U0001290

一幅畫看世界

一枚の絵から 海外編

動畫電影巨匠
吉卜力創始人

高畑 勳
Takahata Isao

陳令嫻 譯

目次

前言　往來古今東西間，喜歡繪畫一輩子

動畫製作公司「吉卜力工作室」（STUDIO GHIBLI）於二〇〇三年起發行月刊《熱風》，總編輯田居邀請我撰寫專欄，每回以一幅畫為主題，寫一些與畫相關的文字，內容完全任我安排，無論是介紹畫作本身或僅抒發觀畫心得都行。於是我接受他的邀請。日本高中的國文課本收錄了我許久以前投稿報紙的〈眼神交會的喜悅〉（本書的〈高更篇〉）；德間書店也曾在一九九九年出版我對於日本繪卷的研究《十二世紀的動畫》（德間書店，一九九九）。我從未想過自己居然如此幸運，能夠獲得這些書寫藝術題材的機會。

儘管我喜歡藝術，又長年從事動畫電影製作，在畫作鑑賞領域畢竟是一介門外漢，只是隨心所欲享受繪畫藝術帶給我的樂趣。即便去美術館或是畫展，也不見得能從頭看到尾，往往將時間花費在特別喜歡的畫作或是畫家上。我原本很擔心自己到底寫得出什麼，不過想到肆意

賞畫這件事其實一點也不稀奇，於是抱著想和大家分享的心情，厚著臉皮接下這份工作。專欄名稱是「一幅畫看世界」，那時配合雜誌的創刊號特輯〈日本人的餐桌〉，挑選了伊藤若冲的作品《蔬果涅槃圖》，寫下第一篇文章。

之後，我固定在專欄裡輪流介紹日本與其他國家（以歐美為主）的畫作，介紹哪些畫則是由我挑選，沒有任何順序與脈絡。沒想到這種隨時可能遭到腰斬的專欄，居然從二〇〇三年一月連載到〇八年六月，五年下來一共寫了六十一回。這些文章集結出版成日本篇與海外篇兩冊，本書是海外篇，也收錄了前文提及的〈眼神交會的喜悅〉，部分內容已經補充修訂，並且改為依畫作時代編排順序。

本書沒有要打破格式、追溯美術史的意圖，內容也不是為了了解開名畫魅力的祕密。整本書不過是一個喜歡繪畫的人交出的「報告」，內容都是個人的探索尋覓，摻雜「私心與偏見」。我在寫作時，本來就沒有特意安排順序，各位閱讀時從喜歡的畫作讀起即可。我的感想常常離題，有時其他話題談得比畫作本身還多，也有發表努力研究的成果，以及抱佛腳的急就章。

連載上並未特別擬定方針來挑選畫作，硬要說的話，我會盡量挑選在雜誌上刊出時一眼就覺得有趣的作品，而放棄那些我可能很喜歡或極想寫下心得的大尺寸、高密度畫作。畢竟雜誌版面有限，無法傳達這類畫作本身的力量，我也不想讓讀者有隔靴搔癢之感。此外，尺寸太小的風景畫不容易欣賞；經驗法則也告訴我，欣賞抽象畫時，往往得親眼目睹真跡才能

感受其魅力。

可以的話，最好能直接前往美術館或是展覽觀賞真跡，因此書裡也夾雜我觀展時的感想。然而看過真跡，不代表當時的記憶能一直鮮明如昔。而且欣賞真跡時，我們也不見得能在精神或體力上保持全神貫注；要在門庭若市的展間裡隔著玻璃端詳傑作的細節，近乎不可能的任務。想要細細品味畫作，就得靠複製畫。我好幾回因為剛看完真跡，受不了畫展圖錄和真跡的色差如天壤之別，放棄購買圖錄就踏上歸途。回回放棄，回回後悔。真跡的偉大之處不少是透過複製畫才首次驚覺。

因此介紹畫作時，我除了具體描述內容之外，會分外留意以文字一一詳述作品的細節。讀者可能會覺得，以文字說明場景或人物表情是多此一舉，但我這麼做，是期望諸位讀完之後重新端詳一番，再次享受欣賞畫作的樂趣。一旦受到畫作吸引，自然也會想多了解畫家與創作背景，進一步思考更深的涵義。儘管如此，我認為之後再學習相關知識也來得及。最快樂的還是深受感動或是饒有興味，並且對畫作產生疑問後，自行思索和查詢資料的過程；在古今東西間自由來去，相互對照──這本書介紹的就是屬於我的欣賞方式。

站在我們電影人的角度來看，電影雖然名列八大藝術之一，繪畫才是真正歷史悠久的大藝術。西方藝術界尤其重視創作者的個性，欣賞畫作時習慣將畫家的人生與思想投射在作品上。這是正確的欣賞方式。不過我認為賞畫和看電影一樣，不妨先從個人角度欣賞喜歡的作品

品。看完電影之後，觀眾會隨心所欲發表觀影感想。因為是以自己的想法和情感為優先，不會對自己的品味失去自信，也不會對作品敬而遠之。這種心態或許會錯過了不起的傑作，卻能持續有所收穫，喜歡繪畫一輩子。

最後我要由衷感謝《熱風》的田居總編輯，他在連載期間替我接下所有雜務，又經常為我打氣；岩波書店的相關人士為本書添加許多參考畫作，豐富本書的內容，尤以責任編輯清水野亞更是貢獻良多。

二〇〇九十月

高畑 勳

宋徽宗　《桃鳩圖》

無論是杜勒（Albrecht Dürer）筆下靜止不動的兔子，或是《鳥獸戲畫》[1]中生氣蓬勃的兔子，儘管前者「逼真」，後者「擬人化」，但不覺得牠們的模樣都「非常真實」嗎？

這段話收錄在拙作《十二世紀的動畫》尾聲。我這個人明明是半瓶水，一有機會卻總是想比較日本與西洋繪畫，於此間說三道四。然而說著說著，卻察覺自己實在太不了解中國畫。中國畫是日本畫之母，對日本畫影響至深。要談比較，該比較的也是正宗的中國畫與西洋畫，而不是日本畫與西洋畫。然而稍加觀賞一些中國文物便能發現，日中兩國的美學實在大相逕

[1] 據傳為日本最古老的漫畫，距今約八百年，為京都高山寺代代相傳的繪卷，共有甲乙丙丁四卷。尤以甲卷中將兔子、青蛙、猴子以擬人化的方式描繪最為知名。

庭。明明深受中國畫影響，日本的水墨畫中卻充斥琴棋書畫等正統中國畫敬而遠之的題材。

這究竟意味著什麼呢？難道是身處中國文化圈邊緣而不得不背負的宿命嗎？就像我們這些生於明治之後的現代人，明明沒喝過洋墨水卻著迷於歐美的一切。

二○○四年四月，根津美術館舉辦了一場精采絕倫的畫展「南宋繪畫　才情雅致的世界」，展品都是日本國內收藏至今的中國畫。這不僅是一口氣大量接觸精美中國繪畫的絕佳機會，畫展還完整呈現日本人特別喜歡哪些中國畫，一五一十告訴觀者，成為日本美術之「母」的是哪些南宋傑作。這幅《桃鳩圖》也展出了幾天。

據傳《桃鳩圖》的作者是北宋倒數第二代皇帝徽宗，作品本身曾登上歷史課本，名聲響亮。倘若畫上標示的年號為真，這幅畫完成於一一○七年，當時徽宗二十六歲。這幅畫是否為徽宗真跡仍有待商榷，然而最有趣之處在於此畫充滿裝飾性，徹頭徹尾是日本人喜愛的清爽構圖，可一眼望去卻又一目了然其為正統的中國畫，並非日本畫。

畫作風格高雅，毫不輕桃。端坐在樹枝的鳩鳥面朝橫向，上下有桃花和自由伸展的枝條曲線。右側開放的精采構圖呈現裝飾之美，教人一眼便著迷其中，而沉醉的過程又驚豔於一切之逼真寫實。

畫家從正側面描繪鳩鳥，鳥眼因此顯得渾圓。特意挑選這種容易流於平面的角度，想必是為了強調正面難以呈現的高雅氣息與裝飾性。然而精細的鳥喙與厚實身體格外栩栩如生，

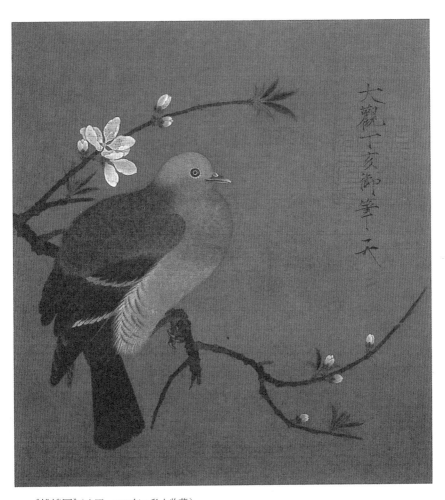

《桃鳩圖》（中國，1107年，私人收藏）

彷彿感受得到體溫。羽毛根根分明精細。考量鳥類停駐樹枝時能自由扭轉身體，身體與雙腳方向完全相反並不奇怪。這反而引導觀者發現鳩鳥腳下微粗的枝條朝後方延伸，鳩鳥上方開花的枝條則位於前方，畫面因而呈現明顯的遠近關係。花朵、花蕾、樹枝到嫩芽都畫得維妙維肖，無論是淡粉紅色的兩朵花還是微微膨脹的花蕾邊緣，皆以清晰的白色線條勾邊，白色又朝內側逐漸淡去，融入花朵的粉紅色。畫面不僅立體，甚至感覺得到光線。

主角的綠色鳩鳥很稀罕，是一種名叫「綠鳩」的鳥類。我沒見過綠鳩，但這種鳥備受喜愛，上網就能查到許多人分享的賞鳥資訊，當然也有照片。羽毛的色彩美不勝收，頭部到身體是黃綠色，翅膀頂端是酒紅色，叫聲奇特，聽起來像是「啊——嗷——嗷——」。冬天在中國南方避寒，夏天棲息在日本的常綠闊葉樹林。據說也有部分綠鳩是留鳥，整年待在日本。有時會聚集在岩岸飲用海水，應該是為了攝取礦物質吧！小樽和大磯一帶都看得到牠們出沒。

《桃鳩圖》的畫面沒有一絲一毫馬虎；同時展出的《紅白芙蓉圖》[2]、《茉莉花圖》[3]與《鵪圖》[4]等，以其餘南宋花鳥圖也是同等精緻細膩，美不勝收。這些畫不僅美麗，而且栩栩如生；或是該說栩栩如生亦充滿情感，令人移不開目光。

宋徽宗又稱「風流天子」，在他大力支持下，畫院蓬勃發展，院體畫隨之興盛。文化史稱這段文藝興隆時期為「宣和時代」。徽宗本身也工於詩文書畫音律，為之後的南宋繪畫指引方向。所謂的方向，正如《桃鳩圖》中表現的「融合詩情與再現性」[5]。

《桃鳩圖》等南宋花鳥圖如同「再現性」一詞字面所述，澈底發揮此般特色。以更廣義的角度來看，自古以來中國畫的強烈特徵便是讓描繪的對象「躍然紙上」，或是充滿「臨場感」，只是作法不同於之後的西洋繪畫。

五代十國到北宋時期的山水畫，以及難得一見的都市風俗畫傑作《清明上河圖》[6] 等作品，追求的都是從空間便叫人驚嘆連連的寫實主義（再現性），而且使用的媒材是水墨。儘管這種特色隨著時代遞嬗逐漸減弱，從花鳥畫以至透過纖細的線描漸層強調立體感與空間感、教人近乎窒息的山水畫等主題，無論強調再現與否，必定存在重視「躍然紙上」的流派。

最令人驚訝的是，這些「再現性」色彩強烈的宋代繪畫，在日本平安時代末期到鎌倉時代後理應持續傳入日本，日本畫家卻從未完全繼承這項特色。例如本次並未參展的南宋傑作《猿圖》[7]，細膩精緻到評為「彷彿哲學家的肖像畫」，看得出來畫的是日本平安時代獨有的南宋獼猴（據說第一位發現這件事的是生物學家昭和天皇！）。小說家秦恒平曾在著作《猿的遠景——繪畫與

2 南宋宮廷畫家李迪所作，原藏於圓明園，現典藏於日本東京國立博物館，被視為南宋院體花鳥畫最高水平之作。

3 據傳作者為以擅畫花果草蟲聞名的北宋畫家趙昌。

4 作者為南宋畫家李安忠，被視為宋代最擅於描繪鶉鳥的畫家。其鶉鳥畫現存三幅，分別是《野菊秋鶉圖》、《鶉圖》和《安居圖》，以「鶉」諧「安」，以「菊」諧「居」，意在表達宋代外患頻仍、人民亟欲「安居樂業」的想望。

5 引述自藝術史學家板倉聖哲。

6 約於一一〇〇年，由曾供職於翰林圖畫院的北宋畫家張擇端所繪。

其他相關文化論》（紅書房，一九九七）提出一番饒富趣味的推理，猜測究竟是何背景促成南宋的畫家畫出一隻日本獼猴。無論推理對錯，中日之間極可能出現過此類交流。但是，日本在江戶後期受西方影響才出現細膩描繪猴子等單獨對象的寫生畫，鎌倉時代不曾有類似的日本畫。[7]

《宣和畫譜》[8]編纂於十二世紀初期，正是宋徽宗的時代，內容提到「日本畫描繪當地的風物、山水與小景，色彩極為鮮豔，多用泥金、石青和石綠。然而畫面未必真實，僅是強調華麗與美觀」[9]。如同諸多學者所言，儘管這段評論指的是平安時期的大和畫，卻一語中的，道出日本畫一路到琳派的特質。

簡而言之，之後各類中國畫傳入日本，日本人仍嘗試吸收其美學，對於繪畫的喜好並未受此影響：即貫徹「觀美」勝於「真實」，也就是享受裝飾性與抒情性重於逼真與空間感。中國藝術史上最重視繪畫「真實」的便是編纂《宣和畫譜》的宋代，尤以五代的董源擅長寫實；北宋范寬、郭熙等人的山水畫又過於壯觀，完全無法與之抗衡。日本人想必是看了之後南宋牧溪等人的山水畫，覺得可畫出相近程度方著手仿效。其實就連牧溪也不是單憑情感或氣氛作畫，《瀟湘八景圖》等畫作完美呈現光線與空氣變化的「真實」樣貌；比較典藏於大德寺的《觀音猿鶴圖》及長谷川等伯臨摹之作《枯木猿猴圖》的猿猴與松樹，究竟何者「真實」，一目了然。這點已有許多前人提過了。

我在另一本即針對日本畫做出各類分析，例如相較於西洋畫嘗試讓事物「躍然紙上」，日本畫打從一開始就畫出實際上不存在的線條，藉此引導觀者想像線條背後隱含的描繪對象；花鳥畫極度強調裝飾性，卻從未徹底抽象化，保留具象的「感覺」。倘若「真實」比「觀美」更具價值，上述分析或許一點意義也沒有。因為相對於日本畫強調觀者的「感覺」，源頭的中國畫主張客觀的「臨場感」，而日本人從來沒想過要認真學習這一點。

討論漫畫、動畫之際，我個人提出的假說是：日本儘管憧憬「文化源頭」的中國，平安時代、江戶時代後期、第二次世界大戰期間及其後卻抱持「鎖國」心態，不去中國留學，也不招聘老師，也就是毫不在意源頭，恣意從源頭的作品中擷取喜歡或有趣的素材，自由發揮創意，因此才創造出連續式繪卷、草雙紙（有插畫的大眾娛樂書籍）、浮世繪、漫畫與動畫等生動有趣且與眾不同的次文化（Subculture）。其實不僅僅是漫畫或動畫，據說明治之前的日本畫都多虧了與中國保持地政學上的絕佳距離才有此番發展。

以海浪的畫法為例，我在二〇〇五年七月參觀了「明代繪畫與雪舟」展，此展算是「南

7 據傳出自南宋宮廷畫家毛松之手。可於東京國立博物館網站上欣賞這幅畫。

8 徽宗（宣和）年間由官方主持編纂的宮廷所藏繪畫譜錄著作。

9 整段原文為：「傳寫其國風物山水小景，設色甚重，多用金碧。考其真未必有此。第欲綵繪粲然以取觀美也。」戶田禎佑《日本美術的觀賞方式──與中國美術之比較》，角川書店，一九九七。

宋繪畫」展的續集。展件包括四幅描繪水的作品，其中又以《陳楠浮浪圖》[10]、《劉海蟾圖》[11]和《滄海圖》根本是光琳和北齋的水花原型。根據板倉聖哲的解說，南宋馬遠的傑作《十二水圖》（北京故宮博物館藏）則是描繪了十二種波浪。我既驚訝於中國「無奇不有」的深厚潛力，又深感無知實為可怕。我以為是日本獨創的水花畫法，其實源自中國。日本的光琳和北齋等人從中國畫吸收這些畫法，置為作品的核心，而後發揚光大。

果然身為「中國文化圈」的一分子，必須更加了解中國文化才行。

此外，宋徽宗身為風流天子，對藝術投注過多心力，恣意揮霍，掏空國庫。他因此加重課稅，壓迫人民生計，導致農民揭竿起義。疏於國事的結局是匆匆禪位給兒子欽宗，最後和兒子一同淪為女真建立的金國階下囚。被俘北上後，經歷悲慘的流放生活，最後死於一一三五年。

（二〇〇五年九月）

宋徽宗（一○八二～一一三五）

北宋第八代皇帝，宋神宗之子。在位期間為一一○○～一一二五年。工於詩文書畫，熱衷藝術，疏於國政，國事皆交由大臣負責。雖然致力於保護獎勵美術工藝，卻也因崇尚道教等揮霍民脂民膏。

10 明代宮廷畫家劉俊所作，其擅於山水人物，官至錦衣衛。

11 出自十五世紀中國畫家趙麒，依落款推測應為明代畫家。

《白釉黑花魚藻紋深缽》上的魚

很棒吧！我很喜歡這個深缽。

這是出光美術館的典藏，屬磁州窯的陶瓷器。磁州窯出現於宋朝，位於河北、山東、河南一帶。這些省分從十二世紀到一二三四年蒙古入侵為止，隸屬於北方女真族建立的金朝領地，與偏安於首都杭州的南宋共存。

我年輕時缺乏相關知識，提到宋代的窯場只想到高雅的青瓷或白瓷。目睹磁州窯的大量作品後，旋即拜倒其魅力之下。磁州窯一如宋代瓷器般形狀端正美麗，作風卻是容易親近的民俗風格，裝飾線條奔放大器，不同於纖細的官窯作品；其中又以白地黑剔花呈現強烈的黑白對比，大膽遒勁。從此以後，我每次看到中國陶瓷展的公告，總會期待遇上優秀的白地黑剔花陶瓷器。白地黑剔花是在抹了白色化妝土的瓷胚淋上含鐵顏料，再以雕刻刀剔除含鐵顏

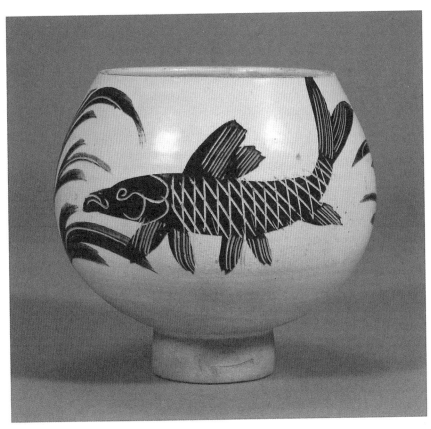

《白釉黑花魚藻紋深缽》（中國，12～13世紀初，出光美術館典藏）

料，露出下方的白色化妝土，畫出花紋，最後淋上透明釉藥燒製。我不是所謂的陶瓷器迷。

無論是展覽還是美術館的典藏，當進入元明清等宋代之後的朝代，我馬上就失去興致。我有

自己堅持的嗜好，宋代的磁州窯尤其吸引我。

這些白地黑剔花的花草或龍，無論是多麼優秀的作品仍稱不上畫。本文介紹的《白釉黑

花魚藻紋深缽》並非單純使用白地黑剔花技法，而是結合白釉黑彩技法。白釉黑彩是以毛筆

沾取含鐵顏料在白色化妝土上作畫，相較於以雕刻刀剔花，揮灑毛筆可謂自由得多，圖案也

較精緻。不過這個深缽是簡單畫出魚的造型後，運用剔花技法呈現眼、嘴、鰓、鱗與鰭等部位。

其實好幾個深缽上，都是透過同樣技法描繪出一致的魚紋，也就是所謂由工匠製造的庶

民生活用品，屬於民俗工藝。中國人將這些生活用品視為粗糙的器皿，上頭的裝飾圖案亦難

謂「繪畫」。然而朝天豎立的魚尾、有趣的臉部表情和深缽的渾圓造型，要是來到現代，必

定會勇奪優秀設計獎。我從來沒想過蒐集古董，卻很想要這個深缽。每次去出光美術館，我

總會去探探常設展，看它是否展出。要是館藏裡有喜愛的作品，自然會想常造訪美術館。

以前出光美術館曾販售這個深缽的明信片，我經常買來用，可惜現在已經停售了。

二〇〇三年颳起一陣宮本武藏熱潮，四處舉辦他晚年畫作的展覽。老實說我不會因為宮

本武藏的劍術家身分而受展覽吸引，卻打從許久以前就對他的水墨畫莫名感興趣。包括之前

曾欣賞的《枯木鳴鵙圖》、《鸕鷀圖》等作品，於是我趁此展覽欣賞多幅畫作。無論是自由伸

展的樹枝、停駐枝頭的鳥兒、整片的留白、構圖或標題，無處不高人一等，令我欽佩。可我就是感動不了。他的畫實在太完美，缺乏那種眼前僅一次機會、只畫得出一次的驚險刺激。

畫面雖寧靜，卻毫不緊張，相當沉穩。飽含氣魄的運筆也過於流暢，完全沒有突破畫面的感覺。這就是所謂「劍禪如一」、「畫禪如一」、「劍畫如一」，澄澈孤高的世界嗎？我實在感受不到河合正朝所評論的「洋溢難以接近的劍氣」。不過以《枯木鳴鵙圖》為例，這幅畫的確容易為大眾接受，要是做成複製的掛軸，肯定會大賣。

我思考原因何在，靈光一閃發現答案：宮本武藏的畫作和高級優秀的朱竹畫等作為商品販賣的繪畫有相似之處。原來令人欽佩的大劍豪畫作構想，雖出自劍術家，然而畫面之完美想必是出於反覆描繪少數相同主題、長年鍛鍊的結果。完美主義的個性造就出嫻熟感。

無名畫工接過負責捏製成形的陶工做好的深缽，一邊哼著歌一邊迅速熟練地畫出颯爽瀟灑的魚紋。我們無須特意從魚紋中尋找孤高的厲害之處，每次看到只需垂涎三尺，泛起微笑，

心想：這真是個好缽，好想要啊！

（二〇〇三年十月）

喬托 《猶大之吻》

二十多年前，我和久違的朋友散步時，他冷不防對我說：「你得做些像喬托會做的事才行。」

我一時不知該如何反應。他居然要我這種畫動漫大眾娛樂的人效仿喬托？我看了看友人的臉，他一臉笑意。我不曉得要說什麼，只好也微笑蒙混過去。其實我明白他想表達什麼。

這位朋友在大阪當設計師，學生時代曾帶我參觀各地寺廟神社，欣賞日本傳統表演藝術能劇與狂言，引領我認識日本文化的魅力。然而他年紀輕輕便過世，我也因此失去深入討論此話題的機會。過去每次見面，他從未評論我的工作，都在聊彼此的興趣。

喬托和動畫電影，兩者的確不是完全沒有共通點。雙方都是透過圖畫說故事⋯設計登場

人物的性格、捕捉故事戲劇性的瞬間、描繪人物且表達其情感；使用的工具中，諸如濕壁畫（Fresco）與賽璐璐片都十分不便；形體以簡潔的線條呈現。

然而喬托的作品充滿深度。他是西歐第一個貼近人物內在的畫家，為畫面增添情感，而且驚人地強勁有力。世人稱他為「文藝復興之父」，但他完成偉業的時代卻遠遠早於文藝復興全盛期將近兩百年，也就是十四世紀初。文藝復興時期以神話故事為主題的作品朝逼真的方向發展，最終走向巴洛克藝術（Baroque），卻失去了喬托的大器坦率與有力簡潔。

時至今日，我認為友人要我以喬托為榜樣，並非單純建議我為動畫這種簡單的線描畫添加更多真實感，而是透過固定專一的風格來呈現真實。

位於義大利帕多瓦（Padova）的競技場禮拜堂（又稱斯克羅威尼禮拜堂（Cappella degli Scrovegni））牆面滿是壁畫，又以《耶穌生平》最為精采。喬托筆下的耶穌基督都是美男子，莊嚴肅穆且充滿人性。

我不相信原罪說、處女懷胎，以及耶穌基督釘死在十字架上為世人贖罪和復活這些說法，所以我當不了基督徒，也不相信一神論。但是讀耶穌傳時，尤其是讀到耶穌基督受難的段落總是深受感動。巴哈（Johann Sebastian Bach）的〈馬太受難曲〉[12] 也教人百聽不厭。對於教徒而言，藝術作品中的耶穌基督或許是神之子，之於我卻是實實在在的凡人。為什麼神之子必

須在十字架上吶喊「我的神！我的神！為什麼離棄我？」呢？[13]

想要看喬托描繪人物的技巧多麼高超，呈現的情感又是多麼激動，最適合的作品是《哀悼耶穌》（*The Mourning of Christ*），畫面上聖母與耶穌基督的門徒圍繞從十字架上卸下的耶穌基督，眾人悲嘆哭泣，連天使都悲痛得後仰流淚。然而從放大圖，我們才得以細細品味這二人物的表情。

另一方面，《猶大之吻》（*Kiss of Judas*）則呈現情緒高漲的緊繃感，力道萬鈞，光是欣賞畫冊上的小圖也能充分感受得到。

喬托的故事總是始於人物細長雙眼的視線。觀者先是受眼神吸引，隨著人物一同走進故事中。畫中幾乎所有人物都是側面，來自左右的視線在中央交錯；高舉的火把、號角、武器與棍棒皆指向泛魚肚白的天空，士兵的頭盔框出眾人的頭部。然而仔細一看，其實不是所有人都是側面，而是分別以不同角度緊貼彼此。

畫面正中央的耶穌與猶大鼻子貼鼻子，凝視著彼此。猶大抱著耶穌基督的肩膀，正要親吻對方；耶穌基督則是以清明銳利的眼神回望猶大，沉穩的表情顯示他已然明白之後將發生的事。猶大雖噘起嘴唇，眼神卻因內疚而流露畏懼。右前方的男性（祭司長？）手指向耶穌基督，說「就是他！」，命人吹響號角。人群包圍耶穌基督，左側（背後）的男子舉起棍棒，遮住此人的紅衣男子則伸手抓住耶穌基督的手臂，一名門徒從背後以短刀削去男子的耳朵，

一幅畫看世界　24

僅露出背影的包頭巾男子和後方男性抓住（畫面外）設法逃走的門徒。戴頭盔的男人（眾多士兵）瞪大眼睛望著眼前的一切，猶如旁觀者。

這幅《猶大之吻》又名《背叛》、《基督的逮捕》，是《耶穌生平》中的一幕。以下是《馬太福音》中的記載：

「起來！我們走吧。看哪，賣我的人近了。」

談話間，十二個門徒裡的猶大來了；許多人攜著刀棒，隨祭司長和民間的長老同來。那賣耶穌的給了他們一個暗號，說：「我與誰親嘴，誰就是他。你們可以拿住他。」猶大走到耶穌跟前，說「請拉比安」，遂與他親嘴。耶穌對他說：「朋友，你來要做的事，就做吧！」那些人上前，拿住耶穌。跟隨耶穌的一個人伸手拔刀，將大祭司的僕人砍了一刀，削掉他一個耳朵。（中略）當下，門徒紛紛離開他逃走。[12]（《馬太福音》第二十六章，省略的部分包括耶穌基督安撫門徒的知名段落：「凡動刀的，必死在刀下。」此外，《約翰福音》記載猶大也率領一隊士兵，削掉僕人耳朵的是門徒彼得。）

12　《馬太福音》第二十六章。

13　*Matthäuspassion*，根據《馬太福音》裡耶穌受難過程創作的清唱劇。

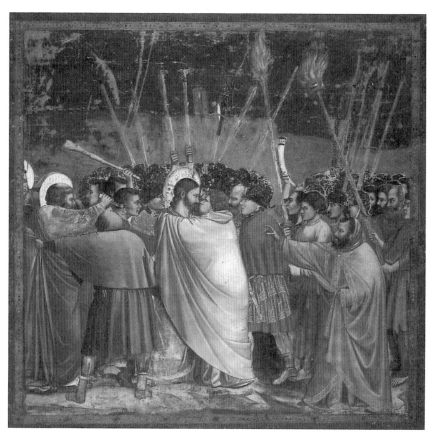

《猶大之吻》（*Kiss of Judas*，義大利，1304～1306年，斯克羅威尼禮拜堂〔Cappella degli Scrovegni〕）

《猶大之吻》（局部）

相信大家讀到這裡應該明白，畫面逼真呈現《聖經》的內容。耶穌基督和猶大不見得是正要接吻，可能已經親完，耶穌基督正開口問：「朋友，你來要做的事，就做吧！」無論故事起頭為何處，一幅畫裡居然能將連串事件呈現得脈絡分明，教人吃驚。

許多人以為繪畫和照片一樣，是畫家擷取瞬間的成果。其實許多畫描繪的是一連串時間的流逝。以喬托這幅畫為例，故事的時間序如同大河奔流，從猶大的吻、耶穌基督察覺猶大的陰謀、祭司長下令逮捕，一路畫到門徒削下耳朵，自然生動，毫不突兀。

喬托的畫風傳承拜占庭藝術，人物造型如厚重的圓雕，畫面卻生氣蓬勃。壓抑與簡潔促使他的畫作充斥紀念碑般的堅定不移與真正強大的力量，這都是後世作品所缺乏的。

這一組壁畫每幅都寬兩米，長一米八五，尺寸龐大。觀者欣賞時除了深切感受到畫面整體充斥的緊張氣氛，必定也會對每個人物誇張的戲劇化表情與動作產生共鳴。我只看過喬托在阿西西與佛羅倫斯（Firenze）的作品，沒有機

27　喬托

會接觸位於帕多瓦的真跡。然而多次欣賞畫冊上的放大圖，我相信諸位必定會有相同感受。

（二○○三年八月）

喬托・迪・邦多納（Giotto di Bondone，一二六六～一三三七）

出生於義大利佛羅倫斯近郊的小村子，家境貧困。據說童年牧羊時畫下的羊極為生動，恰巧經過的畫家奇瑪布（Giovanni Cimabue）看了驚為天人，於是收為徒弟。吸收義大利中世紀藝術的卓越成果，為繪畫加入空間感與寫實，革新藝術表現。奠定日後義大利繪畫，甚至是歐洲繪畫的發展方向。代表作品包括阿西西的聖方濟各聖殿（Basilica Papale di San Francesco di Assisi）、佛羅倫斯聖十字聖殿（Basilica di Santa Croce）的佩魯奇（Cappella Peruzzi）與巴爾地小聖堂（Cappella Bardi）的壁畫、烏菲茲美術館典藏的《聖母登極》（Ognissanti Madonna）等。也曾在羅馬、米蘭與拿坡里等地參與創作，流傳後世的作品卻甚少。

林堡兄弟與其他畫家

《貝里公爵的豪華時禱書》中的〈二月〉

畫面描繪的是二月氣候嚴寒、白雪皚皚的情景。通往村子的道路積滿了白雪，男子牽著背滿柴薪的驢子出門賣柴火。在葉片掉落殆盡的雜樹林邊緣，一名男子以揮桿的姿勢砍樹做材薪，腳邊是成堆的木柴。右邊的高塔是鴿籠，下方有四個蜂巢箱；蜂蜜和鴿子都是重要的食材。還有個人連頭都包了起來，看不出性別，直對著凍僵的雙手呵氣，小跑步奔回屋裡。

畫家連那人呵出的白煙皆一併畫出來。從一身簡便的衣著看來，應該只是出來上廁所。人力拉車旁是圍牆加屋頂隔出來的羊舍，原本是家畜飼料的稻草屑掉落在地上，食物遭到積雪掩埋的烏鴉只得圍著稻草屑果腹。屋旁是柴火堆和木桶，枝條編成的結實圍牆環繞整座農場。

屋子裡有三個人和一隻動物對著熊熊燃燒的爐火烤身子。動物看起來像白貂，但應該是貓。牆上晾的是濕漉漉的布料與衣物，後方是全家人的床。撩起衣服下襬，伸出手烤火的三

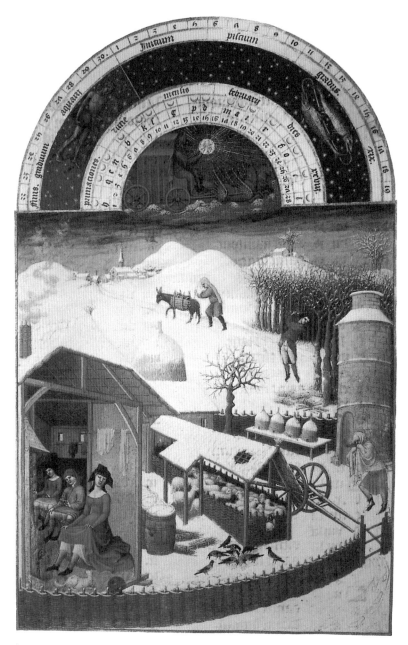

《貝里公爵的豪華時禱書》中的〈二月〉

（法國，1438～1442年，孔德博物館〔Musée Condé〕典藏）

人中，面對爐火坐在左側的是女性，中間與右側的是男性。畫家硬是畫出兩名男子都沒穿內褲亮出私處的模樣。這是西方中世紀用來烤胯下的火爐，難怪小心翼翼撩起裙襬烤火的女子會撩過頭。另一說是女子為農場主的家人，只是湊巧經過此地。同一本時禱書中的〈六月〉與〈七月〉，繪了身著靛藍色衣物的優雅女性和一群衣衫襤褸男女一同收割乾草和割羊毛的場景。

《源氏物語繪卷》等傳統日本畫「大和繪」習慣省略朝向觀者的牆面與屋頂，藉此呈現房屋內部的情況。這幅〈二月〉也一樣。兩者都像省略牆面觀看電影布景般饒富興味。繪卷基本上是俯視的構圖，因此省略牆面與屋頂。〈二月〉則是省略牆面，以遠近法描繪而成的室外風景與室內並存。枝條環繞的煙囪冒出火爐的裊裊白煙，屋頂貌似由稻草鋪成，邊緣看得見包覆的稻草。巨大的稻草堆從右邊小屋後方冒出頭來。

這幅畫收錄在知名的《貝里公爵的豪華時禱書》中，是十二幅月令圖中的〈二月〉。中世紀法國冬日農村生活景象躍然紙上，細膩生動。為貝里公爵設計裝飾的手抄本，在小牛皮紙上描繪插圖的是來自法蘭德斯（Vlaanderen）的林堡三兄弟，保羅、尚和赫曼。然而兄弟三人與貝里公爵於一四一六年相繼病逝，只完成四張以宮廷人物為中心的優雅月令圖〈一月〉、〈四月〉、〈五月〉與〈八月〉。書中多數作品，包含〈二月〉是在一四三八至四二年由其餘畫家完成，之後經歷第二次中斷，最終於一四八五年大功告成。

我年輕時曾翻閱《圖說世界文化史大系》（角川書店）歐洲中世紀篇，透過介紹農村生活

31　林堡兄弟與其他畫家

的黑白插畫認識這些二月令圖。自此以來，〈二月〉一直是我最喜歡的作品。首先，視線受到左下方室內吸引，以逆時鐘方向移動，看見右方的高塔，再望向遠方的村落。白色的構圖悠揚延伸遠方，帶給觀者的愜意舒適難以言喻。這幅畫吸引的不僅是視線，還引人入夢。遠處彷彿傳來韋瓦第（Antonio Vivaldi）的小提琴協奏曲《四季》的〈冬天〉：「在冷颼颼的凜冽寒風中，在沁寒的冰雪中止不住發抖，跺著腳急速前進……（第一樂章）安坐火爐旁，靜享美好時光，外頭滂沱大雨……（第二樂章）」[14]。

據說〈二月〉是歐洲第一幅雪景畫。說到農村雪景，老彼得·布勒哲爾（Pieter Bruegel de Oude）的《雪中獵人》（The Hunters in the Snow，一五六五）立刻浮現腦海。這幅作品也繼承了月令圖的傳統，以季節為主題，描繪當地風土民情。他的系列作品中，還有《收割稻草》（The hay harvest）與《收割者》（The Harvesters）和《貝里公爵的豪華時禱書》採用相同主題。然而，布勒哲爾將如同模型的月令圖提升到令人驚豔的壯觀風景圖，無論是遠景、近景還是散落在畫面各處的眾多人物等所有細節都細膩逼真得震撼人心。每次看到大型畫冊，我總是忍不住拿起來翻閱，仔細觀察局部放大圖。例如《雪中獵人》裡描繪獵人背負著一隻瘦巴巴的狐狸，領著獵犬一臉疲憊地返家，隱含生計嚴酷的現實。畫家雖也畫了在遠方結凍的池子上嬉戲的人群，卻已聽不到《收割稻草》與《收割者》中傳來的韋瓦第樂曲。韋瓦第這位時代晚於布勒哲爾的紅髮神父所創作的故事風格音樂，繼承的反而是月令圖中純樸的牧歌。

其實我看到這幅畫時，首先聯想到的不是《雪中獵人》，而是夏卡爾（Marc Chagall）的《我與村莊》（I and the Village）。紅色的太陽與月亮上，外型像大山羊的白色母牛和綠色的「我」各自盤據畫面左右，凝視彼此。雙方的眼睛由一條透明的線連結。「我」的手上捧著生命之樹，白牛的臉頰透出蔚藍天空，女子在藍天下為白牛擠奶。兩張側臉之間是冬日的農村遠景。一名扛著長鐮刀的男子走在白雪皚皚的路上，道路通往林立在黑暗天空下的教會與木造房屋。建築物色彩繽紛，有紅有黃有綠。出來迎接男子的女性和兩間房屋上下顛倒，如同出現在男子眼前的夢境。究竟是女子思念男子，還是男子思念女子呢？

透過文字描述以幻想構成的圖畫沒有意義，不過這幅畫曾經來日本展覽，相信不少讀者曾一睹真跡。夏卡爾第一次前往巴黎生活時，在隔年，也就是一九一一年畫下這幅思念家鄉維捷布斯克（Videbsk）的傑作。

兩者的共通點在於皎白的雪景，引領觀者注視後方的村落，畫面處處是村人的日常生活。儘管有這些相似之處，放在一起看卻如天壤之別：一方是描繪現實的景色，另一方卻是顏色斑斕的心象，如夢似幻。既然如此，為什麼我一看到〈二月〉卻聯想到夏卡爾呢？我想這是因為樸素又現實的畫面，容易引發觀者想起熟悉的民間故事吧。《我與村莊》強烈的夢

14 一七二五年出版的樂譜中所附的十四行詩。

幻氣氛到了如實呈現日常生活的〈二月〉，依舊低調顯露。

但為什麼〈二月〉也隱含了夢幻的氣氛？原因就藏在這幅畫獨特的構圖與運用遠近法的手法之中。相較於日後畫家正式建立只有一個消失點的遠近法，導致構圖失去自由，這幅畫的有趣之處不單純出於幼稚樸拙或尚未成熟的技法。例如驢子與走在驢子身後的男子令人印象深刻；雪景襯托出驢子身後的男子與遠處的村莊，形成美麗的畫中畫。男子與驢子在遠方，這種安排刺激觀者思索男子走向村莊時所懷抱的心境。男子與驢子的尺寸以單點透視的遠近法而言過於巨大，卻使得畫面更接近畫家內心的景象。

觀察局部，可以發現驢子和男子附近有素描的痕跡。根據尚・杜爾福（Jean Dufour）的解說，這或許是保羅・德・林堡打的草稿。或許保羅當初想將男子畫得更大一些。倘若畫家打算遵循正確的遠近法，將草稿修得更小，驢子與男子就會融入畫面中，形成單純的陪襯。如此一來，畫裡就不會有故事了。這幅畫重視的並非是否遵循遠近法，而是如何誘導觀者的視線。

再次端詳半圓形的視線軌跡，會發現左下角的室內、枝條的圍牆裡、走過高塔的人物、砍樹的男子和讓驢子馱柴的男子，以及男子和驢子邁向的村落都是獨立的區塊，每個區塊裡都有各自的消失點。因此比起使用正統遠近法畫成的作品，每個區塊各據山頭，為畫面分節斷句，進而產生時間流動。與此同時，畫面上好幾條朝左上延伸的斜線與弧線，帶領視線往

後方望去，消弭了多個消失點並存所造成的奇怪感受。另一方面，畫面共四處點綴上色彩，分別是烏鴉群的黑色、因寒冷而小跑步者的紅色裙子、砍樹男子的藍色衣服，以及室內三人身上的黑、紫、紅、藍四個顏色。這些鮮豔的色彩形成圓弧上的指標，為白色與褐色基調的畫面帶來如夢似幻的氣氛。

左側的住家與右側的鴿籠刻意以仰視的角度描繪。對於遠近法的初學者而言，可能以為這樣描繪屋梁、屋頂與高塔等人們非得仰望的事物才自然吧！此時期的繪畫屬於國際哥德式藝術（International Gothic），畫家尚未熟悉遠近法，無法將遠近法擴展到整個畫面，因此畫面上往往出現各自獨立的空間。〈二月〉也可作如此解釋，事實上的確如此。然而這幅畫裡情節的祕密，就在於各自獨立的空間並存於同一畫面，畫家嘗試統一的手法亦帶來如夢似幻的氣氛；就連將住家與鴿籠安排於一左一右、藉由圍牆的弧線連結這種作法，也為畫面帶來聚焦點，絲毫不顯突兀。

正確的遠近法是描繪一個視點所捕捉到的瞬間。夏卡爾前往巴黎之際掀起繪畫革命，打破這種規矩。當時立體主義（Cubism）畫家嘗試將不同視點看到的事物呈現在同一個畫面；未來主義（Futurism）畫家則是在同一個畫面呈現多種時間。這些畫派刺激了夏卡爾，他因此開創獨特的創作技法，將時間、記憶與心中的景象直接投射在畫布上。他實踐的方式是「以不同空間的差異」建構畫面，「嘗試將其統一」。他所呈現的過去，觀者並不知悉卻感覺「似曾

相識」，而非單純「歷歷在目」。這是正確的遠近法、井井有條的格式與平面絕對無法表達的世界。

月令圖〈二月〉也是如此的一幅畫。

（二〇〇四年六月）

林堡兄弟（Gebroeders van Limburg）與其他畫家

下令製作《豪華時禱書》這部裝飾手抄本的是法蘭西國王查理五世（Charles V le Sage）之弟貝里公爵（Jean de Berry）。原本交由林堡三兄弟——保羅（Paul）、尚（Johan）和赫曼（Herman）負責設計與插畫，他們是當時宮廷畫家尚·馬盧埃爾（Johan Maelwael）的姪子，本來在勃艮第公爵（duc de Bourgogne）勇敢的菲利普二世（Philippe II l'Hardi）旗下工作，一四一一年時獲邀成為貝里公爵的宮廷畫家。然而貝里公爵與林堡三兄弟卻在一四一六年相繼病逝，並未完成手抄本。〈二月〉實際是在一四三八至一四四二年間由無名畫家執筆，最終手抄本於一四八五年由尚·科隆比（Jean Colombe）完成。

安德烈・盧布耶夫 《三位一體》

《三位一體》是俄羅斯聖像畫中數一數二美麗的作品。聖像畫是希臘正教會與俄羅斯正教會等東正教會禮拜時使用的木板畫，源自希臘文「圖像」一詞。電腦的「圖示」(icon) 和「圖像學」(iconology) 也是語出同源。

作者是十五世紀初期的畫僧安德烈・盧布耶夫。他雖是俄國最知名的聖像畫畫家，卻幾乎沒有留下任何傳記類的史實紀錄。一九六九年[15]編年史風格的長篇黑白電影《安德烈・盧布耶夫》，是以盧布耶夫在某時某地描繪聖像畫的壁畫等些微線索所創作的作品，內容全出自導演安德烈・塔可夫斯基 (Andrei Tarkovsky) 的想像。

15 一九六六年於蘇聯部分地區上映，一九六九年首映。

電影的最後一則故事是〈鐘〉。畫僧盧布耶夫遇上打算強奪少女的軍人，失手殺了對方，而後深受殺人的罪惡感折磨，墜入苦惱的深淵放棄畫筆，展開對自己課以沉默的苦行。苦行期間他偶然遇見一名少年，少年仍處於身心成長階段，性格極不穩定，一路跌跌撞撞。尚顯稚嫩的少年卻是建造大鐘的工頭，率領一群不聽從他命令的工匠，屢屢歇斯底里斥喝眾人；少年依恃著工頭的身分，態度粗暴，擺出大人的架子，但他也以身作則，流血流汗，全副心思投入工作。

其實少年的父親就是鑄鐘的工頭，卻死於戰亂與瘟疫。少年堅信自己繼承了父親的獨門絕活，就此坐上工頭的位置。相對於盧布耶夫專注於自己的內心，少年則是拚死拚活和嚴苛的現實搏鬥。他戰戰兢兢地守護少年，也親眼目睹少年獨處時流露出缺乏自信的態度，陷在無邊無際的孤寂之中。

原本資深的工匠都瞧不起少年，不願聽從命令。最後眾人看不下去少年憔悴的模樣，伸出援手，大鐘終於大功告成，在訂購大鐘的大公面前響起嘹亮的音色（這則感人的故事著重於少年的幹勁，也代表情節完全不曾描述資淺的少年如何做出正確的判斷與指示；這和幸田露伴的小說《五重塔》一樣。儘管我感動於經驗不足的木工總算完成任務，卻也不免想向作者提出幾項異議，但此處姑且按下不表）。

然而當大鐘響徹雲霄時，少年卻獨自倒在泥濘中嚎啕大哭，而不是和工匠們一同分享成

功的喜悅。盧布耶夫將少年抱在大腿上（宛如「聖殤像」或基督教的「三位一體」像），少年哭著坦承：「父親根本沒教過我鑄鐘的訣竅，他就這樣死了，所有技藝都帶進了墳墓裡……」盧布耶夫安慰他：「你不是完成了工作嗎？為什麼還要哭呢？」「和我一起走吧！你來鑄鐘，我來畫聖像畫。」「大家都很高興，這種大喜的日子，不會有人責備你的……（出自電影對白）」

此時電影畫面轉為彩色，鏡頭以非常靠近的角度緩緩拍攝畫作中聖人的衣物，搭配背景音樂的歌聲。鏡頭貼近到近乎抽象畫，難以區分是畫作的哪個部分，美到教人無法直視，彷彿盧布耶夫在少年身上看到的光芒獲得了生命。

真正的藝術家誕生。近乎抽象畫的聖像畫浮現各類形體，出現風景、人類、馬匹、天使與聖經故事的片段。呈現盧布耶夫相貌的手法更是充滿深度，令人印象深刻。此時畫面終於出現《三位一體》，歌聲驟然消失，雷聲大作，下起雨來。在雨聲中，另一幅聖像畫《耶穌》的雙眸緊盯著螢幕前方的觀眾，逐漸被雨滴濡溼。影片再度回到黑白畫面。雨水打在正於沙洲上休憩的馬群身軀，後以寧靜的遠景作結。這是塔可夫斯基獨特的作風，運用水景引出闃然韻味。

我讚嘆於聖像畫的微距拍攝，片段的圖畫如夢似幻，刺激想像力。儘管殘留的顏色鮮明亮麗，大部分畫面都因顏色剝落風化而支離破碎。好就好在這裡。這是歷史與時間留在畫上的痕跡，我敬畏於這些痕跡的分量。剝落和風化本身似乎就象徵了作品的精神，打動

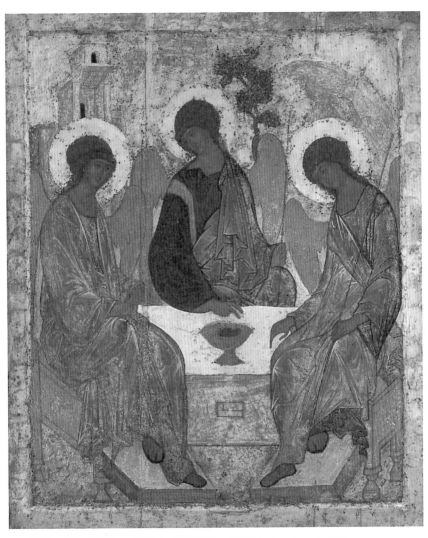

《三位一體》（俄羅斯，15世紀初，特列季亞科夫畫廊〔Tretyakov Gallery〕典藏）

內心深處。

看畫往往是欣賞真跡或觀看畫冊，來到現代又多了影像的管道。我認為繪畫的影像特徵可以歸納為三點：首先和畫冊的局部放大圖一樣，不僅貼近細節，而是透過微距拍攝、左右平移或移動等拍攝方式，縮小觀看角度以誘導觀者視線，提高注意力；另一項特徵是透過光線放映，更為強調透明感與光的效果；最後一點則是以影像來剪裁畫面，所以就連平面畫、抽象畫或素人畫等未使用遠近法描繪的繪畫，都能讓觀眾不自覺感受到空間深度。

以電影《安德烈‧盧布耶夫》為例，微距拍攝聖像畫時呈現於眼前的剝落與風化，和導演鏡頭下的水窪與沉進水中的半截樹枝等畫面具備同樣的驚人魅力。能夠留意到這點正是導演的非凡之處。人類的行為、苦惱與憧憬，以及時間消弭這一切、自然的風化作用、人為的破壞與河水流洶不絕……簡言之就是諸行無常的悲哀。

倘若今天拍攝的是整幅聖像畫，絕對感受不到如此強大的力量。時間造成畫面剝落，導致眾人無法看清全貌，反而更刺激了想像力。就算用心觀賞聖人臉部的特寫，肯定也只看到盧布耶夫畫技之高超與作品隱含的宗教性，無法像微距攝影一樣感受他所達到的藝術境界與心境。

但是關於這幅《三位一體》，比起看電影，欣賞畫冊上的完整作品與局部圖，更能感受到剝落與風化造成的清冽透明感和配色之美。單憑電影無法感受三名天使所形成的巧妙構

圖、卓越的臉部刻畫，以及這些要素醞釀而成的優美靜謐。

剝落與風化只要不過度，無論觀賞的是聖像畫、濕壁畫還是《源氏物語繪卷》等古老的作品，都能自然而然感受到時間的痕跡。復原臨摹雖然能帶來「原來剛完成時是這個樣子啊」的珍貴體驗，往往仍無法贏過原作飽含時光的魔力與深度。

現在各國持續修復與清洗名畫，成品鮮明豔麗，令人讚嘆不已，卻也導致部分作品因過於乾淨而教人惋惜。以達文西（Leonardo di ser Piero da Vinci）《最後的晚餐》（The Last Supper）為例，過去修復和補畫的痕跡清除得一乾二淨，觀賞時反而無所適從。站在研究或是好奇的角度，或許是了不起的豐功偉業；然而近距離拍攝未經修復清洗的畫作其實也非常有意思（見結城昌子《原寸美術館——貼近畫家之手》小學館，二〇〇五），剝落和龜裂猶如創造出新的「繪畫」。

話題回到《三位一體》。畫中描繪了三名天使，祂們真正的身分由左至右分別是聖父、聖子和聖靈。聖父、聖子與聖靈稱為「三位一體」的概念確立於四世紀。對於非教徒而言，實在是相當奇妙又扭曲的教義。西方的基督教（以及新教）與東正教會對於三位一體的定義又有些微的差異，導致外人更難以理解。基督認為聖父、聖子與聖靈只是位格不同，其實是同一本體（也就是所謂的「三一」（Trinitas））。因此讓聖父抱著死去的耶穌基督，兩者的臉之間由象徵聖靈的白鴿來呈現「三一」的概念；東正教會則認為三者各自存在，卻是同一本體，稱為「聖三一」（Hagias Trias）。如同這幅《三位一體》所示，必須描繪舊約記載三名天使前來

造訪亞伯拉罕，接受款待的情節。

後方是亞伯拉罕家的庭園樹木與住居。桌上的聖杯裡是小牛，代表亞伯拉罕和妻子莎拉款待天使，父子（化身為天使）以右手祝福。小牛同時也象徵耶穌基督，因此聖父投以祝福。

身為兒子的耶穌基督一同祝福小牛，暗喻同意自我犧牲，哎呀……[16]

我於一九六八年孟冬首次造訪蘇聯之際，看到這幅聖像畫。當時《太陽王子霍爾斯的大冒險》報名塔什干[17]舉辦的亞非影展。在共同創作的夥伴歡送下，我以代表的身分前往參展。

當時能看到這幅畫，多虧了負責口譯的卡麗雅女士推薦，她說既然到了莫斯科（Moscow）就得去特列季亞科夫畫廊看《三位一體》才行。

我也前往國立動畫攝影棚參觀，木偶戲部門所在地的前身是修道院。我不知道世界知名的動畫導演，也是我的好友尤里‧諾斯汀（Yuriy Norshteyn）原本曾經在這裡工作。他一九七一年的作品《克爾熱涅茨河畔血戰》澈底發揮類似聖像畫與編年史手抄本的袖珍畫般的畫風，例如上戰場前和妻子依依不捨的農民，每一個看起來都像是歪著脖子懇求的聖人。衰老的臉龐流露出戰爭時連老人都得上戰場的悲哀神色；以冰冷的白色剝落的方式象徵戰鬥時飛濺的鮮血也令人印象深刻。

16 主要引用《進入名畫旅行》第四卷〈望向天國的眼神〉（講談社，一九九二）中富田知佐子的解說。

17 Tāshkand，烏茲別克共和國首都。

安德烈‧盧布耶夫

旅途中最難忘的是在耶烈萬[18]郊外目睹東正教會的獻祭。每個大家庭在教會正前方各自宰殺獻祭的羔羊，沾取羊血在額頭上畫十字的光景令人震撼。獻祭結束，將散落野外的羊肉放進大鍋裡熬煮，一邊啜飲伏特加。薄薄的無酵餅夾起煮好的帶骨羊肉，伴著韭菜吃。我舉起相機時，大家紛紛遞上羊肉餅要我吃，連酒杯都要遞過來了。

我感激地接受，同時深刻感受到儘管是社會主義國家，民間信仰還是代代流傳。

（補充）動畫《克爾熱涅茨河畔血戰》中的「克爾熱涅茨」是河川名，屬伏爾加河的支流，情節描述俄羅斯人在此和入侵的蒙古大軍奮戰。俄羅斯受蒙古統治，亦即俄羅斯人稱為「韃靼之軛」的時期持續到盧布耶夫的時代之後。林姆斯基・高沙可夫（Nikolai Rimsky-Korsakov）的歌劇《透明之城基特師與處女費羅尼佳》（The Legend of the Invisible City of Kitezh and the Maiden Fevroniya）第三幕間奏曲也是〈克爾熱涅茨河畔血戰〉。我將克爾熱涅茨和俄羅斯接受基督教一事結合，誤以為克爾熱涅茨是克森尼索，因而提出故事舞臺是十世紀時的黑海一帶的說法。這過去附在ＬＤ光碟的解說中，我因不確定而以推測的口吻作結，卻遭到一些解說者斷定克爾熱涅茨即為克森尼索，以至於這個錯誤被傳播出去，造成各方誤會，實在羞愧；誤會又廣為流傳，至感遺憾。

（二〇〇六年三月）

安德烈・盧布耶夫（Andrei Rublev，生年不詳～一四三〇）

推測生於一三六〇～一三七〇年間，出生於俄國中部，進入修道院修行直到一四〇四年。和來自希臘的優秀畫家費奧方・葛雷柯（Theophanes the Greek，希臘文名為「費奧多尼斯」）共同創作帶來豐富收穫，之後在莫斯科和弗拉迪米爾（Vladimir）等地創作聖像壁畫。本文介紹的《三位一體》是為莫斯科近郊的謝爾蓋聖三一修道院（Lavra in Sergiev Posad）所描繪的畫作。

18
Yerevan，亞美尼亞共和國首都。

波提切利 《持石榴的聖母》

這幅聖母子像的標題是《持石榴的聖母》(Madonna of the Pomegranate)，氣氛和許多同主題的作品大相逕庭，既缺乏喬托的莊嚴，也欠缺拉斐爾（Raphael Sanzio）的慈愛。這幅畫裡遍尋不著一般人對於聖母子像的期待，卻仍充滿魅力。

為什麼聖母瑪利亞看起來像是孤獨的問題少女，流露出不知所措的神情？明明幼小的耶穌就躺在臂彎裡，雙手卻低垂到近乎抱不住？耶穌手上拿的是象徵未來受難的石榴。為什麼充滿稚氣的嬰兒和魂不守舍的母親一樣，以滿是愁思的雙眸凝視觀者？圍繞聖母子的天使看起來也不像歡喜慶祝救世主誕生，更像是各懷心思；有的天使甚至貌似在發笑。而且仔細一看，聖母瑪利亞的容貌體態和《維納斯的誕生》(The Birth of Venus) 中的維納斯幾無二致。

這不光是我個人的詮釋，要是看了放大圖，想必諸位也會這麼想。但或許在這些疑問浮

現之前，人們便已察覺畫面異於常態，因而拂袖而去了吧？

波提切利為何會畫下這樣的聖母子像？

一四八七年，佛羅倫斯發生一樁小小的事件：一名美少女未婚生子。她是當地一群名門子弟的領頭人物，手下的少年少女團結一致，守緊口風，沒有人洩漏孩子的父親身分。波提切利兩年前創作《維納斯的誕生》時，該名美少女正是維納斯的模特兒。

少女未婚生子的謠言傳進波提切利的耳裡時，他正好四十二歲，接到佛羅倫斯市政廳委託他描繪聖母子像來裝飾接待室。這應該不是偶然。他想起梅迪奇家的族長羅倫佐・梅迪奇（Lorenzo il Magnifico）的一節詩作。羅倫佐不僅是波提切利年少時期一同遊玩的友人，也是重要的贊助人。

詩酒笙歌趁華年，莫負人生好時節。

青春雖美妙，歲月卻匆匆。

《維納斯的誕生》中的女神維納斯全身赤裸，象徵純潔；站在扇貝上，在風神的吹拂之下來到海岸邊。神話中的維納斯誕生自海浪的泡沫，只有父親，沒有母親。擔任維納斯模特兒的女孩卻生下了父不詳的孩子。

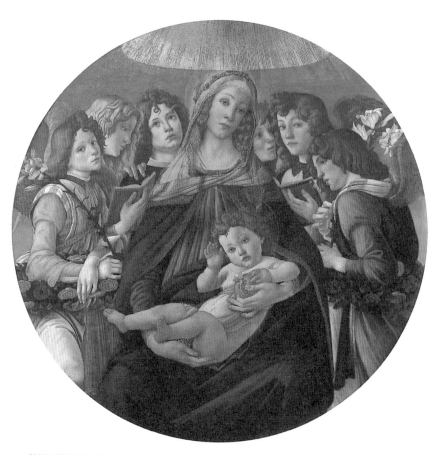

《持石榴的聖母》(*Madonna of the Pomegranate*,義大利,約 1478 年,烏菲茲美術館典藏)

波提切利陷入沉思……這也是一種聖母子的形象。

於是他以那名美少女作為聖母瑪利亞的模特兒，將她生下的兒子畫成耶穌，夥伴畫成天使（男性）。這幅《持石榴的聖母》的用意或許類似現代人拍攝照片，透過繪畫記錄少女的「當下」。

其實誰也不知道波提切利為何畫下這幅聖母子像，美少女生了兒子以後的故事純屬我個人的揣測。

然而《持石榴的聖母》充斥的現實感，強烈到令人想要編造出這番故事，無法單純以波提切利特有的憂愁風格來解釋。德國塔森（TASCHEN）出版社的《波提切利》（Sandro Botticelli）作者芭芭拉·戴明（Barbara Deimling）如是評論這幅畫：「畫面中的人物缺乏生氣」、「隱含可能流於皮相的危險性」。我並不贊成她的意見。進入一四九〇年代，波提切利的確因羅倫佐之死而崇拜否定享樂主義的薩佛那羅拉[19]，以至於作品淪為僵化無趣，急速凋零。但若就此將這幅畫視為頹敗的開端，無法看見畫作真正的樣貌。

要說這幅畫流於「皮相」，其實波提切利的畫作一直都流於皮相。我認為他的魅力就在於畫中人物神祕的臉龐姿勢所呈現的奇妙現實感，代表作中所隱含的新柏拉圖主義（Neo-

19　Girolamo Savonarola，義大利宗教改革家，針對當時教宗亞歷山大六世及梅迪奇家族進行嚴厲的批評。

Platonism）或是巧妙解開畫作中圖像學之謎等說法，的確滿足了我的好奇心。而站在《春》

（Spring）或是《聖母領報》（Cestello Annunciation）等真跡面前，思索春神的臉龐為何是這副模樣，

或是聖母瑪利亞領告時為何擺出彷彿遭到拉扯的姿勢，更是饒富樂趣。

　　評論家往往以文藝復興的春花形容波提切利的繪畫充滿清新之美。實際上他的代表作

《維納斯的誕生》與《春》都是氣勢壓倒眾人的巨作，充滿符合標題的清新透明感，又傳達

出祝賀的氣氛。然而仔細觀察這兩幅畫，便會發現波提切利筆下評為「性感妖嬈卻又靈氣脫

俗」的人物，簡直就像現代都會的厭世青年男女，教人不得不驚嘆於充滿現代感的人物面容

與表情。下一個世代的畫家達文西鑽研的是人類絕對的理想姿態，追求的是永恆之美；波提

切利卻是在充滿哲學寓意的畫面或宗教畫中，呈現成群結隊之青年男女栩栩如生的模樣。波提

受歡樂時的光輝與陰影、恍惚與不安，飄渺無常卻甜美誘人的憂鬱盡皆化為轉瞬即逝的青春

之花。因此他的畫作總會散發出美麗卻凋零的花朵香氣，與文藝復興全盛期的永恆理想之

美大相逕庭，令人不禁懷疑他寫生的對象就是佛羅倫斯市民，將具體的個人畫進作品中。這

些青年只要換套衣服就是散發世紀末頹廢氣息的幼稚女孩，貼近現代人到眼熟的地步。

　　波提切利與達文西僅僅相差七歲，前者卻貫徹師父菲力比諾·利比（Filippino Lippi）傳承

的輪廓線。優秀的輪廓線與纖細淡雅的陰影正是他最大的武器。雖然說法不好聽，不過正因

為他是走「肖像畫風」的守舊派，才能掌握多采多姿的容貌與神情。優異的線描法為耽美性

感的表情添加他特有的透明清爽氣息。說到人物的臉龐畫法，即便是偉大的達文西或拉斐爾，筆下的人物雖美卻總顯得單調；米開朗基羅（Michelangelo Buonarroti）則是造型過於繁複，在我看來已經開啟巴洛克時代過度裝飾之路，都不如波提切利來得有意思。

佛羅倫斯在盛開的瞬間同時爛熟。

（二〇〇三年二月）

桑德羅・波提切利（Sandro Botticelli，一四四四～一五一〇）

生於義大利佛羅倫斯，父親是鞣皮工匠。約一四六二～一四七〇年在菲力比諾・利比的工房當徒弟，獨當一面之後受到當時佛羅倫斯權力之首梅迪奇家族（Casa de' Medici）資助，完成《三博士來朝》（Adoration of the Magi）、《春》、《聖母領報》、西斯汀禮拜堂壁畫，以及《神曲》（Divine Comedy）的插畫素描等作品。贊助人羅倫佐・梅迪奇過世之後，思想上傾向否定享樂主義的聖馬可修道院（Convent of San Marco）院長薩佛那羅拉。

艾爾・葛雷柯　《聖母領報》

兒島虎次郎[20]在巴黎時，得知畫廊要出售艾爾・葛雷柯的《聖母領報》（The Annunciation），儘管價格高昂，他還是想著一定要將這幅畫帶回日本，因此寫了一封信給出資的商人大原孫三郎，告知他有意買畫並且附上照片。孫三郎從收到信，然後同意購買、寄錢，已是兒島寄出信的六十天後。當時第一次世界大戰甫落幕，歐洲陷入嚴重的經濟蕭條，孫三郎預測這波不景氣可能波及日本，這才下定決心收購名畫[21]。

艾爾・葛雷柯的《聖母領報》來到日本一事，各界盛讚為奇蹟。倘若當時歐洲經濟蓬勃，兒島缺乏鑑賞的眼光、孫三郎亦無法立刻下定決心，或是兩人之間缺乏信賴關係，這樁美談恐將化為泡影。

我不清楚國立西洋美術館從何時開始，將十四世紀西恩那畫派（Sienese School）以降的古典西洋繪畫列入常設展。儘管國立西洋美術館始於松方收藏品，將美術館命名為國立西洋美術館自然是為了探究西洋美術史。我第一次參觀這個常設展時，對於出發點即衷心佩服，但也暗自心想，今後收集作品想必很困難吧！然後我便想起這幅《聖母領報》。

少年時代，我曾造訪位於倉敷的大原美術館，在館內欣賞這幅畫。當時我尚未意識到日本能擁有葛雷柯的作品是多麼令人驚嘆之事，如今則打從心底覺得這是「奇蹟」。約莫一六〇〇年，葛雷柯在西班牙畫下的傑作居然早於八十多年前就來到日本倉敷，這和日本人在泡沫經濟時期砸大錢四處收購印象派等作品、連不見得優秀的畫作都買下手，可是全然不能等同而語。來到現代，每個國家都擔心國寶外流，過去的傑作幾乎已是各大美術館的館藏。因此這個時代不可能再買到其他國家的曠世巨作。葛雷柯的《聖母領報》得以成為大原美術館館藏，的確是集「當時歐洲情勢、兒島的眼光、孫三郎的決心與兩人堅定的信賴關係」才實現的奇蹟。兒島虎次郎是岡山縣出身的優秀畫家，接受孫三郎贊助後留學歐洲，並且竭盡全力協助孫三郎收集名畫。大原孫三郎是倉敷紡織的社長，據說口頭禪是「我的眼光遠大，可

20 一八八一～一九二九，日本畫家、收藏家，從世界各地為日本商人大原孫三郎採購百餘幅西洋繪畫，含括莫內、高更、馬諦斯等人作品，這些作品即是大原美術館的開館起點。

21 參考大原美術館線上展間資訊。

以看見十年後的時代」。他不僅是一流的企業家與投資人，還發揮先見之明，將累積的財富傾注於對社會有所貢獻的事業、員工與當地社會福利。他的兒子總一郎繼承了他創建的偉大事業，當年成立的美術館、農業研究所與社會問題研究所等機構皆傳承至今。

回溯西洋繪畫史，屬於西洋繪畫的一員卻又鶴立雞群的畫家總是引人矚目。艾爾‧葛雷柯便是其中一人。他的創作主題是歷史悠久的宗教畫，儘管前人早已針對相同主題留下無數作品，他仍以充斥強烈幻想氣氛的風格驚豔四方。風格看似典型西班牙作風，其實畫家出生於希臘克里特島（Crete），深受拜占庭藝術影響，赴西班牙前曾在威斯尼與羅馬等地習畫。譯名「艾爾‧葛雷柯」是西班牙語中「希臘人」之意，畫家直到死前的署名都是本名「多米尼克‧提托克波洛斯」（Doménikos Theotokópoulos）。

自從米開朗基羅完成西斯汀禮拜堂的穹頂畫與壁畫，神祇、耶穌或天使等眾多人物乘雲馭氣的風起雲湧之勢已不再罕見，明暗對比也在這個時代日益鮮明。不過，葛雷柯為這些前人畫盡的主題添加其特有新意，縱長畫面裡是十頭身的人物形成一道道色彩繽紛、升起搖晃的火焰，眾多人物散發的強大氣場融化了舞臺空間，呈現的強烈幻想，令人聯想到二十世紀的表現主義（Expressionism）；連空間都成為奇蹟戲劇的一部分。尤其是晚年作《園中祈禱》（Agony in the Garden，又稱橄欖園中的耶穌）是常見的主題，不同次元的空間存在於同一畫面為嶄新

手法；《啟示錄揭開末日的第五封印》（The Opening of the Fifth Seal）奇妙到以為是現代人穿越回古代後的創作；《牧人來朝》（The Adoration of the Shepherds）畫面縱長，耶穌誕生時迸發的光芒強烈炫目；《歐貴茲伯爵的葬禮》（The Burial of the Count of Orgaz）與《托利多風景》（View of Toledo）也是知名傑作。就算只翻閱畫冊，也能感受到畫作令人驚嘆的戲劇性魅力。

葛雷柯的人物樣貌特徵明顯，一望即知是他筆下的人物：烏黑的頭髮、端正的鵝蛋臉龐、深邃明亮的雙眼與高挺鼻梁，仰視角度時會畫出三角形的鼻孔。特色強烈的容貌令人聯想到繪本。鮮豔的色彩與打在人物身上的炫目聚光燈烘托出畫中眾多人物，深深吸引觀者目光，若從人物畫的角度分析則多少欠缺深度。或許因為如此，抑或我過度期待，加上一九八六年日本首次舉辦的「艾爾‧葛雷柯展」並未展出大作，猶記當年看展時大失所望，敗興而歸。展出的作品過於強調葛雷柯的人物特色，一路看下來只覺得他的技術的確高超，但貌似沉重的作品卻透著一股輕浮，原來不是什麼了不起的畫家……老實說我欣賞畫作時，態度往往如此傲慢無禮，到頭來覺得最傑出的還是大原美術館典藏的這幅《聖母領報》。

《聖母領報》是大天使加百列下凡通知處女瑪利亞從聖靈受孕一事。這是難以置信的神祕體驗，畫中亦散發令人信服的強大力量。瑪利亞夜晚閱讀聖經時，天上射出一道光芒，天使乘雲而降。天使胸前是象徵純潔的白百合，翻轉的右手指向天空，凝視瑪利亞，以戲劇化的動作「報喜」。白鴿象徵聖靈（三位一體教義的神明象徵），隨著光芒飛向瑪利亞。瑪利

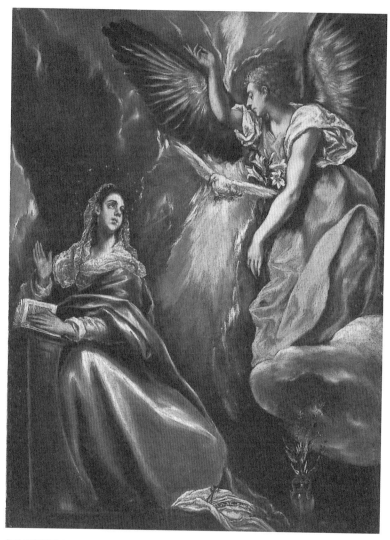

《聖母領報》(*The Annunciation*，西班牙，約 1590～1603 年，大原美術館典藏)

亞轉頭仰望天使，恭敬接受聖告，舉起右手發誓：「我是主的使女，情願照祢的話成就己身」（《路卡福音》第一章）。瑪利亞腳下是放裁縫的籃子和插在玻璃花瓶裡的花。花朵象徵她是童貞之女。

葛雷柯畫了好幾幅《聖母領報》。我比較畫冊，發現無論是哪一幅作品，天使與瑪利亞的構圖所營造的緊密氣氛、光線、色彩、瑪利亞的姿勢與表情等等，都不如大原美術館這幅館藏。這幅畫具備葛雷柯戲劇化的風格，整體氣氛卻保持傳統沉穩，符合主題。其實還有兩幅畫作與這幅《聖母領報》如出一轍；可是比較吸引鴿子飛來的閃電光芒與背景黑暗程度等細節，依舊會發現這幅畫最能觸動人心。

各位知道聖經的四大福音當中，只有兩本福音書提到瑪利亞是透過聖靈處女懷孕嗎？不僅如此，《馬太福音》中領告的不是瑪利亞，而是她的丈夫約瑟，也就是大衛家族第十三代後裔。其實約瑟一得知未婚妻瑪利亞透過聖靈處女懷孕之後，本想悄悄退婚，不願眾人知悉兩人的婚約。天使因此在他夢中現身，告訴他：「大衛的子孫約瑟，不要怕！只管迎娶你的妻子瑪利亞，因她的懷孕是從聖靈而來。」《馬太福音》第一章記載：「約瑟醒來，起身，遵循主使者的吩咐娶了妻子。只是沒和她同房，等她生了兒子，就為兒子起名耶穌。」儘管如此，約瑟在宗教畫中總是以老態龍鍾的父親形象、而非瑪利亞的丈夫出現，教人同情。

相較於《馬太福音》，《路卡福音》則是天使直接造訪拿撒勒的瑪利亞：「蒙大恩的女

57 艾爾‧葛雷柯

子，我問妳安，主和妳同在了了。」「聖母領報」一詞聽起來很嚴肅，其實歐美一般只說「通知」（Annunciation，中譯為「聖告」或「天使報喜」）。當下瑪利亞感到惴惴不安，聽聞天使口中自己已懷有身孕時表示：「我沒有出嫁，何來此事呢？」天使舉出諸多例子說明，並且斬釘截鐵告知：「因為，出於神之言，沒有一句不帶能力。」瑪利亞聽罷，接受天使的指示：「我是主的使女，情願照祢的話成就己身。」唯一獲得基督教承認的，便是這段《路卡福音》的「聖母領報」。

《聖母領報》一作的目的是要讓民眾相信真有其事，因此呈現手法隨時代與教義而變化。例如有些天使是跪在瑪利亞面前告知，有些是從天而降；登場方式以及與瑪利亞的相對位置各有千秋。瑪利亞的表情時而驚訝、時而懷疑或否定，抑或是恭敬領報，依畫家選擇《路卡福音》的不同經文而有所差異。分辨這些差異也是欣賞畫作的樂趣之一。

葛雷柯所處的時代正值宗教改革掀起驚風巨浪，西班牙則反其道而行，興起反宗教改革運動，繪畫深受時代的不安氣氛影響，由矯飾主義（Mannerism）轉向巴洛克風格。這幅《聖母領報》之所以如此神祕、戲劇化又逼真，正是為了對抗新教否定聖母無染原罪，讓民眾重新領會瑪利亞超乎人智的神聖。葛雷柯的風格想必與西班牙的風土一拍即合。

許多藝術家都曾描繪《聖母領報》圖，其中又以葛雷柯這幅畫最令我印象深刻。然而要問我哪一幅最感動，我的答案必定是位於佛羅倫斯的聖馬可修道院走廊上的壁畫。這幅濕壁

畫的繪者安傑利科修士（Fra Angelico）筆下的瑪利亞與天使謙恭樸素，展現出繪畫的驚人力量，瞬間打破虔誠信徒和我這般不信教者之間的藩籬。

艾爾・葛雷柯（El Greco，一五四一～一六一四）

出生於希臘克里特島，本名「多米尼克・提托克波洛斯」。原本是拜占庭美術的聖像畫家，後來前往威尼斯、羅馬等地學習威尼斯畫派，留下作品。一五七七年三十六歲之際，前往西班牙成為宮廷畫家，卻不受認同。一五八〇年，前往當時文化與宗教的中心托利多，在當地創作宗教畫直至過世。死後遭人遺忘，直到十九世紀才再次獲得正面評價，畢卡索與波洛克（Jackson Pollock）等二十世紀畫家皆受其影響。代表作包括《歐貴茲伯爵的葬禮》、《托利多風景》與《脫掉基督的外衣》（Disrobing of Christ）等。

拉・圖爾

《木匠聖若瑟》

孩子穩穩坐著，以右手舉起蠟燭，左手擋風，為在黑暗的夜裡工作的老人照亮手邊。老人手上拿著木鑽，正在木材上鑽洞。孩子雙眼凝視老人，嘴巴微張，看起來像是信賴老人，也似乎帶著一抹不安。無論懷抱何種心情，他的視線從腳下的木鑽移到老人臉上，投以天真無邪的眼神探詢老人的舉動。老人不發一語，繼續工作，應該什麼都沒說吧。這不是和孫子一起工作的愉快場景，更像是在承受痛苦。

從構圖到繪圖無一不完美無瑕，栩栩如生。倘若欣賞的是分不清筆觸深淺的黑白圖片，甚至有人說簡直像在看照片。明明是蠟燭照亮了孩童臉部，卻像是孩童自身綻放出光芒，但光從複製畫可能無法看不出細膩的陰影。畫家也重現我們童年時刻抬手遮住電燈時，居然能透出血管所帶來的驚訝與吸引力。

畫中的孩子是耶穌基督，老人是祂的養父若瑟。然而無論是否知曉這項事實，都不影響繪畫本身靜謐的魅力。不同於十七世紀的荷蘭，林布蘭所描繪的母子家常一景往往以聖母子像放在家中裝飾，拉·圖爾的畫作呈現的不是溫暖的氣氛，而是看似逗人微笑，實則深沉且隱含寓意。

我在信教之後，更加深了對這幅畫的印象。我發現巨大的木鑽及其把手，以及和角料垂直交叉的真正含意，同時想起這個孩子最後的下場是為了拯救世人而被釘上十字架。聖若瑟在《舊約》中是大衛家族的後裔，為了《新約》的恩寵而犧牲兒子耶穌基督，默默準備行刑用的十字架，好讓兒子成為「天主的羔羊」。因此眼前這幕情景，教人忍不住推量若瑟的心情。

透過傳單得知國立西洋美術館將在二○○五年三月舉辦拉·圖爾的畫展時，我心想這可是件了不得的大事，滿心期待。拉·圖爾在日本的知名度不如十七世紀的諸多巨匠，也沒有出版社發行過介紹他的畫冊。此次展覽是他在日本的首場個展，而我相信光是這幅《木匠聖若瑟》（Joseph the Carpenter），就足已吸引很多人拜倒在他的魅力之下。可惜的是，這次的展品不包括這幅畫。這幅畫是羅浮宮的館藏，也是美術史會介紹的傑作，看過一次就忘不了。其實多年以前，許多日本人都曾目睹這幅畫的真跡，我也是其中一人。

一九五四年，東京國立博物館舉辦第二次世界大戰之後首次的大型法國美術展。明明展

品不是只有羅浮宮館藏，不知為何大家都稱呼這次的展覽是「羅浮宮美術展」；正確名稱是「法國美術展」。博物館四周接連數日摩肩擦踵，大排長龍，隊伍繞了博物館好幾圈。剛來東京念書的我也在隊伍之中。

當時是日本投降後九年，國人求文化若渴。我在人潮擁擠的會場中拜倒在西洋美術真跡的偉大之下；無論男女老幼，都因為親睹真跡而睜大眼睛，連聲驚嘆。例如路易王朝的畫作中，天鵝絨和緞面的質感逼真傳神。就在成排名聲響亮的畫家所留下的西方名畫當中，默默展出了這幅《木匠聖若瑟》。

我完全忘記還有哪些展品，又留下了哪些印象（為了寫這篇文章，我四處尋找特意保存的粗糙展覽圖錄卻遍尋不著，看來得大掃除和整理一番了）。當時應該還有其他畫作打動我，偏偏只有《木匠聖若瑟》在我心中留下強烈的印象。這場展覽之於我的記憶，即是我和《木匠聖若瑟》相遇之地。

當時說到拉‧圖爾，一般人想到的都是十八世紀洛可可風格（Rococo）的拉‧圖爾，也就是知名的背像畫《龐巴度夫人》（Madame de Pompadour）的作者。畫展結束後也罕見關於拉‧圖爾的記載。然而一九七二年時，市面上出現了一本與他有關的著作，書名是《冬日黑夜…與夜晚的畫家拉‧圖爾對話》，教我大吃一驚。

那是新潮社的新潮選書，作者是田中英道。他是在法國研究拉‧圖爾的美術史學者，年輕有為。書中刊載的畫作印刷在和內文相同的紙張上，同樣是黑白印刷。儘管如此，畫家擅長呈現光影的威力還是躍然紙面（書中內容我已忘得一乾二淨，房間裡也遍尋不著，看來的確得大掃除和整理一番了）。現在我手邊關於拉‧圖爾的資料是兩本內容豐富的畫冊，收錄了許多局部圖。

迷上拉‧圖爾之後，我的內心陷入糾結：「真想和更多人聊聊這位畫家驚人的畫作」，和更多人分享他的畫作」，另一方面又「只想一個人偷偷欣賞」。他的畫作確實能稍稍勾起御宅族的占有欲。

我在開頭提到拉‧圖爾在日本的知名度並不高，事實上，他遭人遺忘的時間比維梅爾還長，可說是「不為人知的畫家」。即便在他的祖國法國，也約莫是三十年前，即一九七二年橘園美術館（Musée de l'Orangerie）舉辦展覽時才終於在眾人面前呈現他的全貌。一九三六年，《木匠聖若瑟》於英國面世，權利人在一九四八年捐贈羅浮宮，而後來到日本展覽已是捐贈六年後的事了。羅浮宮所典藏的五幅拉‧圖爾作品全是二戰後才納入館藏。

一九九三年，我才在法國看到拉‧圖爾的畫冊與相關研究書籍。作者雅克‧提利耶（Jacques Thuillier）在開頭提到：「拉‧圖爾雖是十七世紀的畫家，其實和我們幾乎是同時代的人。」看到書籍最後的作品目錄，可以發現他的作品散佚四方，許多都是到了二十世紀才被發現，或

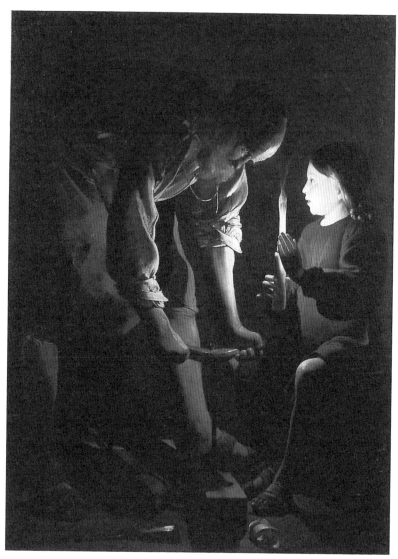

拉・圖爾《木匠聖若瑟》（*Joseph the Carpenter*，法國，約1640年，羅浮宮博物館典藏）

是遭誤植為其他畫家。我認為正是因為研究人員的獨具慧眼與鍥而不捨，才得以察覺面前正是拉・圖爾的畫作，進而釐清畫家的形象。

這一點實在令人吃驚。但我心想，就算是無人知曉畫家身分的時代，原本的畫作主人想必長久以來也深受拉・圖爾的畫作吸引。但這又不同於直接或間接影響拉・圖爾的卡拉瓦喬（Michelangelo Merisi da Caravaggio）那隨時代更迭，有時名聲遠播、有時遭人遺忘甚至輕視的境遇。

拉・圖爾受人喜愛的程度迥異於那些已負盛名的畫家。

無論是《木匠聖若瑟》、《抹大拉的瑪利亞》（*Maria Magdalena*）還是《新生兒》（*Le Nouveau-Né*），這些人生後期之作完全超越時代，描繪現實卻又精煉呈現。在靜謐的黑暗中，人物在燭光照映下染上顏色，散發出超越世俗的神祕氣息。無論身處哪個時代，這些極為個人與內省的黑夜世界肯定都曾深深觸動畫作主人的心靈。而且想必是悄悄地掛在房間裡，彷彿不願昭告大眾，直至夜深人靜才默默燃起蠟燭，獨自凝視著拉・圖爾的畫作。

房間中瀰漫一片凝視火焰時的沉默。無論是否信仰基督教，這幅畫和一般描繪基督教神蹟的宗教畫所引發的感動截然不同，屬於普世的內省體驗。

拉・圖爾壯年時期適逢洛林公國（Duchy of Lorraine）捲入三十年戰爭，他所居住的呂內維爾（Lunéville）也屢次遭法軍入侵，燒殺擄掠，甚至爆發疫情。同樣居住在洛林公國中心地區南錫（Nancy）的版畫家雅克・卡洛特（Jacques Callot），以版畫呈現這場戰爭的恐懼悲慘與人類

的愚蠢行徑，發表成系列作《戰爭的悲慘》（The Great Miseries of War）。這段期間，拉·圖爾應該無法創作，也可能因作品因戰火而燒燬，但這場悲劇不可能對他沒造成絲毫影響。事實上，戰爭在他身上加諸的影響似乎極為曲折離奇。

拉·圖爾原本就善於處世，懂得奉承貴族，最終自己也取得貴族身分，不僅擁有無須繳稅的特權，當洛林公國淪為法國統治之後，更成了路易十三世的宮廷畫家。根據流傳至今的訴狀可知他性格高傲冷酷，反映在諸如拒絕繳稅、毆打官員與農民，以及在耕地上放獵犬等行為上。

我很好奇，究竟該如何將上述史實與他所描繪的眾多寧靜夜曲結合看待。不過，世上許多人的確為了逃避現實的嚴苛，狠下心來，表現出殘酷利己的一面。我想拉·圖爾那些靜謐的畫作，或許源於他內心深處壓抑已久的人性昇華。

他描繪的並非最終釘上十字架的耶穌基督或聖母瑪利亞等主角級人物，而是深刻體會自身罪行的凡人，例如持鞭子抽打自己的聖傑羅姆（Saint Hieron）的懺悔克己；抹大拉的瑪利亞（Mary Magdalen）手持骷髏凝視火焰等等。透過逼真且冷靜的沉思畫面打動觀者，觸發期待救贖的渴望，一如《木匠聖若瑟》中的若瑟也只是一介凡人……

但對此我並無意進一步討論，拉·圖爾的厲害之處還是在於繪畫本身的力量。像我這樣毫無信仰的繪畫阿宅，貪圖的仍是視覺上的愉悅。畫家不僅擅長描繪夜晚，《樂師的爭吵》（The

Musicians' Brawl）、《彈四弦琴的人》（The Hurdy-Gurdy Player）、《方塊 A 的作弊者》（The Card Sharp with the Ace of Diamonds）、《算命師》（The Fortune Teller）等風俗畫張張都是傑作。構圖與人物位置穩定，寧靜的氛圍超越主題設定，描繪深入精采，怎麼看也看不膩。此外，他也沒忘了為抹大拉的瑪利亞增添一絲必要的情色意味。

十七世紀一眾大師受到光影運用的天才卡拉瓦喬影響，各自發揮所長，打造出遠遠超越卡拉瓦喬的西洋繪畫黃金時代。拉‧圖爾正是其中一人。

（補記）前文提及一九五四年欣賞《木匠聖若瑟》的「真跡」。但其實當時我看到的和文中「拉‧圖爾畫展」（二〇〇五年）展出的作品一樣，都是貝桑松美術館（Musée des Beaux-Arts et d'archéologie）典藏的「優秀仿作」。當初應該連館方都以為是真跡。此外，真跡首度來到日本是一九六六年舉辦的「十七世紀歐洲名畫展」，二〇〇九年的「羅浮宮博物館展 十七世紀歐洲繪畫」再次展出。本文完成於「拉‧圖爾畫展」前夕。

（二〇〇五年三月）

喬治・德・拉・圖爾（Georges de La Tour，一五九三～一六五二）

出生於法國北部洛林公國的塞爾河畔維克（Vic-sur-Seille），父親是麵包師傅，似乎是當地仕紳。二十四歲時與新興貴族階級的黛安娜・勒・涅芙（Diane Le Nerf）結婚，兩年後搬到妻子的故鄉呂內維爾。曾向洛林公爵提出要求，希望能以畫家之由減免稅賦，晉升特權階級。洛林公國後來併入法國，藉由討好路易十三世，於一六三九年獲得宮廷畫家的稱號。一六五二年於呂內維爾過世。習畫地點不明。代表作品包括《樂師的爭吵》、《彈四弦琴的人》、《方塊 A 的作弊者》、《算命師》、《聖傑羅姆》（The Penitent St Jerome）、《新生兒》、《抹大拉的瑪利亞》等。

林布蘭

《提多書在他的桌上》

兒子提多書今年十四歲，正坐在書桌前寫作文。他停下筆，抬起頭，拿著筆的手抵著臉頰，思索接下來該寫什麼。想著想著，他不知不覺駝起了背，頭也垂下來，拇指陷入臉頰，目光不知移向何方，思緒早已飛到九霄雲外，忘記該寫作文了……

林布蘭和心愛的妻子莎斯姬婭（Saskia van Uylenburgh）一共生了四個孩子，唯一平安長大的就只有小兒子提多書（Titus van Rijn）。然而提多書八個月大時，莎斯姬婭便以二十九歲芳齡撒手人寰。

十四年後，提多書已經長得這麼大了，思索時的神情看起來就像個小大人，教人會心一笑，林布蘭不由得拿起相機，按下快門……在他的年代當然沒有相機，就算有，正面近距離拍攝也很難拍下這樣的神情。拍攝對象往往會因為意識到鏡頭，視線與表情也隨之改變。

所以這是林布蘭將兒子瞬間流露的表情放在心上，並於畫布上重現；當然也可能是他先

將兒子的模樣寫生下來。事實上，無論是當時還是現代，畫家在繪製肖像畫時都會先立起畫架，站在模特兒面前下筆。從桌子的形狀和望向前方的神情看來，這一定是在學校上課，而不是在家裡寫作業。

因此，這就是做父親的林布蘭要兒子戴上帽子，拿起墨水瓶和筆筒，靠在學校的課桌上擺姿勢。當時流行於荷蘭風俗畫的一個主題是「學生讀書的模樣」，於是提多書打扮成學生的樣子，正確來說是父親要求他打扮成這副模樣。

想到這是畫家特意畫下來的作品，不得不讚嘆人物神情之自然逼真，這正是抓住日常瞬間的快照。林布蘭不僅要兒子擺姿勢，還要求兒子演內心戲，演技指導一如現代的電影導演般細膩；也可能是他透過精妙畫筆，將兒子演不來的動作與表情昇華到自然真實的境界。

欣賞這幅畫時，我們等於是從正面近距離窺看提多書。這感覺近乎看電影。現實生活中，我們難得能近身窺探他人並未意識到視線的不經意瞬間。

我腦中霎時浮現許多畫家，他們要是生在現代肯定是了不起的攝影師，例如《伴大納言繪卷》[22]的作者常盤光長、老彼得・布勒哲爾、哥雅（Francisco Goya）、葛飾北齋與歌川廣重等人。林布蘭自然也列名其中。理由是他的作品不帶一絲一毫的強迫，卻總能將人們拉進其筆下的複雜心理。

林布蘭不僅精準捕捉人物的神情和姿態，光從畫面就能感覺提多書雖是個坦率乖巧的孩

子，以孩童來說卻又略顯纖細和神經質。老一輩的說法就是容易生病的虛弱體質。因此這幅畫既是「學習時出了神」這種主題的風俗畫，亦原原本本呈現了提多書的人格特質。

林布蘭投注在兒子身上充滿父愛的眼神，瀰漫在畫面之間。然而慈愛並未蒙蔽他的雙眼，描繪寶貝兒子的畫筆依舊冷靜深刻。

我絮絮叨叨說了這麼多，仍未能完整表達我在面對這幅畫時所感受到的魅力。

約莫十年前，日本舉辦了「博伊曼斯美術館展」，當時的焦點展品中，一幅是老彼得·布勒哲爾的知名畫作，兩幅《巴別塔》（The Tower of Babel）中的一幅；另一幅便是《提多書在他的桌上》（Titus at His Desk）。這幅畫並不大，長七十七公分，寬六十三公分。儘管如此，我的視線卻離不開這幅畫，深深受到吸引，怎麼也看不膩。

林布蘭在提多書出生、莎斯姬婭過世的這段期間，放棄戲劇性的題材、強烈對比的光影和筆觸滑細膩的巴洛克風格，從強調逼真轉為重視內在，強化深度，由內散發光彩。

林布蘭的畫風向來是利用光線讓人物在黑暗中浮現，新畫風的光線卻柔和不刺眼，帶有自遠古以來燈光撫慰人心的效果。他運用的色彩有限，卻美麗得無法言喻，在有限的顏色中追求微妙的色階差異與自然的抑揚頓挫，筆觸大膽豪邁卻不草率粗獷，肌膚的質感也不追求

22 日本國寶，出於宮廷畫師常盤光長之手，以平安時代的應天門之變為題材繪製而成的長軸畫卷，與《信貴山緣起》、《源氏物語繪卷》、《鳥獸人物戲畫》合稱為日本四大繪卷。

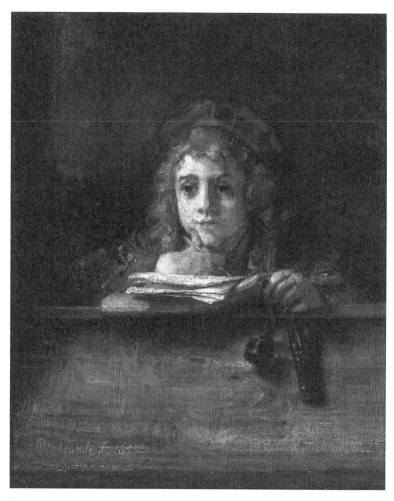

《提多書在他的桌上》（*Titus at His Desk*，
荷蘭，1655年，博伊曼斯‧範‧伯寧恩美術館〔Museum Boijmans Van Beuningen〕典藏）

光滑明亮，而是柔軟溫暖的陰影。

不同於其餘畫家所描繪的真實，欣賞林布蘭此類畫作時體驗到的真實，透過其畫筆熱情幻化為「第二自然」，人類熟悉的質感就此存在於畫布之中。所謂的欣賞不局限於視覺，而是透過心靈感受。

以這幅《提多書在他的桌上》為例，林布蘭優秀之處不僅顯現於人物上，從黑色皮革筆筒到墨水瓶的質感，包括大面積的書桌背板都是以刮刀和油彩處理木材的紋路。

眼神停駐在這幅畫作之上，便是以雙眼親炙畫作，接受這幅畫的擁抱，沉浸在充滿慈愛的接觸所帶來的獨特快感。這就是《提多書在他的桌上》最大的魅力。可惜的是從複製畫難以湧現相同的感受，所以我總是想站在真跡前好好享受。

林布蘭一共為兒子畫了六幅肖像，我有幸在二〇〇二年底獲得在日本欣賞四幅真跡的機會。「林布蘭大展」展出《提多書在他的桌上》等共三幅畫作，「維也納美術史美術館展」（Kunsthistorisches Museum）也展出了一幅。

林布蘭留下大量的自畫像，同時以莎斯姬婭、第二任妻子韓德瑞格（Hendrickje Stoffels）與提多書等家人為模特兒作畫。這些作品連同《提多書在他的桌上》不僅是特定主題的繪畫，也同為傑出的肖像畫。

除了留下提多書十四歲時的身影，林布蘭依序在畫布上記錄兒子自十六歲、十八歲、

十九歲、二十一歲，以至於約二十七歲時的模樣。提多書在這六幅畫中逐漸成長，予人的印象卻是日益虛弱；最後一幅肖像畫裡的提多書約二十七歲，消瘦的臉上一雙眼睛炯炯有神，表情卻惶恐不安，一看便令人不捨。提多書在林布蘭的畫裡停格在二十七歲，婚後僅半年的他，留下大腹便便的妻子逝世。

林布蘭在提多書過世前五年就已失去韓德瑞格，寶貝兒子又早他一步離開人世。隔年林布蘭也追隨兒子而去，享壽六十三歲，僅存的家人只剩下他和韓德瑞格的女兒科妮莉婭（Cornelia），以及提多書的妻子所生的孫女蒂蒂亞（Titia）。

（二〇〇三年四月）

維梅爾 《眺望台夫特》

有些畫就像莫札特的音樂，無論再怎麼喜歡或是偕友人一起欣賞，都提不起勁來討論。

這種畫無法以言語傳達感受，或是沒有能力表達，唯一能做的是放任眼球與心靈沉浸在畫作帶來的喜悅之中。對我而言，維梅爾即屬於畫了好幾幅此類作品的畫家，例如《倒牛奶的女僕》（The Milkmaid）、《戴珍珠耳環的少女》（Girl with a Pearl Earring）、《小街》（The Little Street）以及本文介紹的《眺望台夫特》（View of Delft）等作。

但是，世上還是有些人具備敏銳的感性與優異的表達能力，就算面對莫札特和維梅爾等人也能一針見血指出本質，無需搬出大道理解釋。例如 Libroport 翻譯出版的大作《維梅爾畫集》（Vermeer，一九九一）最後一章〈批評的財產〉，節錄許多十九世紀中期後關於維梅爾的評論：開頭則收錄畫家與詩人吉爾斯・阿勞德（Gilles Aillaud）的文章〈不求看之看〉。我覺得「不

求看之看」這個標題掌握了維梅爾的本質，亟欲一讀為快。阿勞德以同時代的荷蘭天才畫家林布蘭為例，比較兩者呈現光線的方式。雖然文章有點長，我仍想完整引用。

信仰的觀念屬於分離的世界。要顯露信仰，必須引進來自他處的光線。林布蘭在作畫時，他所描繪的對象放棄屬於自己的身分，放棄存在的目的，在某個場景當中，占據某個位置，飾演某個角色。這種存在方式非常戲劇化。來自他處的光線照亮畫面中的黑夜，在這個精神的宇宙中，所有距離、所有遠近都可能實現。

維梅爾的光線絕對不是將我們帶往不同宇宙、來自他方的光線，而是我們世界中無法言喻獨一無二的存在。

《眺望台夫特》在我眼中，有時美到像是幻影。換句話說，這幅畫彷彿一扇真正開在美術館牆上的窗戶，逼真到連同林布蘭等其他所有展間的繪畫都顯得醜陋不堪。

年輕時的某日近午時分，我醒來時大吃一驚。掩上遮雨木板的黑暗室內出現一小塊倒影，倒映出室外景色。背景是隔壁的N小學，正在移動的人物貌似孩童。倒影比真實的景致更顯新奇美麗，像是身體前彎由胯下看向後方的渺小風景。窗戶面對校園，遮雨木板的小洞和窗戶的毛玻璃偶然形成針孔相機。

記憶到此鮮明深刻，後續怎麼樣也回想不起來。我和別人分享了好幾次，卻總是聊到目擊的瞬間就戛然而止。明明是如此美妙的體驗，後半卻忘得一乾二淨。是因為忙著工作，趕著出門了嗎？那場如夢似幻的體驗，說不定是我夢到的？不，我真的看到了。

小時候，我曾嘗試動手自製針孔相機和改良針孔相機的鏡頭相機。但我並未將影像保存在感光紙上，僅觀賞在暗箱中的成像，就像是後來從窗戶看向校園的體驗。儘管如此，那還是一場神祕的體驗。據說維梅爾作畫時，就可能使用過和上述相機原理相同的「暗箱」（camera obscura）。

當我看到維梅爾使用暗箱作畫的假說，馬上就接受這個說法，也證實了自己的猜測。維梅爾的畫作的確舉世無雙，第一個理由就在於畫面類似早期的照片，而且是完美到不可置信的照片。近距離也毫無差池的透視法構圖、人物位置、巧妙的光線畫法、呈現光線的點描與打光、不偏不倚的陰影，以及要求男女模特兒長時間保持靜止的姿勢等等。

我後來讀到一些論點，指出維梅爾雖熟悉光學知識及運用這些知識所形成的影像特徵，作畫時應該沒有直接運用這類光學技巧[23]，我對此抱持懷疑態度。直到現在，我依舊認為儘管難以確定他「運用」到何種程度，至少他為了作畫運用過暗箱的事實，再清楚不過。

23 《維梅爾：渺小室內的大千世界》，小林賴子等人合著，Rikuyosha Art View，二〇〇〇。

我之所以如此認為，就是因為其畫作中充斥畫面另一端的巨大力量，足以強烈影響觀者。這道巨大力量即來自畫家文風不動的雙眼，也就是「視點」的力量。

維梅爾的畫作題材充斥人們的生活，從物到人，都是觀者日常會接觸到的對象。畫筆下的對象沐浴在來自單側的自然光，感覺熟悉卻絕不狎昵。熟悉是因為感覺得到縱深，例如地板上的磁磚是巧妙運用透視法所畫成，而不是賣弄「透視法」的畫法，證據是沒有任何一塊磁磚到了畫面兩端是朝向斜線的消失點。寬廣的牆面以正面示人，垂直的面、水平與垂直的線條操控畫面。；熟悉卻不狎昵也來自構圖整齊靜謐（小津安二郎！）這種充滿觸覺的魅力，但這與其他十七世紀的畫家維拉斯奎茲（Diego Velázquez）、林布蘭等人相通之筆觸、特殊材質感、色彩、些許光線與靜謐的氣氛又大相逕庭。維梅爾的筆觸巧妙卻略帶粗獷。

描繪的對象就是描繪的對象本身，而且是在施了一道魔法、顛覆肉眼所見的面貌之後，呈現在觀者眼前。看畫時，彷彿透過維梅爾的雙眼，一切顯得新鮮別緻。觀賞維梅爾的畫作時，不會覺得畫面是在畫家的安排下構成的人物場景；而是眼前剛好有這樣的房間，剛好有人擺出這樣的姿勢，畫家同時透過自身奇妙特殊的雙眼凝視這一切。這一場景的確和其他畫家的畫作一樣，就「在」眼前；但與其說畫家正在描繪這一切，不如說觀者可以感覺到畫家「正在凝視」，而且被迫和畫家一同觀看。

觀看的位置也非常自然，並未超出日常生活範圍。尤其是室內近乎一般人視線的高度，

反而形成一股彷彿看了不該看的事物、卻又因此加深了觀看欲望的氛圍。這種氛圍不限於電影《情書》等進入前景、或是將窗簾放在畫面前方等貌似「窺看」的縱向構圖，而是所有畫面都像在窺看。無論是漫不經心或是聚精會神，觀賞維梅爾的畫作時總會在不知不覺中湧現奇妙的注意力，進入「現在正在看」的狀態（就像小津安二郎的正面鏡頭！）；而且「現在正在看」的狀態彷彿會永遠持續下去。這股力量正源自於畫家運用暗箱的「視點」吧！

《眺望台夫特》的魅力在於廣大的天空、雲朵，照在後方建築物的陽光，河畔的建築物與船隻籠罩一層陰影，對應上方的烏雲；在陰影中，小小的光點鑲嵌在建築物與船隻的輪廓。門前的行人小如螞蟻，正面描繪的街道橫向貫穿畫面，帶來靜謐之感；加上河川的倒影與畫面前方的河岸，以及河岸上的行人，尤其是面對面的兩名女子。除了傑出之外，我找不出更適合的評語了。

欣賞這幅畫就像置身於風景前方，這股感受來自觀眾以正確的「視點」來觀看。過去這類構圖的畫作多半教人失望的主因，都是出自近景的畫法，往往無法確定近景和畫面整體的關係；而這幅畫的近景與人物以極為自然的角度和大小，完美融入整片風景，看了令人身心舒暢。我無需移動，而是讓視線從對岸的街道移動到眼前的河岸，俯視前方的兩名女子。我從頭到尾都沒動。

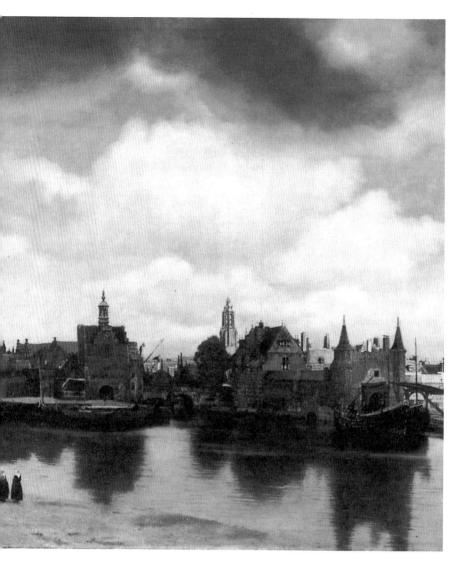

《眺望台夫特》（*View of Delft*，荷蘭，1659～1606年，莫瑞泰斯皇家美術館〔Mauritshuis〕典藏）

為什麼這幅畫的英文譯名不是「台夫特風景」，而是「眺望台夫特」(View of Delft) 呢？我相信一定是命名的人強烈感受到畫家的「視點」。

維梅爾的畫作就像德國詩人安吉魯斯．西里修斯（Angelus Silesius）所吟詠的玫瑰，不是為了特定理由而出現。

「玫瑰不為什麼盛開，而是為盛開而盛開。
它不在乎自己，也不求人來看。」

（吉爾．阿勞德〈不求看之看〉）

讀到這類文章時，我往往為了自己總愛搬出成套大道理而汗顏。但就算知道維梅爾作畫時運用暗箱，畫作的魅力仍絲毫不減。好比玫瑰就是玫瑰，引人著迷的魅力今後也不會改變。

（補充）維梅爾深受日本人喜愛，就算只來了幾幅畫，展場也必定摩肩擦踵，門庭若市。

儘管他的畫作充滿靜謐的氣氛，卻根本不適合在人擠人的展場上欣賞。我知道這莫可奈何，但實在可惜。每每看到美術學校在報紙廣告中放上《倒牛奶的女僕》的桌子來吸引學生，也令人備感憤慨。同樣是以維梅爾的畫作為題材，《戴珍珠耳環的少女》的電影卻深深感動了我。電影主角是戴珍珠耳環的少女，不是畫家維梅爾本人。《戴珍珠耳環的少女》是以窺視少女的角度，卻讓我拚命想窺視少女。雖然我並未掌握角色所有心理與精神層面，卻覺得沉默寡言的少女內心的鼓動透過每個場景直達我心。明明鏡頭不是對我而言就是「維梅爾的特色」。電影也演繹出我透過他的畫作所擅自想像的十七世紀荷蘭室內魅力（然後又因為同時代其他畫家的畫作而幻滅）。

（二〇〇四年十一月）

約翰尼斯・維梅爾（Johannes Vermeer，一六三二～一六七五）

出生於荷蘭台夫特（Delft）地區的絲綢工匠家庭，家裡也經營旅館生意：父親曾加入以畫家為主的公會。一六五三年結婚，同年加入父親的畫家公會。據信他在此之前便已在學習如何當一個真正的畫家。之後當上公會理事，意味畫家身分應該在生前便獲得評價。然而現存作品僅三十三至三十六件，數量稀少。代表作品包括《畫家的畫室》（ *The Art of Painting* ）與《在窗邊讀信的女子》（ *Girl Reading a Letter at an Open Window* ）等。

《白底多彩野宴圖》

這是我第一次收看NHK的《阿拉伯語講座》。

不同於一般的語言教學節目，攝影棚內滿是阿拉伯式花紋，沒有任何裝飾的玩偶和圖畫，連解說卡都只寫上阿拉伯文字。朗誦《天方夜譚》（One Thousand and One Nights）時，除了朗讀者和助手柳家花綠之外，沒有搭配任何動畫或皮影戲。仔細想想，我從來沒看過阿拉伯地區的《天方夜譚》插畫，倒是西方畫家的創作不勝枚舉。

攝影棚的裝飾簡潔樸素，或許是受預算影響，但應該不是唯一的理由。我想是和使用阿拉伯語的人大多是穆斯林有關。

伊斯蘭教嚴禁崇拜偶像，因此清真寺裡沒有伊斯蘭教的創始人先知穆罕默德的雕像，也幾乎不放他的畫像（但不至於完全沒有）。沒有偶像，自然也不會使用其他生物形象來裝飾

宗教場所。因此伊斯蘭藝術不像基督教與佛教藝術，幾乎沒有發展出宗教畫，取而代之的是異常蓬勃發展的工藝裝飾。

無論是清真寺的外觀與寺內、宮殿與豪宅的牆磚、鏤空雕刻室內窗，抑或銀器、陶器、玻璃器皿、地毯與衣服，表面上都是滿滿的花草、蔓草、草書與幾何圖案；非宗教場所會將鳥、動物與人類畫成裝飾圖案。不過比起平面藝術，伊斯蘭藝術的真本事還是顯現在建築與工藝的造型之美和表面的細緻圖案（阿拉伯式花紋）。例如格拉納達（Granada）的阿爾罕布拉宮（Alhambra Palace），以及位於號稱「伊斯法罕（Isfahan）半天下」的沙王清真寺（Shah Mosque，現更名為伊瑪目清真寺）等等，我也想抬頭仰望那些三天花板，蜂巢鐘乳石的裝飾看了讓人直嚷頭暈目眩。

倘若昏暗的哥德式大教堂裡朝天聳立的柱子是僅存於回憶中的蓊鬱森林，填滿藍與綠色阿拉伯式花紋的清真寺與宮殿等華麗空間，或許是沙漠民族對於水源與綠意的永恆憧憬。

《白底多彩野宴圖》彩磚（局部）©Victoria and Albert Museum, London

正當我在世田谷美術館所舉辦的伊斯蘭藝術展「宮殿與清真寺的至寶」氾濫的阿拉伯式花紋中徘徊時，遇上了這幅《野宴圖》，就像茂密的草叢裡吹進一陣涼風，阿拉丁施予魔法讓綠洲出現在我眼前。

我雖曾透過畫冊與親睹真跡，明白手抄本的波斯袖珍藝術十分了不起，卻還是頭一次見到這麼大尺寸的作品。

這幅作品由彩磚組成，寬二米二六，十七世紀時完成於伊斯法罕。原本應該是房間牆面的裝飾，本文介紹的是中央部分。

身著深藍外衣與頭巾的世家公子肩上披了時髦的披肩，單膝跪下，將腰帶遞給左側手持水壺的女性。吃驚的女子不禁舉起右手，從坐墊上挺起身子，扭轉的身軀模樣嬌媚，像要拒絕又像是接受。西蒙尼‧馬蒂尼（Simone Martini）與波提切利筆下接獲天使告知懷孕的聖母也是如此驚訝的神情，實在很有意思。

局部圖的左側是兩名侍女端來美食，乍見眼前這番光景，面面相覷。右側的一男一女似乎是公子的隨從。男子單膝跪下，擺出奇怪的手勢；女子直立，手上的瓶子似乎是禮物。

然而女子為何如此衣衫不整呢？所有人都穿著套頭洋裝，只有她是綠色上衣搭配黃色裙子，衣襟就像要敞開了。仔細一看，還沒繫腰帶。畫滿花朵的黃底裙子、上半身披著的衣物與右側女子極為相似。儘管不到褪去上半身衣物的地步，但是至少已經脫去袖子；以為是裙

子的洋裝只包覆腰部以下的身體，還露出一大截小腿……

雖然戴著頭冠，頭髮卻不像其他女子以頭巾包覆，也許是休息時突然遭逢男子拜訪吧？

男子究竟是撿起女子褪下的腰帶要交還給對方，還是腰帶其實就是被他解開的呢？或是這個動作正代表他打算解開呢？解開腰帶，在日本最古老的詩集《萬葉集》中象徵肌膚之親，我覺得這幅畫也隱含了相當大尺度的情色意味。至少在當時的伊斯蘭世界，命人描繪或展示這幅大作的人物，光是看到裸露的雙足就覺得相當暴露吧。

我最近聽聞，穆斯林的生活方式是男女有別；過去伊斯蘭世界予外界的印象卻是後宮與酒池肉林這類引人遐思的東方文化。這幅畫之所以會引發我關於情色的聯想，正是因為和原本認識的伊斯蘭文化大相逕庭之故。伊斯蘭世界居然有如此自由悠哉的一面，簡直是伊斯蘭版的《花下遊樂圖》──惟王公貴族階級男女才能悄悄享受如此樂趣。持有這幅畫也是他們的特權吧！此外，畫裡流淌的河川、陰涼的樹蔭、果實、走獸飛鳥和處女，所描繪的在在是伊斯蘭教的天堂。

我從未想過原來伊斯蘭藝術也有這麼大尺寸的繪畫，而且還是這種題材。果然波斯是伊斯蘭世界中的異類嗎？

波斯藝術早在伊斯蘭教傳入之前，也就是薩珊王朝時期即已蓬勃發展。袖珍畫則是受拜占庭藝術與經蒙古傳入的中國畫影響，由十三世紀發展至十六世紀薩法維王朝時達到巔峰。

《白底多彩野宴圖》

期間出現各大流派，題材自由，作品出色。

如以尼扎米（Nizami Ganjavi）的戀愛悲劇《霍斯勞和席琳》（*Khosrow and Shirin*）的插圖為例，幾乎都是華麗鮮豔、色彩豐富的袖珍畫，偶有白描圖畫加上金彩裝飾。題材包羅萬象，包含男女談情說愛的浪漫場景、只有年輕男子的花下遊樂圖、著重描繪自然的風景畫，以及肖像畫、鳥獸畫等等。其中幾幅美麗的作品也來到日本。

說到伊斯蘭世界的詩人，至少我所知的開儼（Omar Khayyám）、尼扎米和薩迪（Saadi Shirazi）等人都是伊朗人。關於《天方夜譚》的起源，

《白底多彩野宴圖》彩磚
（伊朗，17世紀，倫敦的
維多利亞與亞伯特博物館典藏）
©Victoria and Albert
Museum, London

最可能的說法是源自波斯，也收錄印度與希臘的故事。日後翻譯為阿拉伯語，經過多番增補刪減成為現在的面貌。我擅自推測這部戲劇性懸疑之作未搭配插畫的理由有二：一是宮廷袖珍藝術畫家不會採用這種庶民作品為畫作主題，二是早已從伊朗流傳到阿拉伯語圈的其他地區。

我經常感受到現代伊朗不可思議的一面。例如伊朗革命明明是回歸基本教義派，伊朗國內卻處處掛上最高領導人何梅尼（Ruhollah Khomeini）的肖像照（這樣不算違反禁止崇拜偶像的教義嗎？）；以及電影產業發達，甚至出現了女性導

演。果然是因為波斯的傳統文化一路影響到現代？

然而，繪畫不見得都是以藝術為目的。我們必須留意到，伊斯蘭世界其實也有透過繪畫解說事物的傳統。這是我二○○三年偶然購入大型攝影集《鏡中的東方世界》（ *The Orient in a Mirror* ）之後的發現。

攝影集的作者是法國人羅蘭與莎賓娜‧米喬德（Roland and Sabrina Michaud），他們拍攝下與袖珍藝術圖案大同小異的現代伊斯蘭世界生活，並且以對開頁一左一右的方式比對兩者。我深受吸引。目錄包括〈從阿拉伯世界到中國〉、〈從商店街到市集〉、〈娛樂休閒〉、〈工作與日常〉、〈祈禱〉、〈神明的記憶〉與〈女性穆斯林〉，還收錄了十二至十九世紀的袖珍藝術局部圖，姑且不論這些繪畫的水準品質，單就細膩呈現伊斯蘭世界的風土民情這一點，就足以令人驚嘆；題材甚至含括春宮畫。

站在民俗史料的角度，日本的繪卷、風俗畫與浮世繪等作品豐富傲人；伊斯蘭世界的袖珍藝術也不遑多讓。不僅如此，攝影師還能在現代社會拍攝到相似的主題，更是令人嘖嘖稱奇。

總而言之，接觸大量伊斯蘭世界的繪畫，打破我們對於穆斯林世界的偏見，以為他們的生活受到「禁止偶像與動物圖像」等諸多禁忌束縛。

先撇開我個人胡思亂想的詮釋，這幅美麗的《野宴圖》之所以吸引我，是因為它令我想

起我曾在專欄介紹的狩野信長《花下遊樂園》——日本這類描繪享樂場景的風俗畫幾乎也在同一時期達到巔峰。無論信奉何種宗教，全世界的人類（男人）都一樣。

展覽圖錄對於《野宴圖》的內容並未多加說明，僅放上局部圖，上頭只有整幅圖右側疑似男主角僕役的一對男女。這對男女的確清純美麗，但為什麼不是放上正中央男女主角的局部圖呢？

我腦中又浮現邪惡的幻想：是否為編輯做出不該刊登的判斷呢？這部圖錄並非在日本編纂，而是倫敦的維多利亞與亞伯特博物館為了世界巡迴展覽製作的解說譯文，解說展品的同時介紹伊斯蘭美術，內容簡要清晰。

省略性感女性的目的是顧慮現代的穆斯林？還是右側男女的構圖其實更為優美，色調更吸引人呢？

（二○○六年一月）

約瑟夫・朗格 《彈琴的莫札特》

「人死後最大的遺憾，就是再也聽不到莫札特的音樂。」

嗯⋯⋯這真是了不得的名言。說完這句話會忍不住吐舌頭吧！這句話是愛因斯坦（Albert Einstein）對於「你覺得人死了是怎麼一回事？」的回答，收錄於莫札特讚辭相關書籍《莫札特頌》（吉田秀和、高橋英朗編，白水社，一九九五），是書中最簡潔的讚美。音樂學者阿爾佛雷德・愛因斯坦（Alfred Einstein）是愛因斯坦的遠親，他大幅修訂科海爾目錄（Köchel catalogue），寫下傑出的大部頭作品《莫札特：其人其作》（Mozart: His Character, His Work）。莫札特兩百五十週年冥誕之際，要是除了音樂，還想讀些關於莫札特的有趣史實，這本書是最佳選擇。以下引用該書〈結語〉的最後一節：

莫札特的樂曲在許多同時代的人眼中脆弱一如陶器，其實早在很久以前便化為黃金，在燈光下閃耀。儘管對於不同世代而言，他的音樂總是散發迥異的光芒。倘若莫札特不曾來到這世上，所有世代都將失去無窮無盡的寶藏，落得貧瘠匱乏。俗世只留下幾幅他慘不忍睹的肖像畫，而沒有任何一幅畫彼此相似。理應如實呈現他面貌的死亡面具毀損，彷彿是一種象徵，猶如天地神祇藉此表明此處有純粹之聲——符合輕盈的宇宙，超越塵世的一切混沌，具備天地的精神。

所謂曾經出現在俗世的證據——慘不忍睹的肖像畫，其中一幅就是這幅朗格的未完之作。作畫時間是莫札特創作豎笛五重奏（Clarinet Quintet）那年，也就是一七八九年，約莫三十三歲（過往認定是一七八二年左右）之際。在十九世紀完成的紅色禮服搭配白色假髮的彩色肖像畫 24 成為主流之前，說起成年後的肖像畫都是朗格這幅畫。但由於這幅畫是切除未完成部分所改成的肖像畫，看不出來是坐在鋼琴前，因而導致各式各樣的誤會。

這幅畫一點也不高超，而是奇怪——一名男子頂著美得像女人的臉，流露恐懼不幸的

24 奧地利畫家芭芭拉‧克拉夫特（Barbara Krafft）根據《別上金馬刺教宗騎士團勳章的莫札特》（Mozart as a Knight of the order of the Golden Spurs，作者不詳，一七七七）等真正的肖像畫所創作的莫札特像。

表情。莫札特睜大眼睛，微微俯首。一般人在人前是做不出這種表情的。他必定將畫家就在身旁這件事忘得一乾二淨，雙眼皮的大眼睛什麼也看不見，整個世界已經消失，深刻的煩惱盤據了他的心靈。他放棄眼與嘴的功能，將一切賭在耳朵上。他的耳朵或許像動物的耳朵一般動作著，卻被頭髮遮住了。我相信G小調交響曲是時不時流露這種表情的人才寫得出來的作品，堆積如山的煩惱發現了極為單純的形式。有些事物無法以「內容與形式完美調和」這類平庸之詞加以形容。

我希望各位將未完成的部分遮起來，單看莫札特的臉再來閱讀這段文章。其實應該不用做到這個地步，就能明白我所論述的內容。因為文章中引用了日本知名文學評論家小林秀雄對於莫札特的評論。提及日本關於莫札特的著作，絕對不能錯過小林秀雄的見解。

不需要過於深刻的思考或分析，應當就能感受到「看來主角將畫家就在面前這件事忘得一乾二淨」、「雙眼皮的大眼睛什麼也看不見」。有趣的是，法國詩人皮埃爾‧尚‧茹夫（Pierre Jean Jouve）對於這幅畫也有類似的感想：「這幅畫肖像畫感覺力量強大，躍然紙上，卻又充斥凶暴不安的氣氛」、「女性化的個性令我驚訝，略感威懾」。

然而觀察整幅畫，想像左下方有個譜架，便會發現人物視線正好落在譜架上，自然而然認為這幅畫是在描繪他彈鋼琴的模樣。要是沒讀過這些評論，絕對會認定「他是在彈鋼琴」，

不會察覺其他細節。

其實這幅畫很奇妙，會隨著黑白與彩色、色調與尺寸等各種因素變化。比較畫作過去和現在的狀態，會發現畫作似乎經過修復，混淆了印象。臉上的陰影不同，有時貌似咬緊牙關（意志堅定），有時下巴放鬆（漫不經心）；臉上的表情像在凝視著什麼，又像凝視的對象其實存在於內心。表情可以解讀成悲傷、寂寞，或僅僅泛起一絲微笑。也許是因為上眼皮睜太開了。

就算畫家繪出譜架，畫中人物在承受或聆聽的印象並不會因為凝視樂譜演奏的畫面而消失。我不清楚他所承受或聆聽的是自己演奏的樂聲，還是充滿腦海的音樂；更進一步說——他一副心不在焉的模樣。

小林秀雄在其他文章裡，引用莫札特妻子康絲坦茲（Constanze）的妹妹蘇菲的證言：「這名業餘畫家著手描繪莫札特的肖像畫，恐怕是因為莫札特平日古怪的舉動。」莫札特的小姨子經常談論他平日的奇言異事，可證言的開頭卻是「就算是他心情大好時，還是一副心不在焉的模樣。儘管正在工作，心思卻完全不在工作上，雙眼炯炯有神，目不轉睛。無論有趣或乏味，問他什麼他都會回應」。讀到這裡，我覺得她的說詞完全符合這幅畫。就算無法立刻肯定小林秀雄對這幅畫的評論：「流露恐懼不幸的表情」、「深刻的煩惱盤據了他的心靈」，「G小調交響曲是時不時流露這種表情的人才寫得出來的作品」，至少能立時明白畫家巧妙捕

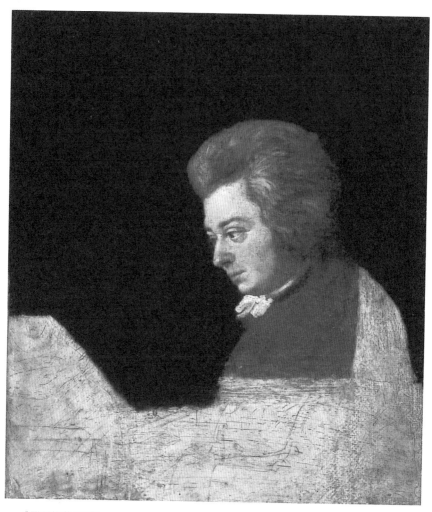

《彈琴的莫札特》

（奧地利，1789 年，國際莫札特基金會〔Die Internationale Stiftung Mozarteum〕典藏）

捉「儘管正在工作，心思卻完全不在工作上，雙眼炯炯有神，目不轉睛」的日常光景。這代表畫家可以從旁觀察莫札特。

畫下這幅畫的是維也納的宮廷演員兼畫家約瑟夫・朗格，他同時也是莫札特的前女友，女高音阿羅伊齊亞・韋伯（Aloysia Weber）的丈夫。莫札特二十二歲前往巴黎求職，在曼海姆（Mannheim）遇上十五歲的阿羅伊齊亞，墜入愛河並且就此逗留。後來受到待在薩爾斯堡（Salzburg）的父親催促，只得再上路。然而他遠赴巴黎求職失敗，同行的母親又在此時過世，之後還失戀了。這是因為「阿羅伊齊亞打從根本就是個賣弄風騷的女人，只能在母親容許的範圍接受莫札特的好意，而她母親要的不過是個前途光明的女婿罷了」。

阿羅伊齊亞的母親「之於莫札特，是個多數人會遇上的不祥人物，之於可憐的家蠅，是隻十字園蛛」。莫札特回到維也納後又自行「衝進十字園蛛的網裡」，無視父親反對，在一七八二年八月四日與阿羅伊齊亞的妹妹康絲坦茲結婚，當時阿羅伊齊亞已經和朗格結婚。莫札特在婚前的一七八一年五月寫給父親的信中表示：「……我曾經愛過她（阿羅伊齊亞）……她對我的態度也稱不上冷淡──她丈夫就是個愛嫉妒的蠢蛋，不讓她去任何地方，我也幾乎見不著她。這對我來說是好事。」[25]

25 引述自《莫札特──其人其作品》。

這封信明顯表示莫札特一點也不尊敬這位連襟，至於已是享譽世間的名演員朗格則在自傳中如是描述莫札特：

很多人都提過關於這位偉人的怪癖，我在此只打算舉出一個例子。他這個人怎麼看都不像大人物，尤其當他埋首於重要的工作時，言行舉止更是逾矩。不但想到什麼說什麼，口無遮攔，冒出各種令人驚訝的玩笑；還毫不在乎地擺出粗魯無禮的態度。別說自己的事，腦袋也一副沒在思考的樣子。我不明白箇中原因，但他伴裝輕浮的姿態或許是為了掩飾內心的痛苦，又或許是透過粗暴的手段對比音樂隱含的高貴思想與日常生活之庸俗，因而感到喜悅，悄悄享受其間的諷刺。像這樣出類拔萃的藝術家因為太重視藝術，忽略做人的重要，以至於落得如傻瓜一般——我想這種事情也不是不可能。

（小林秀雄〈莫札特〉，《莫札特，無常之事》，新潮文庫等出版社）

朗格於一八三一年過世。他著手撰述自傳時，莫札特的音樂就已經化為阿爾佛雷德所稱頌的「黃金」了。他是在清楚莫札特是個偉人的前提之下，寫下這段文字。然而這幅莫札特生前的肖像畫，完全感覺不出朗格的證言或是前文未提及的小姨子蘇菲的評語，是個「有怪癖」又「輕浮」的人。儘管莫札特視朗格為「蠢蛋」，朗格認為莫札特是粗魯無禮的傻瓜，他

卻還是因為「音樂緊抓住莫札特不放這個純粹而絕對的理由」（小林秀雄），得以捕捉到莫札特顯露真實自我的瞬間，並且透過畫筆將這一瞬間流傳後世。

（二〇〇六年五月）

約瑟夫・朗格（Joseph Lange，一七五一～一八三一）
出生於德國烏茲堡（Würzburg），在城堡劇院（Burgtheater）飾演馬克白、科利奧蘭納斯、奧賽羅與泰爾等角色，一躍而成維也納戲劇界的寵兒。一七八〇年時與阿羅伊齊亞結婚。熱愛繪畫，也畫過小姨子康絲坦茲的肖像畫。

申潤福 《蕙園傳神帖》之〈端午風情〉

二○○八年舉辦的「雷諾瓦＋雷諾瓦展」海報中，一幅畫與一張照片並列，畫作是雷諾瓦的名作《鄉村之舞》(Country Dance)，另一邊的黑白照片是一名年輕女子貌似愉快地仰望天空；照片是電影《鄉村一日》(A Day in the country，一九三六)的一幕。那名年輕女子是《眼球的故事》(Story of the Eye)作者，法國哲學家喬治・巴代伊(Georges Bataille)當時的妻子席薇亞・巴代伊(Silvia Bataille)。電影導演是畫家皮耶・雷諾瓦(以下稱老雷諾瓦)的兒子尚・雷諾瓦(Jean Renoir，以下稱小雷諾瓦)，內容改編自莫泊桑(Henry Maupassant)的短篇小說《郊遊》。問我最喜歡小雷諾瓦的哪一部作品，我總會提出這部不滿四十分鐘的未完之作。

要是單看那張左右都被裁切掉的照片，就能明白女子正站著盪鞦韆，想必觀察力驚人。

在巴黎經營五金行的一家人向牛奶店借了馬車，打扮得漂漂亮亮，到塞納河畔的鄉下遊玩。

一幅畫看世界　　100

他們想在布蘭旅店的餐廳野餐，於是走下馬車。旅店的院子裡有鞦韆，母女兩人開心地盪起鞦韆。老雷諾瓦也畫下盪鞦韆的女子，是本次展覽的展品之一。想當然，完全不是盪到半空中，中國稱為「半仙戲」的程度。

這部電影彷彿是導演向父親的時代致敬，其中最令人印象深刻的是水流之美。老雷諾瓦與莫內（Oscar-Claude Monet）都曾在蛙塘（La Grenouillère）創作，比較兩者描繪的水面可知，老雷諾瓦不甚在意如何描繪水，也不算擅長；小雷諾瓦卻在各式主題的電影中巧妙運用水，來呈現情色的效果。印象派喜愛描繪的主題「划船」，在這部電影成了重要的元素；鞦韆也是。

室內兩名年輕人打開對開的木百葉窗，窗框立時成為畫框，遠處是正在院子裡開心盪鞦韆的母女倆。縱向構圖十分巧妙，問題出在該怎麼拍攝盪鞦韆？固定式攝影機無法呈現女兒正在盪鞦韆時興奮的心情。小雷諾瓦採用的方式是將攝影機架在鞦韆上，從下方以仰角拍攝女兒，跟隨她在明亮的天空與腳下樹叢之間來回移動。海報上的照片正是這一幕。

以固定式攝影機拍攝搖晃的鞦韆，穿插天空與葉片在女兒背後來回流動的大寫推軌鏡頭，成功表達他純真的情感。這段鏡頭實在不得了，但是我想效果只有小諾諾瓦預期的一半不到。這是因為女兒飛舞空中之際正巧鞦韆下降，攝影機與女兒的距離不變，呈現不了女兒本身的動感，兩者節奏也不同。儘管小雷諾瓦讓攝影師躺在女兒面前的另一架鞦韆上，兩者之間以木板固定來拍攝[26]。但諸位稍微思考後就能明白，當女兒猛力往前盪，飛到半空中時，

101　申潤福

攝影師根本不可能扛著沉重的攝影機從女兒上方拍攝；就算勉強拍了，背景卻成了地面。

為什麼不透過另一架攝影機追蹤拍攝女兒的動作？這是因為小雷諾瓦讓長讓人物與鏡頭密不可分，將鏡頭打造成另一個人物。二戰爆發前，電影《下層階級》（*The Lower Depths*，一九三六）在日本上映之後，每部作品都讓影迷驚嘆不已。但這部電影從盪鞦韆到其他場景都充滿魅力，光憑這一點，就足以看出小雷諾瓦是革新電影界的偉大先驅。

鞦韆是適合女性的遊戲，盪鞦韆的女性往往引得男性春心蕩漾。電影中，開窗的風流青年便說了：「要是那女孩坐在鞦韆上，景色就更迷人了。」法國洛可可畫家福拉哥爾納（Jean-Honoré Fragonar）的名作《鞦韆》（*The Swing*）中，便是打扮得漂漂亮亮的女孩坐上鞦韆，一名紳士站在女孩背後為她推鞦韆。後方草叢裡躲藏著一名窺探兩人的年輕人，只見女孩猛地踢高

26 二〇〇七年出版的《[鄉村一日]埃利·勞達爾的攝影現場攝影集》（*UNE PARTIE DE CAMPAGNE*，Éditions de l'Œil出版）收錄了這段拍攝過程。

《蕙園傳神帖》之〈端午風情〉（朝鮮，約1805年，澗松美術館典藏）

裙子，一隻腳的高跟拖鞋隨之飛出去。場面情色至極，充斥洛可可風情。義大利歌手尤‧蒙頓（Yves Montand）的歌曲〈盪鞦韆的女孩〉（Une demoiselle surune balancoire）沒有偷窺場景，而是男主角對盪鞦韆的女孩一見鍾情，旋即求婚。兩人儘管順利結合，女孩喜歡的還是鞦韆。韓國的《春香傳》是朝鮮時代的人氣故事。女主角春香的身分類似中國歌妓的妓生之女，男主角李夢龍是上流階級兩班[27]之子，兩人跨越身分階級，歷經千辛萬苦結為連理。李夢龍之所以愛上春香，也是在她盪鞦韆之際。

由上述說明可知，鞦韆本來就不單純是公園裡陳設給孩子的遊具，而是年輕女子的休閒器具。無論是古代希臘也好，印度與中國也好，泰國的阿卡族（一根繩子的鞦韆）與朝鮮半島也好，盪鞦韆原是祈求五穀豐收的宗教儀式，因此在農作物上方擺盪的就得是女性，這才湧現情慾的意味。宗教儀式不知從何時轉化為休閒娛樂。盪鞦韆不僅讓男性動心，也擁有解放女性心靈的力量。古時幾乎全世界的女性都無法自由外出，想必衷心期待每年這一、兩天能在空中飛舞的日子。

我曾經造訪韓國民俗村，當時就在裡頭看到鞦韆，如今韓國各地還是會舉辦盪鞦韆大賽，參賽者不光是年輕女子，也有身強體壯的中年婦女。比賽時由男性推鞦韆，女性參賽者以高超的技術一較高下。可以在網上搜尋到選手們在空中飛翔的壯觀場景（Korean Swing），值得一看。

不同於日本的端午節是男孩節，韓國過端午節是男性盪鞦韆，大家都以菖蒲梳洗頭洗臉來辟邪。本文介紹的〈端午風情〉便是描繪端午節的風俗。一名女子單腳站在懸掛樹上的鞦韆，彷彿就要盪了起來；鞦韆後方的兩名女子正放下長長的辮子頭，這才知道連續劇《大長今》裡女官的髮型是先編好辮子再盤到頭上。河畔幾名男子正從岩石裂縫窺視這群女子，洗頭髮和手腳，這應該和菖蒲沐浴的習俗有關吧。幾名年輕男子正從岩石裂縫窺視這群女子，果然鞦韆就是會引來好色之徒嗎？一名女子將便當頂在頭上走路，上衣下方露出胸部。但這並不是因為她手扶便當，才呈現暴露的模樣，許多風俗畫都曾出現相同場景，可知的確是庶民風俗。

據說韓國深受儒家思想影響，幸運生下男孩的母親會得意洋洋地做出這種打扮。

首爾國立中央博物館出版的《朝鮮時代風俗畫》（二〇〇二）中，除了收錄申潤福的多幅鞦韆畫，還有十九世紀兩人對坐於鞦韆上的畫作。不過最有趣的還是這幅〈端午風情〉。這幅畫本來收錄在拉頁式畫冊《蕙園傳神帖》（「蕙園」是申潤福的雅號），內容多半描繪女子與上流階級的兩班盡情享樂的情景。

儘管筆者與作畫背景近乎不可考，《蕙園傳神帖》依舊獲韓國政府指定為國寶，成為

27　古代朝鮮王朝的貴族階級。

李氏朝鮮時代的風俗畫代表。《蕙園傳神帖》之所以獲得讚揚，應該是出於前所未見的嶄新畫法與特殊主題。畫作中的人物不限於兩班與良民，反而多半是徘徊朝鮮社會邊緣的底層民眾，例如妓女、巫女與奴婢等所謂的賤民階級。申潤福出現之前，不曾有朝鮮畫家單獨描繪這些底層民眾。此外值得一提的是畫冊中的三十幅作品，每一幅都有女性。出現這麼多以女性為主的畫作，在當時也是史無前例。

這是論文〈申潤福《蕙園傳神帖》分析──朝鮮風俗畫中的女性〉[28] 中的一節，作者是金貞我。他對於過去的主張「李氏朝鮮時代繪畫史的情色性」提出異議，認為抱持平常心欣賞這些畫，便能發現畫家透過作品諷刺兩班階級，還間接美化了妓女等賤民，藉由理想化這些人物吸引共鳴。此外，李氏朝鮮時代後期，即十八世紀之後，出現了大量的風俗畫。至於稍微早於申潤福成為畫家的金弘道是圖畫署[30]的畫員，其作品包羅萬象，從帝王肖像到花鳥山水應有盡有，作品集《檀園風俗圖》(「檀園」是畫家雅號)憑藉沒有背景的線描與淡彩描繪庶民生活。出版社推出拉頁式畫冊，收錄其畫集中的二十五幅作品與局部放大圖。

回頭來看日本的鞦韆，黑澤明一九五二年的電影《生之慾》裡，志村喬來到夜晚飄起細雪的小公園，坐在甫完工的鞦韆上唱著「少女懷春情竇開，人生苦短速覓愛」。芳賀徹對此

表示：「男子低吟讚美青春之歌，更是強調無奈。而且正因為黑澤導演明知鞦韆是紅脣少女春遊的遊具，這才特地採用吧。」[31]。這似乎和蘇軾《春宵》中的「鞦韆院落夜沉沉」（院子裡的鞦韆無人遊玩，寂靜的夜晚愈晚愈深）也有淵源。十八世紀後期，俳人炭太祇的俳句是妓女從空中招呼熟客：「鞦韆高盪春風裡，佳人見我笑盈盈。」不過小林一茶的「春櫻似錦滿樹燦，女郎持花倚鞦韆」倒希望主角是郊外的少女，而非遊廓裡的妓女。但是說起女性與鞦韆，最驚人的還是三橋鷹女的「使勁蹬腳盪鞦韆，勇敢奪愛亦如是」；他的其他句子也很激烈。儘管俳句裡找得到鞦韆，卻未見於平安時代以來的傳統日本畫「大和繪」與江戶時代的浮世繪。果然鞦韆在日本不流行嗎？

順帶一提，我們製作的電視動畫《小天使》（或稱《阿爾卑斯的少女》）開頭盪鞦韆的場景也滿有名的，據說時速最高達到六十八公里。我會畫這一幕是受到《金銀島》（Treasure Island）作者史蒂文森（Robert Louis Stevenson）的詩作〈鞦韆〉（Treasure Island）[32]所啟發，下文引用第二節

28 《年報　人類文化研究用之非文字資料系統化二》，神奈川大學二十一世紀COE專案研究推動會議，二〇〇五。
29 兩班階級男子與庶民出身的妾所生的子女。
30 相當於中國的畫院。
31 《進入詩歌之森──歡迎來到日本詩的世界》，中公新書，二〇〇二。
32 出自《兒童詩園》（A Child's Garden of Verses）。

與第三節：

盪入藍天，跨越圍牆，我俯視四周一望無際，河水、樹叢、牛群、廣闊的田地與牧場，

萬物盡收眼底——

當看到下方綠草如茵的花園，我已降回紅色房頂上——

再次騰越飛翔，衝上高空，一遍又一遍，上下擺盪！

（二〇〇八年一月）

申潤福（一七五八？～一八一三？）

李氏朝鮮時代的畫家，與金弘道、金得臣並稱朝鮮風俗畫三大家。原本是圖畫署畫員，由於經常描繪鄙俚庸俗的主題而失去畫員資格。描繪妓女等社會底層人民的作品生動傳達當時的市井風俗。

杜米埃 《戲劇》

來自左側的光線打亮舞臺。舞臺上有三個人：女子身體朝天後仰，拉扯自己的頭髮，彷彿聽得見哀號。白色的衣服應該是內衣吧？她的背後是一名仰躺在地的男子；這時另一男子趕到，一手指著倒地男子，同時轉身，另一手猛然伸向女子。他正在質問女子嗎？女子是因為受不了質問才背對他嗎？還是因為目擊屍體而轉身？倒地男子是女子的丈夫？不，應該是情夫，丈夫是伸手指人的男子。倒地男子遭人殺害了嗎？如果是，凶手又是誰？

場景的一切細節都是謎題，正是最富戲劇性的一幕。畫家下筆精采非凡，尤其是那充滿動感的女子。

所有觀眾屏息以待，注視，或該說是完全沉浸於舞臺上的一舉一動。不光是臉上的表情，連手指都不自覺動作。畫面中的觀眾皆為庶民，坐在靠近劇場頂端的便宜座位。但是畫家並

不強調俯視的角度，而是藉由平視強調看戲的臨場感。下方是靠近舞臺的位置，觀眾前方有兩、三處白色樂譜；站著的人是指揮，其背後的方形物體是提詞人藏身處。

燈光照亮舞臺，觀眾處於陰影中，觀眾席的天花板也是一片黑暗。明暗對比強烈，筆觸遒勁粗獷，畫面充滿戲劇性又動感，色調與富深度的構圖恰到好處，沉穩莊重，毫不喧鬧，巧妙發揮承襲自林布蘭與福拉哥爾納的畫風。

這幅畫別名《通俗劇》（Melodrame），畫面捕捉十九世紀前期巴黎流行的通俗劇典型場景。英語的「通俗劇」便是源自法語的「Melodrame」。根據字典，通俗劇指的是「流行於十八世紀後期到十九世紀的戲劇，大受歡迎，多為刻苦人生、賺人熱淚與棄惡揚善等主題。主角上臺登場時，配樂扮演重要角色」、「以善惡對立為主的庶民戲劇，強調悲愴等情感效果，例如不幸的事件接二連三發生，誇大情緒表現，往往忽略故事邏輯的正確性」。

初次觀賞這幅畫時，我腦中馬上浮現一九四五年的電影《天堂的孩子們》（Children of Paradise）。看畫時能夠區分指揮與提詞人藏身處，也是因為和電影場景、構圖相去無幾。皮耶爾・布拉瑟（Pierre Brasseur）在電影第二段落〈白衣男子〉（The Man in White）開頭飾演當紅演員弗雷德里克・勒梅特（Frédérick Lemaître），演出他在《安德烈客棧》（L'Auberge des Adrets）的角色羅伯特・馬凱。他無視於三名劇作家，即興表演獲得滿堂喝采。這場好戲是無賴馬凱遭到警方射擊倒地，從客棧衝出來的妻子本來要說的是：「啊啊！你居然殺了他！天啊！他雖然是個壞

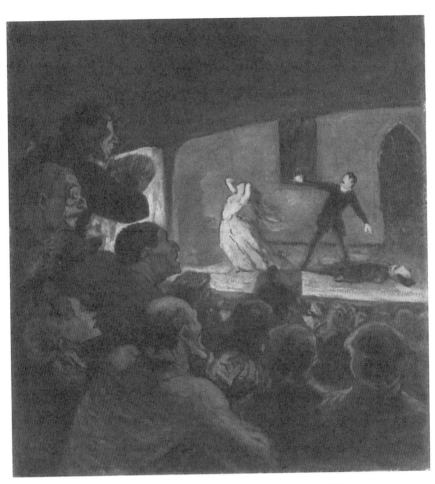

《戲劇》(*The Drama*，法國，約1860年，新繪畫陳列館〔Neue Pinakothek〕典藏)

人，卻是我心愛的丈夫！」勒梅特卻仍在搞笑，最終痛苦呻吟……「這就是我的命運嗎？我要死了……永別了，瑪莉！」

這段情節如實呈現時代的通俗劇，實在很有趣，想必製作團隊參考了杜米埃的畫作。弗雷德里克‧勒梅特是法國知名演員，並非電影中的虛構人物。《安德列客棧》也是實際存在的戲劇，首次上演是一八二三年，一八三〇年七月革命[33]後的續集由勒梅特飾演詐騙犯馬凱，再次大獲好評。杜米埃應該看過這齣戲。他不僅從小就經常上戲院，羅伯特‧馬凱更是杜米埃的系列版畫《羅伯特‧馬凱》（your Robert-Macaire series）的主人翁。

七月革命放寬了言論限制，這時杜米埃出道，隔年在《諷刺畫報》（La Caricature）上發表諷刺國王路易‧菲利普（Louis Philippe）的畫作。成名作是大型石版畫《高康大》（Gargantua）——身形龐大的路易‧菲利普頂著一張洋梨般的臉龐，大口吞下壓榨民眾而來的金錢與財產，吃得腦滿腸肥之後，從屁股排泄出的勳章與各類證書吸引國會議員、政府高官與各界有力人士聚集。這幅諷刺畫掛在路邊的櫥窗，瞬間獲得民眾好評，杜米埃因而遠近知名。不料他遭到重罪法庭舉發，以「煽動民眾憎恨政府與侮辱罪」入獄六個月，罰款三百法郎。但他並未因此退縮，仍以假名連續發表三幅強烈諷刺政府的畫作，再次遭逮捕，關進收容政治犯的監獄。

他日後仍持續作畫，例如大型版畫《唐斯諾南街的屠殺》（Rue Transnonain）描繪勞工一家遭到軍隊殘忍殺害，比現代媒體報導中的照片更加栩栩如生。杜米埃點燃國人對政府的憤怒，波特

萊爾（Charles-Pierre Baudelaire）等人都大受感動。

一八三五年，國王路易‧菲利普終於承受不住來自民間的批判，下令封殺言論自由，開始打壓並嚴禁民眾諷刺政治。《諷刺畫報》因而廢刊，戲劇《羅伯特‧馬凱》也慘遭禁演。

此時杜米埃的戰友查爾斯‧菲利龐（Charles Philipon）建議他創作系列版畫《羅伯特‧馬凱》。

杜米埃隔年在《喧鬧報》（Le Charivari）連載的這個系列並未直接諷刺當前政壇，而是以羅伯特‧馬凱和同夥貝爾川「扮演投機的投資人、公證人、政客、富人、律師、聖經推銷員、醫生、記者與銀行家等各類人物，一搭一唱欺騙眾人」的方式，「批判金權社會的拜金主義，只要口袋滿滿又有口才，便能為所欲為，藉此打擊路易‧菲利普的皇權」[34]。

除了假扮各種人物來欺騙民眾的詐欺犯，杜米埃非常擅長描繪「正在演戲」的人，包括律師、政客、演員，以及唐吉軻德與隨從潘薩。尤其是他筆下的唐吉軻德與潘薩，令人驚嘆，連油畫都看得出其卓越畫技。奧賽美術館（Musée d'Orsay）典藏的傑作《斯卡潘的詭計》（Scapin the Schemer）巧妙掌握這部莫里哀（Molière）戲劇中，克里斯皮向主角斯卡潘咬耳朵時，下方燈光打亮的兩人表情。

33 歐洲的革命浪潮序曲，當時波旁王室欲恢復專制統治，引發經歷過法國大革命的法國人民不滿，最終人民群起反抗國王查理十世。

34 石子順《杜米埃的諷刺世界——現代漫畫的源流》，新日本出版社，一九九四。

現在就算去書店的藝術書區，也不見得能買到杜米埃的便宜油畫集。我對這點非常不滿。他身為諷刺畫畫家的身分過於崇高，以至於從約莫一八五○年直到失明過世年間所留下的油畫往往遭到忽略。其實就連諷刺畫，在日本也少有人欣賞。

一九八○年代，我曾經受過迪士尼的元老法蘭克‧湯瑪斯（Frank Thomas）與奧利‧強斯頓（Ollie Johnston）指導。講習結束後，他們還贈送杜米埃的素描集給所有人當作紀念。想必他們認為要正確掌握人類的姿勢（Attitude）和表情，而杜米埃的敏銳觀察和滿懷情感的諷刺畫正是最好的教科書吧！儘管這是正確的見解，但若我們今天做的是美國動畫也就算了，要想將杜米埃立體誇張的表現手法運用在日本動畫可是難如登天。實際上許多動畫師對杜米埃的畫作大加讚賞之後，就將素描集收起來了。

我們不熟悉當時的社會情勢，乍看杜米埃的諷刺畫難以快速理解；而誇張的人物造型看在五官扁平又缺乏肢體語言的日本人眼裡，總覺得沒必要畫到這種程度。世上的確存在一些畫作，人們明明知道很偉大或是很厲害，卻怎麼樣也無法喜歡；但同樣是杜米埃的畫作，換個油畫或水彩畫，感想就截然不同。例如本文介紹的《戲劇》（The Drama），畫家不只對戲劇化的場景或是裝模作樣的怪人深感興趣，也留下許多庶民生活的平凡姿態。

相信應該有不少人喜愛奧賽美術館典藏的《洗衣婦》（The Laundress，又名《重擔》），畫布記錄黃昏時分母親牽孩子的手，走上塞納河畔的模樣。其他主題包括三等車廂的乘客、在二手書

店挖寶的版畫收藏家、牽著孩子站在樹下閒聊的女子、幫孩子們沖涼的母親、帶孩子的夫妻在喝湯、街頭的勞工、喝啤酒或葡萄酒的男子、一大群學童走出學校以及街頭藝人的家人等；連經常登場的唐吉軻德也不只是戲劇性的瞬間（當我造訪梵谷過世之地奧維時，發現我很喜歡的杜米埃畫作《唐吉軻德》（奧賽美術館典藏）的複製畫鑲嵌在風景畫家多比尼家的腰板上。原來最初是畫在這裡！如此安排實在教人感激）。

由上述可知，杜米埃的油畫多半是以居住在巴黎這座城市的一般人民為主題，描繪平凡生活中隨興所至的行動，筆觸間充滿畫家民胞物與的精神。如同《戲劇》所示，無論是否活用生動的線條，畫家僅捕捉概要，並未多加闡述細節，可說是相當熱情的畫法。有一說是他忙於製作維持生計的石版畫，無暇在作畫上更講究或上色得更細膩。但是這反而成為他無與倫比的特色。

藝術界潮流傳承良好的品味，從寫實主義轉向印象派；風景畫則從柯洛（Jean-Baptiste Camille Corot）轉為莫內，人物畫由米勒（Jean-François Millet）筆下虔誠的鄉下人轉為雷諾瓦的享樂市民與畢沙羅的鄉下女孩；再加上散發世紀末頹廢氣息的羅特列克（Henri de Toulouse-Lautrec）、竇加（Edgar Degas），以及稱呼杜米埃為「我們所有人之師」的梵谷。儘管大師的作品齊聚一堂，說明十九世紀後期的法國藝術時，還是必須介紹不屬於前述任何流派的杜米埃筆

下真正的庶民生活畫。即便是日後出現的現代繪畫，也無法超越杜米埃的地位。

喜歡林布蘭、維拉斯奎茲和哥雅等畫家的人，肯定也會愛上杜米埃。他的部分畫作極為現代，甚至讓人聯想到梵谷和柯克西卡（Oskar Kokoschka）。例如《洗衣婦》描繪一名洗衣婦與孩子一同走在塞納河畔，快步踏上歸途，女子手上的籃子裝滿濕漉漉的衣物，籃子的把手因沉重而陷入手臂，身體不由得傾斜，雙手得交互握緊才撐得住。這組畫作中有一幅神似畢卡索的風格，但是畢卡索不曾畫過這種畫。

前幾天，我為了辦事去了一趟巴黎，打算順便去奧賽參觀杜米埃的住處。沒想到館內因為得展示國會議員的彩色黏土塑像，只開放到我抵達的前一天，當天剛好休館，我只得滿心遺憾地欣賞圖錄。杜米埃曾親自前往國會殿堂，觀察議員的一舉一動，在自家以黏土重現記憶中的議員相貌與上色，約莫完成四十件塑像，之後再根據這些塑像描繪諷刺畫。他的造型能力令人驚豔。我仔細端詳這些乍看之下造型簡單樸素的人偶，驀然發現杜米埃巧妙結合誇張的個性與樸素的手法。這樣的風格應該能打動日本人。在這個風行黏土動畫與3D電腦動畫等立體造型、眾人質疑該如何強調角色個性之際，我們應該遵照法蘭克和奧利的教誨，從杜米埃學起。

（二〇〇五年十一月）

奧諾雷・杜米埃（Honoré-Victorin Daumier，一八〇八～一八九七）

出生於法國馬賽，父親是玻璃工匠，一八八一年追隨父親前往巴黎。家境貧困，從事過諸多職業，閒暇時習畫。一八二六年之際，學習當時甫問世的石版畫，約一八四六年起描繪大量水彩畫與油畫。晚年罹患眼疾，後於巴黎近郊去世，留下數十件雕刻和超過四千件石版畫。關於他的著作可參考岩波文庫出版的《杜米埃的諷刺畫世界》（喜安朗編），內容包含作品解說；油畫代表作品包括《克里斯皮和斯卡潘》（Crispin and Scapin）、《版畫收藏家》（The Print Collector）、《洗衣婦》、《戲劇》、《三等車廂》（The Third-Class Carriage）與《唐吉軻德》（Don Quixote）等。

庫爾貝　《海浪》

怒濤拍岸聲轟隆，崩浪穿石勢滂渤。

波湧飛濺碎如霙，四散消落虛空中。

（源實朝）

最近難得舉辦了兩場以庫爾貝為主的展覽，一個是「法布爾博物館（Musée Fabre）展」，展出他的代表作《相遇》（La rencontre，又名《你好，庫爾貝》（Bonjour Monsieur Courbet））；另一個是「庫爾貝博物館（Musée Courbet）展」，展覽海報上放了庫爾貝的傑作《西庸堡》（Château de Chillon），看起來根本是雷夢湖的觀光宣傳照。我想起高中時看過他的另一幅作品《沉睡的人》（The Sleepers）的黑白照，畫中是兩名裸女相擁而睡，當時心頭小鹿亂撞。據說真跡是兩米寬的大尺寸作品，

一幅畫看世界　　118

看複製畫簡直和色情照片沒兩樣。

庫爾貝是個時運不濟的畫家。明明在繪畫史上擁有一席之地，喜歡他的人卻寥寥無幾。

說到同時期的法國畫家，一般在日本較受歡迎的是柯洛和米勒；而我的話，比起庫爾貝，更想觀賞杜米埃和馬奈（Édouard Manet）的畫作。然而要分析西洋畫如何掌握動物、自然、水與波浪，或是女性的肉體，就不能不談談這位寫實主義大師。

從代表作《畫家的畫室》（The Painter's Studio）開始，許多作品都看得出畫家的修飾，而非單純將眼前所見化為繪畫。主題形形色色，採用前人不曾描繪的題材，赤裸裸地客觀描繪，強迫觀者面對描繪的對象。例如辛勤工作的血汗碎石工；散發濃郁性感氣息的女性肉體，教觀者不知該將目光放在哪裡；清新空氣中在森林泉水旁嬉戲的野鹿；捕食獵物的狐狸和靜謐雪景間的強烈對比；本文介紹的《海浪》（Waves），則是描繪打海岸後碎成浪花的洶湧海浪。

畫面完全排除作者對於浪濤威力等主觀感受，全然逼真的寫實感促使觀者化為描繪的對象。畫技高超到猶如在看照片。人類從未透過繪畫凝視這番景象。

照片正巧誕生於庫爾貝推行寫實主義之際。照相技術雖然逐漸實用化，卻還是遠遠不如已據有一席之地的繪畫；加上成品尺寸小、單調又缺乏色彩、需要長時間曝光，只能記錄短暫的瞬間。庫爾貝等十九世紀後期的畫家將照片當作建構畫作的輔助手段，照相技術從不曾對他們造成威脅。就連視線冰冷一如相機的庫爾貝，想必也從未料到有一天照相技術將進步

到和他的畫筆不相上下。不，就算是現代，也少有照片的規模能與其畫作比擬，庫爾貝畫作打動人心的力量絕不會因照片問世而消失。

儘管如此，庫爾貝抵達寫實主義的頂點時，其他畫家對於寫實主義的發展轉換為追求光線與色彩的真實，畫面霎時變得五顏六色、明亮照人，印象派自此誕生。寫實主義淪為退流行的產物，不再有畫家如同庫爾貝一般描繪逼真的畫作。當時照片技術尚未發達，眾人放棄寫實主義的速度卻像已預見了未來。眾所皆知，促使歐洲人改變繪畫風格的一大功臣是日本的浮世繪。

《世界中的日本繪畫》[35]是本有趣的書，以對開頁一左一右的方式比較日本與其他國家的繪畫，藉此探索日本美術的特質。和《海浪》對比的是葛飾北齋「富嶽三十六景」系列名作《神奈川沖浪裏》（約一八三一年），比較兩者的解說文中如是分析「海浪」一詞。

不僅是印象派的畫家與評論家，連音樂家德布西都深受《神奈川沖浪裏》刺激，因而創作出管弦樂作品《大海》。由此可知，葛飾北齋的海浪帶來的衝擊之大。因此《神奈川沖浪裏》可說是日本主義（Japonisme）運動的象徵。另一方面，庫爾貝的《海浪》完成於一八六九年，此時日本主義應該已在歐洲發揮影響力。然而這番「大浪」似乎並未抵達作品的舞臺諾曼第（Norma）。除了這幅畫，庫爾貝還畫了好幾幅海景圖，從頭到尾只

追求逼真寫實的描寫。他凝視前進又後退的大浪，一心一意追求如何真實呈現海浪。

這篇解說文的剖析再正確也不過。在與法國文學家龔固爾（Edmond de Goncourt）評為「世上最獨創的畫家之一」的葛飾北齋的最佳傑作加以比較之後，寫實主義大師庫爾貝自然略遜一籌。畢竟他的畫到了現代將被照片取代，無法視為「獨創」之作。要與《神奈川沖浪裏》比較，透納（Joseph Turner）筆下的海景可能才夠資格。

然而仔細觀察分占左右頁的兩幅畫，我忽然察覺一件奇妙的事：單獨觀賞《神奈川沖浪裏》時，會不由得讚嘆那強而有力的畫面。一旦和《海浪》放在一起比較，卻逐漸轉化為漫畫般的輕薄感。或許庫爾貝澈底的寫實，以及大自然本身的力量改變了我的感受。

庫爾貝以逼真寫實的手法描繪過去無人採用的主題，在《世界的起源》（The Origin of the World）一作中甚至出現女性下體的正面圖；最厲害的還是動物與海浪等難以捕捉的自然生態，他都能一一畫下。

打從平安時代，日本就對於水流、海浪、火焰、雨水、跑動的人類、墜馬與動物行為等不斷遞嬗變化的「現象」極富興趣，並且嘗試以線條掌握。然而日本人的掌握方式不是讓這

35 平山郁夫、高階秀爾著，美術年鑑社，一九九四。

些三現象「躍然紙上」，而是畫出那種「感覺」或「氣氛」。包括葛飾北齋巧妙吸收來自西方的刺激、揮灑而成的《神奈川沖浪裏》，儘管具備驚人的獨創特色，基本上還是企圖呈現「感覺」與「氣氛」。相較之下，對於西洋畫家而言，除非能讓描繪的對象「躍然紙上」，否則不會出手。因此正面單挑前人不會出手的主題，並且讓這些主題「躍然紙上」，果然是庫爾貝才辦得到。

要是讓現代人來畫海浪，第一步應該就是拍照或錄影以便研究吧。但當時的拍照技術還無法拍攝海浪，更別說是影片了。庫爾貝只能站在諾曼第的海岸，長時間凝視海浪，仔細觀察。將觀察到的景色刻畫於腦中，回到畫室完成作品。我不曉得他是否會像印象派畫家一樣出門寫生，可就算不出門寫生，他在創作過程中肯定多次前往海邊。正因他費盡心血觀察，就連小幅的複製畫都流露出照片比不上的氣勢，真跡更讓人感受到獨樹一幟的細節。

最近看電視，發現一些節目會使用電腦動畫來呈現海戰場景的廣闊大海與波浪。事實

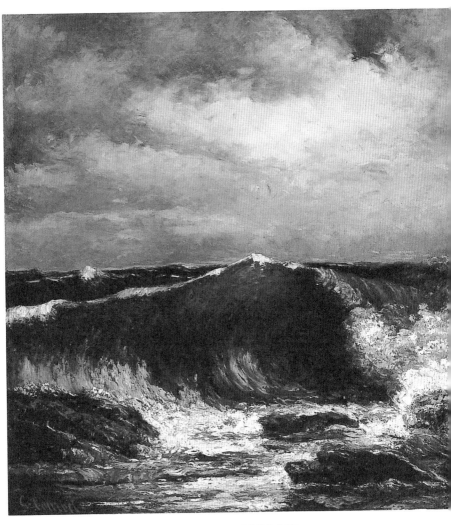

《海浪》(*Waves*,法國,約1870年,松方收藏品,國立西洋美術館典藏)

上要以人工呈現波浪相當困難。不僅如此，近來連森林、樹木與動物等大自然，包括人物都透過電腦動畫呈現；新聞或是對談節目中則以電腦動畫製作室內背景，或合成實際登場的來賓；不單是背景或動畫人物，連應當使用實物時都以擬真的電腦動畫替代。順帶一提，我們被迫接受寬螢幕電視投射出的扭曲臉部與風景，都是電子製造商的陰謀。

人類的視力究竟要墮落到什麼地步呢？諸位都在忍耐充斥四周的假貨嗎？還是已經習慣了呢？或是我該以寬容的心態看待，視這一切為電腦動畫工作者的實習，等待電腦動畫技術終有一天進步到值得一看呢？還是因為人類往後勢必得上外太空生活，在太空站裡欣賞虛假的大自然，如今正在進行事前演練嗎？

我知道那些近乎同行的業者都是在有限的時間內努力完成工作，說他們的壞話並非我本意。但我不得不說。那些電腦動畫裡當然有好作品，我並非完全不曾受到感動；只不過大多數還是很糟糕，完成度幾乎都很勉強。單純因為出現了電腦動畫這種技術，就想利用它重現最困難的自然動態，成品實在不忍卒睹。

為什麼不善用繪畫呢？為什麼不能透過單純的繪畫，將想像的餘地留給觀眾呢？日本傳統繪畫與漫畫利用線條引導觀者想像實物如臨眼前，明明具備這樣的傳統歷史，為什麼硬是要套上立體感呈現呢？就算不到葛飾北齋的地步，單純由線條和平面構成的圖畫還在可以忍受的範圍。我認為「利用線條呈現的平面繪畫最初就主張是虛構，引導觀者想像背後的真實

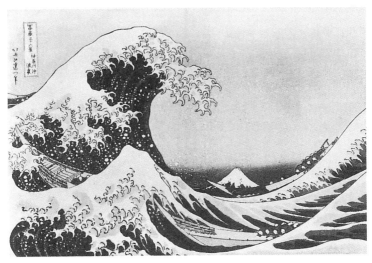

葛飾北齋《神奈川沖浪裏》（日本，約1831年，太田紀念美術館典藏）

樣貌；相較於那些利用陰影與質感強調立體
感的畫作，打從一開始就主張自己是真的，
反而差勁得教人看不下去」，現狀實在令人
不耐。

以海洋與波浪為例，假使一定要做出
逼真寫實的效果，比起透過電腦動畫蒙混過
關，不如認真學習庫爾貝觀察的態度。庫爾
貝的年代沒有照片與影片可供參考，而且別
忘了，現代的觀眾看過更多好東西，眼光絕
對高於當年。

又有機會親睹唐代僧人鑑真和上的坐
像，我前往東京國立博物館參觀「唐招提寺
展」。原本放在御影堂的屏風畫《濤聲》此
次也來到東京展出，我完全拜倒在這幅畫之
下。《濤聲》的作者是東山魁夷，我原本很
喜歡他，但是自從他的風景畫出現白馬以

來就提不太起興趣了。儘管他的人氣水漲船高，我卻總是冷眼旁觀。然而《濤聲》真跡的格局大又充滿氣勢，畫中的波浪流動扭曲，撞上岩石後碎成浪花。儘管畫面波濤洶湧，卻散發廣闊靜謐的氣息，作為悼念鑑真和上之作實在再適合不過。儘管這不是真正的海洋，卻猶如真正的海洋，讓人百看不厭，心滿意足。我真想坐在御影堂，細觀察東山魁夷筆下的海浪，一般容易淪為單調類似的重複線條，他卻能巧妙創造複雜的彎折，打造出流動的空間。東山魁夷身為日本畫家，卻也深入研究西洋繪畫。這幅畫就是他鑽研的成果。

（二〇〇五年七月）

古斯塔夫・庫爾貝（Gustave Courbet，一八一九～一八七七）

生於法國奧南（Ornans）。二十一歲進入巴黎索邦大學（Sorbonne University）法學院，後來立志成為畫家，經常前往羅浮宮臨摹。一八四四年，自畫像首次入選巴黎沙龍展（官方展）。一八五五年以《畫家的畫室》和《奧南的喪禮》（A Burial At Ornans）報名巴黎世界博覽會卻落選，獨自在會場附近的建築展示這些畫作，咸認為「個展」的濫觴。此時留下的文章，日後稱為「寫實主義宣言」。一八一七年，參加巴黎公社遭到逮捕。一八七三年流亡瑞士，晚年酒精中毒，享年五十八歲。代表作品包括《相遇》、《泉水》（The Spring）、《沉睡的人》、《女子與鸚鵡》（Woman with a Parrot）與《海浪》等。國立西洋美術館所典藏的庫爾貝作品還有《落入陷阱的狐狸》（Fox Caught in a Trap）與《沉思的吉普賽女郎》（Gypsy in Reflection）等。

一名戴帽子的小女孩屈膝蹲著，身穿純白的夏日洋裝，衣服下襬和綁在後面的蝴蝶結幾乎垂落地面。她的腳邊有個紅褐色的小水桶，還有露出一半的藍色澆花壺，庭院裡滿是盛開的花草。畫作標題是《玩沙》（ *The Sand Pies* ）。從標題多少能了解內容，光看畫則完全不明白小女孩正在做什麼。

這幅畫長九十二公分、寬七十三公分，尺寸相當大。但貼近畫面還是看不清楚細節，浮現眼前的只有粗獷的筆觸與肌理。側臉勉強看得出五官，小女孩的右手應該是要將沙子撈進水桶裡吧？只不過看不出來手究竟是包在薄長袖裡還是露在外頭。簡潔的筆觸捕捉到小女孩認真的神情，模糊的手部畫法反而愈發強調她的投入與整體動感。

畫面呈現出不經意瞥見孩童在庭院玩耍時，油然泛起微笑的心情。畫作本身並不打算討

好觀者，人物臉上也不見笑容，可觀者一看就能感受到心靈獲得解放，不自覺會心微笑。換句話說，彷彿自己正俯視孩童玩耍，覺察到細節之前，趕緊對著孩子按下快門——因此畫面呈俯瞰視角，從撈起沙子的模糊小手，到只露出一半的澆花壺，如同快照一般（印象派不僅僅從照片，也從浮世繪學到這種風格），透過迅速的筆觸呈現生動的畫面，抓住不矯揉造作的瞬間臨場感，正是所謂的「印象」。

作者是畫家貝絲・莫莉索，筆下人物是她三歲的獨生女茱莉・馬奈（Julie Manet）。時間是一八八二年，地點是巴黎郊外的布爾喬。一家人在這裡租下附庭院的房子。

貝絲・莫莉索是一位了不起的畫家，在那個男女全然不平等的年代，她與印象派的夥伴切磋琢磨，幾乎參與每一屆印象派畫展；夥伴起爭執時，她也不會選邊站，而是和每個人都交好。她的色彩品味卓越，技術高超，個性影響了亦師亦友的愛德華・馬奈。她身為優秀畫家的理由之一是：嘗試以油畫捕捉好動幼兒的日常瞬間；身為一個孩子的母親，她可說是實踐以油畫掌握兒童「印象」的第一人。最誇張的例子莫過於二〇〇四年「瑪摩丹美術館（Musée Marmottan Monet）展」所展出的《站在水盆旁的孩童》（Children at the Basin），兩個小女孩揮舞細小樹枝，將手伸進巨大的中式水盆，水盆裡可見類似紅色金魚的生物來回游水，快速粗獷的筆觸生動描繪女孩間調皮玩鬧的模樣；另一幅肖像畫《正在畫畫的波勒・戈比拉爾》（Paule Gobillard painting）則以視覺暫留的技法呈現外甥女面對畫架作畫的手部動作。雖然不清楚《站

在水盆旁的孩童》是否稱得上完成品，但這幅畫作尺寸不小，即使在體驗過二十世紀美術的現代人眼中也不顯老派派傳統。這幅畫無庸置疑，完美呈現畫家的企圖。其他作品當中，即便是明顯的完成品，筆觸依舊粗獷大膽到令人大吃一驚。相信當時的藝術夥伴目睹她親筆畫出這些卓越的效果，必定打從內心湧現對她的敬意。

那個年代的畫家要以油彩描繪人物，只能花錢僱模特兒擺姿勢。可是孩童不可能乖乖擺姿勢，而是會擅自扭動肢體或玩耍。究竟該如何以油畫捕捉自由自在的一面呢？速寫或許有機會，寫生則是黑白的世界，無法呈現顏色與臨場感。倘若以速寫或寫生為底，再畫成油畫呢？要是將一切細節都客觀反映在畫布上，反而會形成生硬的暫停畫面。別說是學院派，就連印象派也難以營造出孩童日常的印象。我是不是該放棄這一點也不適合油畫的題材呢？這不可是我就是想畫女兒啊！既然只能靠奔放快速的寫生掌握，換成油畫也只能這麼做了。

正是遵從印象主義精神、嶄新且有效嘗試嗎？

我不確定莫莉索是否曾經有過這番自問自答。但是相較於印象派的夥伴，她自始至終堅持「印象主義」直到一八九五年過世為止。描繪的主題也都是家庭生活中的人物，以及避暑時映入眼簾的港口風景，算不上特別的題材。當時，無論是評論家或前往觀賞畫展的民眾，心目中的繪畫都是畫家以精巧高超的技術所完成的細膩精緻之作。這些人自然會覺得初期印象派作品不過是未完成的作品或習作。莫莉索的筆觸往往大膽得容易予人半成品之觀感，卻

又因充滿魅力而讓人推翻此觀點。作品時時獲得好評，一方面或許是題材，同時也象徵她的畫技高超。

印象主義（Impressionnisme）一詞出自一八七四年舉辦的「無名畫家、雕刻家、版畫家協會展」（Cooperative and Anonymous Association of Painters, Sculptors, and Engravers，俗稱「第一屆印象派展」），因莫內當時的參展作《印象・日出》（Impression, Sunrise）大受揶揄而得名。儘管這個由來膾炙人口，但包括屢屢改變技法、最後離開印象派的雷諾瓦等人，以至於連莫內日後也不曾再創作「印象」程度如此強烈的作品，反而多半以精細的筆觸描繪。這麼說來，莫內的晚年作筆觸之所以如此粗獷，說不定多少受到了莫莉索的影響。

我（印象派畫家）想透過印象主義的力量保留的不是已經存在的物質分量（……）而是透過畫筆重新建構大自然所帶來的強烈喜悅。倘若想呈現的是可以碰觸的固體塊狀物，我會將這項任務交給比起繪畫更適合的雕刻。我只會從現實中捕捉應當屬於我藝術的部分。表象（aspect）可永遠反覆活在當下又死去，僅依憑本質的意志（idée）而存在，而在我的藝術領域中，惟表象能夠成為唯一真實且明確的自然價值。我滿足於透過繪畫這面明亮耐久的鏡子反映表象。

《玩沙》(*The Sand Pies*，法國，1882 年，私人收藏)

這是象徵派詩人馬拉美（Stéphane Mallarmé）假借印象主義宣言形式所撰寫的文章，我擷取其中一段。莫莉索終其一生貫徹印象主義，並且絕非流於浮面「表象」的畫家。馬拉美是馬奈與印象派的熱烈支持者，這篇評論〈印象主義者與愛德華·馬奈〉收錄於英國的雜誌《月刊藝術評論與攝影集》（*Art Monthly Review and Photographic Portfolio*）。該雜誌向馬拉美邀稿時適逢一八七六年第二屆印象派展，我節錄的是評論結尾一部分。馬拉美和莫莉索私交甚篤，莫莉索甚至在丈夫過世之際，請他當女兒茱莉的監護人。

日本的畫迷則是近年來才慢慢「發現」莫莉索。我想寫她是因為二○○四年舉辦的「瑪摩丹美術館展」，當時展出她的四十九幅作品，觀看之後心生感慨。東鄉青兒美術館正在舉辦「貝絲·莫莉索展」，我想趁此機會印證這番感慨。然而為了寫這篇文章，仔細研究莫莉索之後才意識到自己太過無知。坂上桂子在「瑪摩丹美術館展」兩年後，即二○○六年出版評論莫莉索的傳記《貝斯·莫莉索──一位女畫家所處的近代》（小學館）；同年出版的系列畫冊《西洋繪畫的巨匠》中，早在第六集便介紹了莫莉索（坂上執筆）；法國作家多明妮克·博納（Dominique Bona）所寫的大部頭傳記《黑衣女子貝絲·莫莉索》（*Berthe Morisot : Le Secret de la femme en noir*）也早有日譯版。她不僅是畫作吸引人，如何成為獨立自主的畫家、家庭生活、和馬奈的關係等私生活也激起眾人的好奇心。

博納那本傳記封面是馬奈的《戴著紫羅蘭的貝絲·莫莉索》（*Berthe Morisot With a Bouquet of*

Violets）。二〇〇六至〇七年在神戶與東京兩地舉辦的「奧賽美術館展」展出這幅作品，大受歡迎；展覽中也同步展出雷諾瓦的《茱莉・馬奈》（Julie Manet），描繪抱著貓的可愛少女。莫莉索的丈夫是馬奈的弟弟，茱莉是大畫家馬奈的姪女。她少女時代的日記不僅常提到伯父馬奈和母親，還記錄下雷諾瓦、竇加、莫內與詩人馬拉美等大師的日常生活，是關於這些熠熠紅星的珍貴觀察。這本日記在一九九〇年也出版了日文版《印象派的人們：茱莉・馬奈的日記》。[36]

這次在東鄉青兒美術館舉辦的「貝絲・莫莉索展」主打「回顧」，一共展出六十八件作品，和「瑪摩丹美術館展」的展品毫不重複。六十八件作品中有二十八件描繪女兒茱莉，包括本文介紹的《玩沙》。畫展中還展出調色盤，上面塗鴉了茱莉幼時的小臉蛋。「瑪摩丹美術館展」中關於茱莉的畫一共十二幅，兩場畫展合計四十幅，時序橫跨童年到少女時代，看著看著，我慢慢感覺茱莉像是我熟識的人。據說莫莉索除了粉彩、水彩和炭筆畫之外，一共留下七十幅以茱莉為模特兒的作品[37]；她的許多重要作品尚不為日本畫迷所知，其中多數作品同樣是以茱莉為模特兒。明明還沒充分感受到畫作的真正價值，我就已經將茱莉當作自己人了。這

36 『印象派の人びと──ジュリー・マネの日記』（Growing Up With the Impressionists: The Diary of Julie Manet），中央公論社，一九九〇。

37 參考《黑衣女子貝絲・莫莉索》。

實在是非常稀罕的體驗。

貝絲・莫莉索不光是畫史上第一位「媽媽畫家」，相較於其他媽媽畫家也擁有極為特殊的地位。儘管將女兒託給保母照顧，依舊經常觀察與快速描繪女兒的身影。女兒長大之後，還是繼續以她為模特兒。「貝絲・莫莉索展」的尾聲是兩幅肖像畫，一幅是《拿書的茱莉・馬奈》(*Portrait Of Julie Manet Holding A Book*)，畫中的茱莉是十歲；另一幅是《做白日夢》(*Julie Daydreaming*)，描繪的是十五歲的茱莉。兩幅畫作呈現的對比深深打動了我。《拿書的茱莉・馬奈》裡是個觀者看了皆面露微笑的小女孩，臉蛋渾圓，感覺個性坦率；到了《做白日夢的茱莉》卻搖身一變成為滿面愁容的美麗「女兒」。一手撐著頭望向觀者，透著一絲性感的氣息，已經完全是個女人了。當時茱莉的父親尤金已經過世兩年，這幅畫完成後隔年，莫莉索被茱莉傳染感冒，引發肺炎過世，享年五十四歲。早在過世前，她便已滿頭白髮。

（二〇〇七年十一月）

貝絲・莫莉索（Berthe Morisot，一八四一～一八九五）

生於法國布爾吉（Bourges），父親是省長，家境富裕。一八五五年和姊姊埃德娜（Edma）一同習畫，曾前往羅浮宮臨摹，拜柯洛與多比尼（Charles-François Daubigny）等畫家為師。一八六四年作品首次入選巴黎沙龍展（Salon de Paris，官方展）；一八六八年經介紹擔任愛德華・馬奈的模特兒，出現於《陽臺》（The Balcony）與《戴著紫羅蘭的貝絲・莫莉索》等畫作，後與馬奈一家私交甚篤。一八七四年參加第一屆印象派展，展出九幅畫作，隔年與馬奈的弟弟尤金（Eugene）結婚。尤金是內政部部長的親信。莫莉索婚後創作不輟，除了生產隔年的第四屆印象派畫展之外，回回參加到一八八六年第八屆，也是最後一屆。作品以日常題材居多，例如姊姊與其子女、丈夫、女兒與保母等人。也擅長描繪河畔景色，留下《塞納河畔小船》（Boats on the River Seine）等風景畫傑作。

高更 《布列塔尼海邊的少女》

我每次前往位於上野的國立西洋美術館時，總要看過高更的《布列塔尼海邊的少女》（Two Breton Girls by the Sea）才甘願踏上歸途。無論逛完主題展覽後多疲倦，這幅畫往往吸引我的雙腿朝常設展移動。我住過岡山，說到高更就會想起大原美術館的館藏《宜人的土地》（Delightful Land）。知名畫家的作品齊聚美術館二樓的大展廳，豪華絢爛。儘管名作濟濟，高更的作品在此依舊大放異彩。然而最讓我不勝感激的，就是《布列塔尼海邊的少女》並不屬於這樣的代表作。

站在畫前，和少女四目相對，我不禁露出笑容，想對她們說聲「嗨！」。然而兩人因為我這個陌生人接近而緊貼彼此，露出警戒的眼神。她們就像森林裡的小鹿，除非我移開視線，否則就直直盯著瞧。少女就是如此。當我愈發親近，微笑說著：「妳們別緊張！看吧，我不

會吃掉妳們啦！」右邊的女孩見狀將一隻手縮進另一個女孩的雙臂之間；左邊的女孩個子較高，裝出一副無所謂的態度，大腳趾卻流露真實的心情。兩人無論是雙眼、手勢、赤裸的壯碩雙腳和姿態都默默傳達出心聲。相較於現代的孩童一看到相機就做出開心的手勢，實在大相逕庭。這不是讓少女擺姿勢後描繪的作品，肯定是少女樸素膽怯的模樣在高更的腦海中留下了鮮明印象。

少女的雙眸當時盯著高大壯碩的高更，現在則盯著我瞧，我也盯著她倆瞧。視線交會的瞬間，畫中人物不再是客觀的他人，而將與觀者本身建立起私人情誼。《蒙娜麗莎》（Mona Lisa）的微笑之所以永保神祕，就在於她以魅惑的雙眸凝視觀者微笑。古往今來的畫家所留下的作品當中，畫中人物凝視觀者的畫作尤為吸引人或許正是出於這個理由。我們深受自畫像吸引，想必也是因為畫家面對鏡子摸索自己時，感受到自己也受到畫家誠摯的雙眸探索，忍不住透過眼神進而展開對話。

觀者與畫中人物四目相對時，感受到的可能是恐懼，抑或是喜悅。正因如此，明星才會在畫報中對相機左右流盼，或是現代人拍攝紀念照時對著鏡頭微笑。這不只是老套的習慣，而是之後觀賞照片時，與照片中的夥伴或自己重溫舊情。《布列塔尼海邊的少女》如同快照，鮮明捕捉現今日本兒童早已失落的部分。這不是一幅能單純微笑看過去的畫作。我記得高更應是在冬季首度造訪布列塔尼（Bretagne）。儘管已無法確認這幅畫是否的確創作於冬季，生活

在環境嚴苛的海邊少女卻沒套上木鞋；那雙壯碩黝黑的腳直接踏在大地，沒穿襪也沒穿鞋。

人類在大自然中討生活所展現的堅強、勇敢與脆弱在畫中化為永恆，觸動人們的心靈。大原美術館典藏的《宜人的土地》中，大溪地女子站在宜人的大地上，靜靜地凝視我們。我們位於可能完全毀滅地球的文明頂點，真能毫無愧疚地回望畫中一絲不掛的女子嗎？

（一九八九年六月，《創作電影時思考的事》，德間書店，收錄於一九九一年）

保羅・高更（Paul Gauguin，一八四八～一九〇三）

生於法國巴黎，原本是股票交易員，約莫一八七一年對美術產生興趣，一八七六年作品首次入選巴黎沙龍展（官方展）之後參加印象派沙龍展。一八八三年起全心投入藝術創作，前往布列塔尼的朋特安（Pont-Aven）與中美洲巴哈馬（Bahamas）等地，逐步形塑個人畫風。一八九一年遷往南太平洋大溪地（Tahiti）。一八九七年創作大型作品《我們從哪裡來？我們是誰？我們往哪裡去？》（Where Do We Come From? What Are We? Where Are We Going?）。

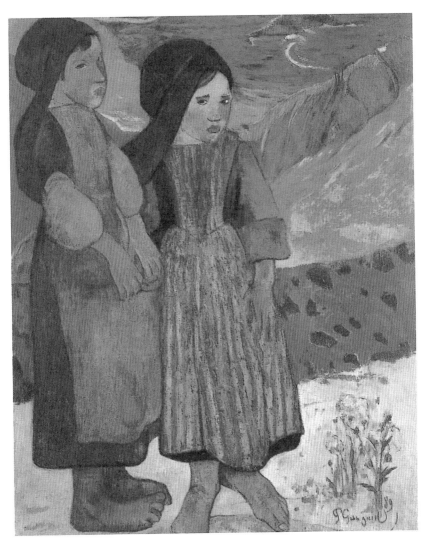

《布列塔尼海邊的少女》
（*Two Breton Girls by the Sea*，法國，1889年，松方收藏品，國立西洋美術館典藏）

梵谷

《老葡萄園與農婦》

二〇〇〇年夏天，一幅熟悉的畫作映入眼簾。我在預定秋天舉辦的「梵谷素描展」（東鄉青兒美術館）的傳單上看到這幅畫，後來和妻子滿懷期盼地前往展場。我看過好幾次梵谷展，還是第一次遇上這幅素描的真跡。看完展覽之後買了海報，又拿了好幾張傳單，其中一張現在正貼在我家冰箱門上。

這幅畫很少出現在梵谷的畫冊中，我學生時代卻天天看這幅畫的複製畫。當時全彩畫冊還很稀罕，價格又昂貴，不少畫冊的裝訂是將另行印在紙上的畫作一張一張貼在厚紙上，就像美麗的裱框複製畫。我是窮學生，買不起畫冊，但是神田的二手書店有時會將這些畫冊拆開來賣，一張一張分開賣，我就買得起了。店家將這些畫隨意放在箱子裡，就像電影介紹手冊或是唱片。我挖寶時偶然發現的就是這幅《老葡萄園與農婦》（Old Vineyard with Peasant

38 《梵谷書簡全集》，藝術家出版社，一九九〇。

Woman）。貼在底下的厚紙很硬，可以立在書桌上。解說似乎彙整在畫冊的最後，所以厚紙背

面並無說明文字，也無從得知畫作名稱與創作時期。不過我很喜歡這幅畫，怎麼看都看不膩。

梵谷自從鬧出街談巷議的割耳事件之後，前往位於南法的聖雷米（Saint-Rémy）療養，又

在弟弟西奧勸告之下回到北法，在一八九〇年五月二十日抵達瓦茲河（L'Oise）畔的小鎮奧維

（Auvers-sur-Oise）。這座小鎮位於巴黎西北方三十公里處。

梵谷來到奧維之後，很快就喜歡上這座小鎮。抵達當天，他寫信給弟弟…「小鎮上充斥

莊嚴之美……具備獨特風情，激發我創作的靈感。」（書簡635／1890.5.20）二十至二十三日間一

口氣完成四張油畫與兩張素描。他在信裡對弟弟提到的就是這幅畫…「我畫了一張老葡萄園

的素描，打算之後畫在三十號的畫布上」（書簡637／1890.5.21）「改天一定要讓你看看老葡萄園

和農婦的素描」（書簡648／1890.5.23）[38]。

這幅素描畫在寬四十三點四公分、長五十四公分的紙上，使用鉛筆、水彩筆、水彩和不

透明水彩。畫中充滿梵谷初抵異鄉時的興奮難耐，葡萄樹與綠草在地面彎曲、扭轉又直立湧

起。他忍不住將體內戲劇化的生命力填滿眼前的田園風景，卻無一絲一毫引人不安的瘋狂氣

息。構圖穩定，理想的農村景致散發沉穩開朗的喜悅。唯一平塗的只有淡藍色的青空，淺紺、

帶紫的深紺以及屋頂的淡紅色盡是氣勢萬分的線條。畫面右方一名農婦手臂上掛著竹籃，葡萄架下兩隻雞正躲在樹蔭下啄蟲。在這之前，梵谷的作品從未出現過這類線條與顏色。我認為相較於其他作品，梵谷的風格在這幅畫當中最是散發透明之美。

關於這幅畫，二〇〇〇年九月的畫展圖錄如是解說：「畫家曾經思考將自然界的意象與生而為人的煩惱結合。然而無法就此斷言，本幅作品中老葡萄樹攀附在不安定的葡萄架上必定暗喻梵谷絕望的心情」（中島啟子）。我不想以這種角度欣賞我喜歡的這幅畫。

梵谷在奧維時最廣為人知的畫作是《麥田群鴉》（Wheatfield with Crows）。這幅畫經常和傳記相提並論，也是大眾自以為能據此了解畫家的重要作品。倘若單純討論作品的魅力，奧賽美術館典藏的《奧維的教堂》（The Church at Auvers）與本文介紹的《老葡萄園與農婦》等多幅畫作都卓越出眾。描繪雨天景象的空曠風景等畫作或許呈現出畫家內心的不安，同時期的諸多畫作卻也顯示他熱愛挑戰各類畫風，例如《盛開的合歡樹》（Blossoming Acacia Branches，副標是「照在合歡樹上的陽光所呈現的效果」）與《麥穗》（Ears of Wheat）等作呈現高超的裝飾之美，卻不失真實；《雨》（Rain）則是仿效日本浮世繪畫家歌川廣重，以氣勢磅礴的線條象徵在麥田與村莊降下的

《老葡萄園與農婦》（*Old Vineyard with Peasant Woman*，
荷蘭，1890 年，梵谷美術館〔Van Gogh Museum〕典藏）

傾盆大雨。

梵谷抵達奧維後直到過世，每天至少創作一幅作品，短短七十天一共留下約八十幅畫作。他於七月二十七日傍晚舉槍自盡，七月二十九日凌晨在從巴黎趕來的弟弟西奧的陪伴下嚥下最後一口氣，享年三十七歲。

我不想對梵谷的死因多加揣測，只想提出一點：梵谷真正的絕筆作品可能不是一群烏鴉徘徊在麥田上飛行的《麥田群鴉》，而是另一幅氣氛平和的畫作《麥垛》（Sheaves Of Wheat），描繪了小麥收成後的風景。

梵谷不斷燃燒生命直至人生最後一刻，以畫家之姿一路創作到人生句點。

文森・梵谷（Vincent van Gogh，一八五三～一八九〇）

出生於靠近比利時的荷蘭小村莊，父親是牧師。二十七歲立志當畫家前從事過各種職業。在巴黎受印象派影響，轉往法國南方的亞爾（Arles）創作，並邀請高更前來亞爾一同生活。然而兩人同住期間發生知名的割耳事件，之後遷往法國北方的奧維。從立志當畫家到三十七歲自殺的短短十年間留下兩千幅作品。以筆觸一如燃燒的火焰建立獨特畫風，因此別名「火焰畫家」。代表作包括《向日葵》（Sunflowers）與《在亞爾的臥室》（Bedroom in Arles）等。

海報中的女子正在唱一首滑稽的歌曲嗎？只見她身體前傾，得意洋洋地抬起下巴，含笑的嘴脣噘起的模樣就像一顆草莓，意欲發出 U 這個音。兩側腋下夾緊，雙手向外揚起；女子表情豐富，難以一語道盡。戴黑色手套的手指張開，猶如與身體分開的生物。頂著一頭稀疏的紅髮，眼神調皮，眉毛下垂，鼻子尖翹，顴骨渾圓，雙下巴貌似僵硬，脖子細長美麗，下方有一處凹陷。兩側肩膀上的蝴蝶結朝胸口延伸成 V 字形，纖細的身軀恰到好處地搭配細長的黑手套。

這名紅髮女子究竟幾歲？羅特列克為什麼要將年紀輕輕的伊維特・吉爾貝（Yvette Guilbert）畫成這副德性？有時會聽到「伊維特・吉爾貝因為羅特列克的畫筆而永遠流傳」的說法。的確如此，但是我從未認真思考這究竟是多麼驚人的事實。前天前往三得利美術館看「羅特列

克展」時，這幅知名的草稿和當事人的照片並排展出。我仔細比對之後，再次感嘆羅特列克的畫筆確確實實留下伊維特永恆的姿態。

海報中的女子名為伊維特・吉爾貝，人稱「世紀末的朗誦家」，活躍於十九世紀末至二十世紀，亦即所謂的「美好年代」，並以香頌歌手的身分在巴黎大紅大紫，也會自行作曲。羅特列克不只為伊維特設計海報，同一年還畫了《唱〈Linger, Longer, Loo〉的伊維特・吉爾貝》（Yvette Guilbert Singing "Linger, Longer, Loo"）與《向觀眾敬禮的伊維特・吉爾貝》（Yvette Guilbert, bowing to the audience）等作品，每一幅都個性強烈，令人印象深刻。一眼望去就知道畫的是舞臺上的人物，畫面中那獨特姿態，可推想這位「中年婦人」吟唱的必定是很有意思的歌曲。真想聽聽這個人的聲音、看一次她的表演──羅特列克的畫作擁有推動觀者作如是想的力量。

事實上，伊維特就連低俗的歌曲都能唱得高雅俏皮，從她留下的眾多錄音中便能一窺真相。她以「如傾訴般的歌唱」為香頌歌曲開拓出現實與文學路線，備受龔固爾、普魯斯特（Marcel Proust）與佛洛伊德（Sigmund Freud）等人矚目，並且前往歐美各地表演。除了香頌，她也參與電影演出、出版小說，還復興法國中世紀民謠，開設歌唱學校，活出將近八十歲的精采人生。

在那個上舞臺就得珠光寶氣的年代，伊維特卻只戴黑色手套就上臺。她在一九二七年出版的回憶錄《我的人生之歌》（The song of my life）中這麼說道：

為了讓自己纖細的身軀和嬌小的頭部顯得協調，我追求極致的純粹……就算部分歌詞委婉，我所演唱的畢竟是摻雜露骨的諷刺和眾人認定毫無遮攔的歌曲。我想要放聲唱出這些歌曲，所以要更加顯得高貴優雅。我同時代的人們利用歌曲將一切厚顏無恥、貪得無厭的缺德惡行盡皆化為幽默的速寫展示，以及自嘲的本事，都來自我個人的獨創，也是我所做的嶄新貢獻。

（作者變更部分引文，《土魯斯－羅特列克美術館：倫敦與巴黎作品展之紀錄》，同朋舍出版，一九九四）

從這段文章的後半段和她的演唱即可得知，伊維特絕非普通的歌手。但是我希望各位也看看她當時的照片。尖翹的鼻子、渾圓的顴骨與可愛的表情的確神似海報草稿，但是照片中的她更為年輕美麗。將一個好端端的年輕女孩畫成老婦人，當事人看了真的會高興嗎？伊維特的出生年分一說是一八六七年，又有一說是一八六五年（依文獻而異），假設多數美術書籍採用的一八六七年為真，也不過小羅特列克兩歲。畫作完成於一八九四年，代表她當年二十七歲，正值歌手生涯巔峰，年輕貌美，完全不是羅特列克筆下的俏皮半老徐娘。

羅特列克因為一八九一年發表的海報《紅磨坊與拉・古留小姐》而廣受矚目，一炮而紅；下一張海報傑作《日本廳》（Divan Japonais）的左上方便畫了站在舞臺上的伊維特，畫面刻意避

開脖子以上部位，只畫出她纖細的身軀和招牌的黑手套。只看到這裡就明白是她。羅特列克迷上了伊維特，請人介紹，為她畫過多次速寫後，一八九三年發表了伊維特側面的石版畫，版畫中尖銳點出伊維特的臉部特徵，但不到令人吃驚的地步。然而在此之前，他經常將一句話掛在嘴上[39]：

我來定義伊維特。

我覺得這句話很厲害。一八九四年，畫家連同本文介紹的海報草稿和十七張石版畫（搭配藝評家傑夫華〔Gustave Geffroy〕的文章）編纂而成的畫集《伊維特·吉爾貝》（Yvette Guilbert），完美達成定義伊維特的目標。羅特列克不受外貌影響，費盡心力思索如何以畫筆呈現伊維特在舞臺上驚人的成熟歌藝。這就是舞臺上的伊維特在他眼裡的模樣。這不是諷刺畫，而是寫實的表現主義；亦即以畫代文，頌讚伊維特。伊維特隨年齡增長，一天比一天接近羅特列克筆下的自己，真真確確在羅特列克的畫筆下化為永恆。更令人驚訝的是，她很早就發現這一點。她本來拒絕這幅草稿，又隨即改口向羅特列克道謝。從這點可得知她絕非尋常歌手。當事人留下來的信說明了事件經過。

收到原本「非常期待」的海報草稿時，伊維特家中陷入一片混亂。一開始連他本人都難

以接受，於是寫了一封信婉拒：

「敬啟者：如同我先前所言，已經委託他人製作今年冬天的海報，而且幾乎要完成了！所以留待日後有機會再委託您。但是我要求您，別將我畫得如此醜陋！求您將我畫得正常一點！來到家裡的人一看到這幅彩色草稿，都不禁悶哼著野獸般的叫聲……這世上不是所有人都理解藝術！」

海報後來委託新藝術派畫家斯坦恩（Théophile Steinlen）設計，修改成一般人能接受的形象……

大明星般的站姿、散發高雅氣質的年輕臉龐。另一方面，前文提及的石版畫集一如海報草稿，將伊維特畫成了老婦人。儘管如此，伊維特在畫集出版後依舊寫信感謝羅特列克：「親愛的朋友，感謝你美麗的素描和傑夫華的文章。我非常滿意！由衷感謝你！」對伊維特逢迎拍馬的評論家尚・柯林（Jean Colin）卻無法接受，怒髮衝冠地表示：「我知道吉爾貝女士並非大美女。但得知她同意出版這些肖像畫，我感覺著實不名譽……我相信想要成名的強烈欲望蒙蔽了她的雙眼，然而這是否致使她拋棄自尊心和身為女性的矜持？不用我多說，羅特列克這個人看什麼都醜陋。可是，伊維特，妳居然接受這種猶如紅堡站牆上塗鴉的素描，以及簡直和鵝大便沒兩樣的綠色印刷！」

39 引述法國藝術評論家柯基奧（Gustave Coquiot）的說法，出自馬蒂亞斯・阿諾（Matthias Arnold）著作《亨利・德・土魯斯－羅特列克》，PARCO美術新書，一九九六。

《伊維特·吉爾貝》〈海報草稿·局部〉（Yvette Guilbert·法國·1894年·土魯斯─羅特列克美術館〔Toulouse-Lautrec Museum〕典藏）

伊維特自然不會毫不在乎……

有一天，我看了幾幅他畫我的素描，由於形象實在差太多了，我氣呼呼地對他說：「你可真是變形的天才啊！」他回答我的口氣好比一把銳利的刀子……「我當然是！」我馬上注意到自己說錯話，臉紅耳赤到自己都感覺得到。

（出自《我的人生之歌》，信件內容出自《亨利‧德‧土魯斯—羅特列克》）

伊維特‧吉爾貝的特徵是黑色的長手套。

變形不僅僅意指人物造型，另一層含意是羅特列克的雙腿具有停止生長的缺陷，外型極為短小。羅特列克對人物觀察入微，因此人物畫與肖像畫出類拔萃。倘若不多加揣測他的心聲，單就畫面討論，他的雙眸通透澄澈，筆下不含一絲同情、憐憫、舉發與嘲笑，

描繪的對象以原本的姿態存在於畫面之中，條理清楚得驚人。這想必也是他看待自己時的眼神吧。他要是不這樣看待自己，恐怕早就活不下去。流傳後世的自畫像也都是諷刺戲謔的畫風。群眾圖中的人物從未四目相對，彼此之間總是保持距離。每個人都很孤獨。無論是夜總會的環境與舞女，還是青樓妓女，人人憂愁靜謐，不帶絲毫猥褻迎合。

一如油畫作品，海報受浮世繪強烈影響，卻又提升至個人獨創的藝術境界。例如舞女珍妮‧阿芙莉（Jane Avril）的海報清楚呈現畫家敏銳的觀察力；伊維特的海報草稿也是此類作品的延伸。江戶時代的狂歌師與戲曲作家大田南畝對於畫出歌舞伎演員臉部特寫的浮世繪畫家寫樂的評語是：「太追求真實，不同於過去的畫法」（《浮世繪類考》）。我不禁想起這段評論。寫樂如流星般現世又消失；羅特列克則在完成這幅畫的七年後，即三十六歲時離開人世。

其實我很喜歡羅特列克，卻和他沒什麼緣分。一九九二年初次造訪巴黎就錯過了他的回顧展。當時展覽盛況空前，人山人海，我無暇排隊，只得放棄。該展覽可是重要到連圖錄都由同朋舍出版，前文還引用好幾回圖錄內容；另一次都來到羅特列克的家鄉阿爾比（Albi）住上一晚，卻因抵達時間延誤，衝進土魯斯－羅特列克美術館時只剩下十五分鐘。千請萬求之下，館方才決定發行零法郎的門票，也就是讓我們免費入場。因體貼的措施而感動只在轉瞬間，看沒幾張畫就到了閉館時間而被掃地出門。儘管兩次旅行都充滿收穫，卻總是一而再，

再而三錯過欣賞羅特列克的機緣。

亨利・德・土魯斯－羅特列克（Henri de Toulouse-Lautrec，一八六四～一九○一）出生於南法阿爾比的貴族家庭，十五歲前雙腿的大腿多次骨折，加上骨骼的遺傳疾病導致雙腿停止生長。一八八一年正式習畫，主題多為馬、狗與身邊的人。一八八○年代後半經常前往當時巴黎的娛樂中心蒙馬特（Montmartre），成為夜總會「蘆笛」（Le Mirliton）的常客，並且為和「蘆笛」同名的雜誌繪製封面。此後多描繪在蒙馬特生活的舞女、妓女與往來常客。一八九一年發表夜總會海報《紅磨坊與拉・古留小姐》（Moulin Rouge: La Goulue），之後接連繪製多幅海報與版畫，直到一八九○年代後半都持續以蒙馬特為主題創作。一八九八年因酗酒被送進精神病院。最後返回馬爾羅梅莊園（Château Malromé），在母親的照護下離世，享年三十六歲。

塞尚 《穿紅背心的男孩》

多年前我翻閱塞尚的畫冊時，T問我：「塞尚到底哪裡好？我實在不懂塞尚的畫好在哪裡。」T念大學時專攻繪畫，畢業後取得美術教師的證照，是一位非常優秀的動畫師。「咦？為什麼？塞尚很棒啊！尤其是晚年的風景畫和人物畫，雖然他的確也留下了一些奇怪的畫……」我正想仔細介紹塞尚的魅力，說到一半還是放棄了。

塞尚的「好」，絕非三言兩語便能解釋清楚。我回想前一陣子舉辦的「科陶德館藏（The Courtauld collection）展」，在塞尚的大量傑作環繞之下度過一段美好時光。有過這番體驗，無需任何解說就能一口氣愛上塞尚。但我同時想起自己能在樸素的塞尚區盡情欣賞畫作，也是因為那一區沒什麼人潮。儘管評論家和畫家等業界人士大力讚賞，相較於同時代的莫內、雷諾瓦和梵谷等人，塞尚並不受到一般大眾喜愛。

T的話也不是完全沒道理。我起初透過畫冊接觸塞尚時，也看不懂好幾幅作品；其中有些畫，我根本打不起精神認真端詳，不禁心想：「為什麼要畫這種畫呢？」初期一些戲劇性、浪漫幻想與性感的畫作都與我眼中的塞尚大相逕庭，所以我一開始也不喜歡。T口中的應該是那些畫吧！靜物、人物與風景等非常塞尚的畫作，更加深了看見多幅沐浴圖時反倒一點也不塞尚的異樣感。

另一方面，T身為動畫師，無法正面評價塞尚或許是理所當然。畢竟塞尚的畫充斥所有優秀動畫師無法忍受的缺點。

首先是室內的遠近感全部錯誤；俯視和側視的角度安排在同一個平面；桌上的物品混亂扭曲；桌子在桌布下方摺疊或錯位；建築和人物傾斜；人物比例奇怪；沐浴圖中像根大圓木的人物；冷若冰霜的肖像讓觀者難以投射心情；以及目不轉睛盯著畫面也看不出來輪廓的樹林；單一方向的筆觸與不自然的平塗和描繪對象一點關係也沒有；處處都留下沒塗滿的空白⋯⋯

可是，這在二十世紀的繪畫不是理所當然嗎？現代繪畫之所以誕生，一項主因正是塞尚的多方嘗試。日後畢卡索盛讚「塞尚是我們所有畫家之父」。美術評論家赫伯特・里德（Herbert Read）則稱塞尚為「現代繪畫之父」。塞尚的多重視點、扭曲與調整形狀都是追求革新的手法，用以穩固造形與組成整體畫面。他在寫給畫家艾米爾・貝爾納（Émile Bernard）的信中留下經

典名言：「自然的一切，都可用圓形、球形及圓錐形表現出來。」

大家都聽過這句話。既然如此，為何可以接納現代繪畫之父塞尚的作品卻渾身不對勁？為什麼淪為和百年前那些批評揶揄的評論家抱持相同的看法？

這是因為塞尚使用「寫生」這種手法來革新表現手法，描繪的主題是乍看不起眼的日常景色、靜物與人物。畫家在這些描繪對象中添加其獨特的「實際感受」，完成了色彩豐富且在某種角度上相當「寫實」的畫作。因此觀者欣賞畫作時，會明顯感覺部分作品呈現歪斜扭曲的生硬感。即便乍看之下是以特殊筆觸平塗的獨立色塊，畫家也並未放棄空間的進深與立體感。透過色彩表現細膩的陰影與立體感，貌似沒塗完的部分也是為了達成這兩個目的。畫中添加大量互補色，讓驚人的豐富色階散發沉穩氣息。現代繪畫往往使用與實物迥然不同的顏色，但塞尚在用色上卻十分貼近實物。正因如此，觀者自然會將塞尚的畫視為寫實的「普通畫作」欣賞，卻又因無法完全如此觀賞，這才導致觀者心生煩躁或是難以饜足吧？

既是平面卻有進深，既是空間卻又扁平。塞尚的多數畫作都是具象與抽象、自然與非自然、留白與清晰共存。能否接受這種畫法，或是單純覺得「怪異」，正是評判塞尚畫作之「好」的分歧點。

現在，我終於能夠好好說明如何享受塞尚的畫作，簡單來說就是「平衡！」。欣賞的同時務必唸著這句咒語，畫中「怪異」之處將消失無蹤，不再擾人。視線包覆在整幅畫上，觀

察箇中細節，如此一來便會讚嘆色彩和形狀皆安排得天衣無縫、均勻合宜。就算是扭曲或乍看之下沒有上色的未完成作，也是由搭配得恰到好處的色彩與形狀發揮力量，掌握畫面。塞尚已經超越了「畫什麼與怎麼畫」的境界，透過組合扭曲和留白，引導觀者感受到一幅緊密的「畫」。

無論是一目了然的未完成作、留白處比上色處多的作品，以及往往出現留白處的水彩畫都一樣。就像畫家在人生最後階段描繪從南法洛佛（Les Lauves）遠眺的風景系列，這些未完成作的美麗一如克利（Paul Klee）的畫。留白處並非單純「沒塗完」，而是考量畫作協調及構成不可或缺的要素。即便畫到一半或是沒有完成，畫面依舊勻稱協調。由此可知塞尚並非先決定形狀再上色，而是時時考量畫面整體的均衡，再以獨特誘人的筆觸一筆一筆上色，定出最終型態與位置。塞尚曾說：「色彩豐富到一定程度，形狀自然出現。」

想要感受畫面的完美均衡，不能只是隨意翻閱畫冊，而需靜下心來凝視每一幅畫。觀者必須付出時間，而這段時間也將回報觀者的心靈。在穩固的古典秩序均衡中，藉由細膩的用色享受豐富的視覺饗宴，肖像畫冷淡無情的特質反而令觀者安心。

我非常喜歡局部放大圖，可以藉此細細品味畫作細節。唯獨塞尚的畫放大裁切觀賞時，一點意義也沒有。他難以言喻的筆觸魅力，必須透過整幅畫作來品味。倘若看不到真跡，至少也要是印刷顏色正確且開本夠大的印刷物。

《穿紅背心的男孩》（*The Boy in the Red Vest*）是公認的傑作，無可挑剔。翻開中學的美術課本應該看得到這幅畫。畫面用色優美，據說人物的姿勢是來自在骷髏頭前「勿忘你終有一死」（Memento mori）的沉思，亦即對必死性的反思。聽到此論點，我回想起部分傳統西洋畫的確出現過這種姿勢；文豪夏目漱石那幅知名的肖像照，雖然左右相反，也是類似的姿勢。

模特兒是名為羅沙（Michelangelo de Rosa）的少年，身上的紅背心是義大利坎帕尼亞大區（Campania）的服飾。塞尚以少年為模特兒，描繪了四件油畫與一件水彩作品，每幅畫作的尺寸，以及少年面對的方向、姿勢、表情與氣氛都大相逕庭。不僅是表情，連相貌都不盡相同，這一點非常塞尚。與其說他在畫羅沙這名少年，不如說是利用少年來探索各類表現手法的可能性。

就算是這幅看了心曠神怡的作品，還是處處可見塞尚的「怪異」之處。例如臉上無法斷定是打亮的留白（日後添加）；領子到背心紅色部分上方凸出輪廓的白色部分；肩膀處也凸出一塊白色部分，疑似領帶；最接近觀眾視點的右手袖子，從筆觸看來疑似沒畫完；右手要是說放在膝蓋上，位置未免也太奇怪；手肘下方的褐色處看似椅子扶手，從龜裂的痕跡和其他系列作品比較，似乎是皮褲；托腮的左手肘應該是靠在一把有扶手的椅子座面上。但是以椅子來說，座面的位置過高，難以分辨究竟為何物；紅背心的領子也啟人疑竇，左邊沒有畫

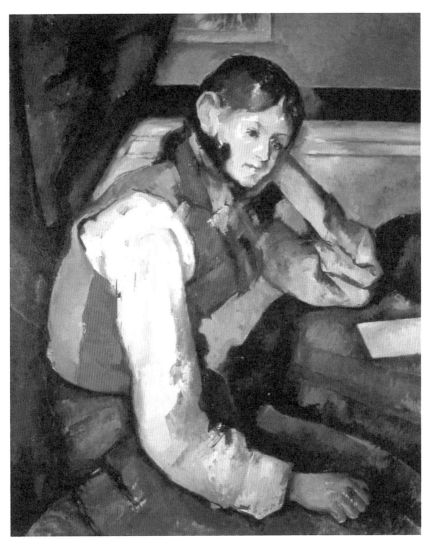

《穿紅背心的男孩》（*The Boy in the Red Vest*，
法國，1894～1895年，布爾勒財團〔Foundation E.G. Bührle Collection〕典藏）

出對稱的紅領子。

最「怪異」之處莫過於右肩到手肘過長。肩膀處有個渾圓明亮的白色圓形，肩膀像脫了臼，手臂下垂。托腮的左手簡直像個「圓筒」，和手肘、上臂的位置完全搭不上，毫不符合人體骨架結構。

但是，面對這幅充滿魅力的畫作，怎麼會在意這點小事呢？過長的手臂反而像一道鉛錘，將這幅畫從單純的少年肖像昇華為更深邃的「未知的存在」。畫面與人體安排得「勻稱合宜」。更重要的是這幅畫明明一點也不「逼真」，卻能深深體會到塞尚的「真實感受」，讓人不得不讚嘆。我沒去過普羅旺斯艾克斯（Aix-en-Provence），沒親身見識過聖維克多山（Mont Sainte-Victoire）的壯麗。但我造訪北部城鎮魯西隆（Roussillon）的紅土地帶森林時，不禁高喊出聲：「這就是塞尚的世界！」我在那裡「真實感受」到塞尚的風景。

塞尚作畫時總是花上大把時間煩惱，顯然這些「怪異」處應當是他刻意為之，從結果來看，的確也是刻意完成的「怪異」作品。無論是畢卡索、布拉克（Georges Braque）或馬諦斯（Henri Matisse），後世的畫家皆深受其影響。塞尚很厲害，能夠完全接納他的畫作進而創新的畫家們也很厲害。

塞尚影響日本至深。他是備受尊敬的畫家，處處可見仿效其用色與筆觸的畫家，但多半僅學了皮毛。至於二十世紀那些不想打從根本革新藝術的寫實畫家，以為使用變形手法，眾

人便會認定自己的作品是「現代繪畫」，造成毫無必要的模糊變形手法恣意橫行、蔚為常態，則是塞尚帶來的「惡性影響」。

（二○○六年十二月）

保羅・塞尚（Paul Cézanne，一八三九～一九○六）

出生於南法普羅旺斯艾克斯，父親是銀行創辦人，希望兒子學習法律。因立志當畫家而前往巴黎，報考國立美術學校失利，回家鄉幫忙父親工作後發現心思還是在繪畫上，於是再度前往巴黎，認識畢沙羅（Camille Pissarro）、莫內與雷諾瓦等日後的印象派畫家，多次報名巴黎沙龍展（官方展）卻僅入選一次。一八六九年認識妻子霍藤斯（Marie-Hortense Fiquet）。三年後生下兒子。由於畫作遲遲未獲大眾理解，只能靠父親支援生活。和妻子於父親過世後的一八八六年正式結婚。當時兒子已十四歲了。同年，中學以來親交甚篤的好友左拉（Émile Zola）出版小說《傑作》（The Masterpiece），內容描述一名畫家因畫作不受眾人認同而自殺，兩人就此決裂。之後往來普羅旺斯和巴黎，晚年蝸居艾克斯創作。死後一年在巴黎舉辦回顧展，成為立體主義（Cubism）的濫觴。代表作品包括《縊死者之屋》（The House of the Hanged Man）、《廚房桌子》（The Kitchen Table）與《聖維克多山》（Montagne Sainte-Victoire）等。

霍德勒 ——《樵夫》

在我少年時代，《樵夫》(Woodcutter) 這幅畫就掛在大原美術館的二樓展廳，那裡展示了古今東西的經典。在眾多畫面密集的作品中，《樵夫》和畢卡索的《有骷髏頭的靜物》(Still Life with a Skull) 都以單純明快的氣氛鶴立雞群。一如所見，畫面簡潔有力，的確是幅傑作。但是總有幾處惹我在意，雖覺得這幅畫很厲害，卻不想說喜歡。

畫面中，男人雙腿張開、舉起斧頭正要往下揮的姿勢完美無瑕。右腳趾尖到斧頭的刀刃沒有一絲一毫的破綻，形成一條緊繃卻非靜止的對角線。重心放在左腳，右腿稍微上抬，彷彿斧頭下一秒就要砍落，動作流暢。樵夫腳下是一片白雪，來自右側的陽光映照在樵夫身上，形成藍色的長影，將兩隻腳緊緊固定在大地。後方空無一物，白底襯托出男人的身影。樹木後方露出一塊藍天，白底驀然成為一道空間。由於構圖巧妙，觀者可能沒發現其實樹的姿態

很奇特；男人的右方有一棵樹，左方有兩棵樹，這三樹又禿又瘦，男人正在砍伐的樹位於左前方，更顯瘦長。對於如此弱不禁風的樹有必要使出全力嗎？只要男人大力一揮，樹就會轟然倒下吧！抑或畫家認為一旦將樹木畫得太雄偉，反倒會消弭男人的力量？總之，樹木雖形成框架，卻難以與畫面中央的男人抗衡，反而向外傾倒，解放男人的力量。

這不是寫實的樵夫畫，而且暴露出更深的意涵──毫不保留的力量。據說畫家原本想命名為「力量」，畫面的確也展現簡潔無比的「力量」。畫家完美達成了意圖。霍德勒是象徵主義（Symbolism）的畫家，簡潔的構圖、型態、線條與強烈的色彩都是表現「力量」的象徵。觀者感受到極度真實露骨的力量。

從大原美術館發行的圖錄得知，「這幅畫原本是瑞士國立銀行委託霍德勒設計紙鈔時，他於一九〇七年構思的圖像之一」、「儘管圖案略有變更，第一次世界大戰前的五十元瑞士法郎仍採用霍德勒的設計」。當時設計紙鈔等貨幣的畫家不只霍德勒一人。新藝術運動（Art Nouveau）的代表畫家慕夏（Alfons Mucha）雖在巴黎風靡一時，一戰後因祖國捷克斯洛伐克獨立，回到家鄉為祖國設計首次發行的貨幣，直到過世，都投身於創作描述斯拉夫民族史詩的壁畫。

慕夏接下委託，自然是因為祖國獨立這個重大的契機。然而，一般承接這種工作容易淪為世人眼中的「愛國主義者」。西方列強在二十世紀關係緊張，各國政府煽動人民的「愛國心」和「勞動士氣」，這股風氣並不限於希特勒統治的德國與史達林掌控的蘇聯，民族國家紛紛

風行近乎強迫性的《勞工禮讚》。

（……）

但是看得到

深受尊敬的版畫家

在可怕的銀行券上

在恐怖的優惠券上

刻上愚蠢的彩色農夫耕種圖

農夫耕種的模樣帶來痛苦的刺激

但是畫家的農夫耕種圖不同於現實生活

用心刻畫出臉上開朗的笑容、手持農具的模樣

或是散發健康活力，在迷人的夏日景色中

快樂唱著歌，收割小麥

但是人們看不到的簡單真相是

（身無分文的）勞工滿身大汗，像小麥一般遭人收割

（賈克‧普維40《在田園（＝戰場）……》）

我並不知道這原本是為紙鈔繪製的圖案，但我對於《樵夫》一作露骨讚美男性的力量總感覺哪裡不尋常，所以才說不出「喜歡」兩字。要是作畫者的確是樵夫，我肯定不會感到異樣吧。或許是霍德勒過於成功的「象徵主義」、「拉響」了我心中的警鈴。明明構圖是新藝術運動以來的設計風格，霍德勒的畫筆卻讓畫面散發表現主義的強烈現實感，遠離新藝術風格。這幅畫的厲害之處在於，就算來到現代重新審視，依舊令人思及二十世紀極權主義的恐怖記憶——男人的俐落短髮與狂熱眼神。當然，我不覺得這是霍德勒的意圖。

我的警戒究竟出於多心還是過於古板呢？南斯拉夫社會主義聯邦共和國（Socialist Federal Republic of Yugoslavia）內戰時，克羅埃西亞的電視臺播放呼籲眾人和塞爾維亞戰鬥的宣傳廣告，企圖煽動年輕人。一群生氣蓬勃的男子穿得一身黑，吶喊著消滅敵人，誇示自身的力量；在波士尼亞，昨天還一起玩鬧的年輕人，今天卻受到愛國主義洗腦而互相殘殺。NHK的節目曾介紹許多國家內戰，呼喊的口號簡直和納粹沒兩樣，令人不寒而慄。《意志的勝利》（Triumph of the Will）隨時可能捲土重來。紀錄片《意志的勝利》的導演是蘭妮‧萊芬斯坦（Leni Riefenstahl），內容記述一九三四年納粹黨在紐倫堡舉辦的全國黨代會。我極度厭惡整齊一致的步伐與壯觀的團體操之美，也徹底反對所謂的「愛國主義」教育。我最近將重心放在宣揚日

40 Jacques Prévert，二十世紀法國最受歡迎的詩人，詩作淺顯易懂卻寓意深刻，被譽為國民詩人。

《樵夫》（*Woodcutter*，瑞士，1910年，大原美術館典藏）

本文化真正趣味之處，而其中的美完全無涉於「愛國主義」。

大原美術館還收藏另一位瑞士畫家塞岡蒂尼（Giovanni Segantini）的美麗畫作《在阿爾卑斯山的正午》（High Noon in the Alps）。當時我們為了動畫《小天使》去取景，特別前往聖莫里茲（St. Moritz）造訪塞岡蒂尼美術館也是為了這幅明亮的畫作。關於他的著作，日本只出版過一本薄薄的畫冊，之後策畫了一場頗具規模的展覽。但是我錯過一九七〇年代東京的霍德勒展之後一直無緣。

二〇〇三年底，我造訪日內瓦（Geneva）之際，湊巧經過一間正舉辦「霍德勒風景展」的美術館。儘管那天行程緊湊，還是勉強擠出時間看展。對於他的成名作《夜晚》（The Night）、象徵主義氣息濃厚的畫作和大型紀念壁畫，我一點興趣也沒有，特意撥時間看展是因為他饒富興味的風景畫。展覽並未單純依時序陳列畫作，而是分為「序章」、「邁向成熟」、「樹木」、「岩石與流水」、「山巔」、「山谷」、「至高無上的湖畔」、「倒影」、「山影」、「衰退」等時期，觀者可以多面向品味畫家風格與關注對象的變化，斬獲豐富。最有意思的莫過於「岩石與流水」時期，霍德勒連石頭都畫得像《樵夫》和自畫像等人物畫一般生動露骨，氣勢直逼觀者而來。

看完這場展覽，我察覺到另一件事：蒙德里安（Piet Mondrian）與霍德勒都在同一時期嘗試以多種畫法掌握風景。霍德勒雖然創作出「平行主義」（Parallelism），嘗試抽象化描繪對象，

167　霍德勒

最終仍無法放棄瑞士的風景，持續以瑞士的風景追求造形；蒙德里安則是立刻放棄風景畫，接受立體主義的啟發，將立體主義發展到極致，進入純粹的抽象境界，最後抵達靜謐穩定的幾何學造形。當霍德勒尚未抵達純粹的抽象境界便離開人世之際，蒙德里安已然徹底進入方形與十字並列的抽象世界，陷入苦戰（談到完全抽象畫的始祖，也就是發表「絕對主義」〔Suprematism〕的馬列維奇〔Kazimir Malevich〕，其抽象畫則是源自個人的思索，又需另當別論）。

蒙德里安之所以能果斷捨棄風景畫，理由之一應該是他出生於低窪的荷蘭，缺乏瑞士般壯麗雄偉、複雜多變的風景，難以反覆嘗試不同的表現手法。但這只是我個人的猜測。

寫到這裡，《熱風》的田居總編輯帶來了一九七五年國立美術館舉辦的《霍德勒展》圖錄，展品包括瑞士百元鈔票的設計圖《割草機》（Mower on the field）的草稿素描，並附上已完成的畫作供讀者比較；大原美術館典藏的《樵夫》及鋼筆習作也在其中，旁邊就是銅版黑白印刷的復刻紙鈔。但無論是習作或復刻紙鈔都顯得貧弱不振，遠遠不如館藏予人的印象。解說指出霍德勒曾繪製多幅《樵夫》，其他版本據說分別由伯恩和日內瓦的美術館典藏。不知那些地方的真跡又是如何呢？

比起這二畫作，更引我注意的是圖錄收錄了研究霍德勒的第一人汝拉·布魯施韋勒（Jura Bruschweiler）的論文。論文結語很有意思，說明霍德勒帶給奧地利畫家席勒（Egon Schiele）等表

現主義畫家影響，影響的原因則是：「他所描繪的人物肢體醞釀而生的情感、色彩喚醒情緒的能力，以及渴求成長的精神，甚至讓柯克西卡說出『霍德勒真是太偉大了！』」之後卻突兀地寫下這段文字：

或許有人會擔心，難道納粹德國不曾迷上霍德勒激進的那一面嗎？其實德國大軍在一九一四年砲擊蘭斯主教座堂（Reims Cathedral）之際，畫家曾在法語圈知識分子提出的抗議文件上署名，導致德國各類美術團體將他除名。還被列入黑名單。所幸如此，他才免於受納粹徵召，為第三帝國藝術效力。

我對於布魯施韋勒冷不防提及納粹一事很感興趣。看來不只是我一個人「擔心」，霍德勒的藝術遭到納粹等民粹組織利用。

（二〇〇四年八月）

169　霍德勒

費迪南・霍德勒（Ferdinand Hodler，一八五三～一九一八）

出生於瑞士伯恩（Bern），父親是家具工，家境貧困。身為長男，底下有五個弟弟，但弟弟們童年時接連罹患肺結核病早夭；父親也因肺病過世，因此畫作常以死亡與工匠為題。因母親的再婚對象是招牌畫師，在其引領下進入繪畫的世界。十九歲時在日內瓦遇見伯樂，美術學校校長巴泰勒米・門恩（Barthélemy Menn），走上畫家之路。原本苦於生計，一八九〇年推出成名作《夜晚》以來，逐步成為象徵主義代表畫家。直到罹患肺病過世為止，留下瑞士的風景畫、壁畫與大量自畫像。特別值得一提的是，以同居情人黛若兒（Valentine Godé-Darel）為模特兒所描繪的肖像畫多達百幅以上，客觀記錄情人從身強體健到永眠主懷的歲月。

馬諦斯

《舞蹈》

我完全不會跳舞，但是覺得大家彼此牽手繞圈圈的迴旋舞很有趣。可惜的是，我這個年代的人念中小學時不曾被迫跳土風舞。我會說「被迫」，是因為的確常聽聞人們這麼說。他們嚷嚷著很討厭，還得假裝牽手。我雖無經驗，乍聽之下總會臭罵友人一頓：「無端浪費良機也太蠢了！小時候肌膚接觸不夠，長大了可會出問題的！」不過孩提時的我要是得上臺跳土風舞，恐怕也會害羞到不敢和女孩牽手。

圓圈舞，不是專家跳的迴旋舞，而是一般人繞圈圈跳舞。無論是普羅旺斯（Provence）的法朗多舞（Farandole）、加泰隆尼亞（Cataluña）的沙當那舞（Sardana），還是日本的「籠中鳥」[41]，各地的民族舞蹈都令人備感雀躍。為了讓觀眾感受到社會群體的連結與生之喜悅，我曾多次將

[41] かごめかごめ，類似臺灣「荷花荷花幾月開」的遊戲。

牽手跳舞的場景帶進我的作品裡。我很喜歡二戰後國際勞動節時誕生的勞動歌曲〈繞著世界跳圓圈舞〉的歌詞，法國詩人福爾（Paul Fort）的名作〈結合全世界做成花圈〉[42]及其歌詞：我也很喜歡

假如全世界的男女孩都肯牽起手來。那時候人們便可以繞著全世界跳一場圓圈舞。假如全世界的男孩都肯做水手，他們可以駕著船在水上搭出一座美麗的橋。假如全世界的少女都肯牽起手來，她們可以在大海周圍跳一場圓圈舞。

一般咸認馬諦斯的藝術生涯始於一九〇六年的《生之喜悅》（The Joy of Life）。但這幅巨作毀譽參半，如今已不被視為畫家的代表作，收錄的畫冊也不多。比起畫作，我更在意標題「生之喜悅」（La joie de vivre），我很喜歡這句話，總覺得畫家採用這個標題另有涵義。我認為這就是他終其一生追求的主題，一九〇一年的《舞蹈》（Dance）顯然出於這樣的喜悅。

《生之喜悅》的中央遠景有六名裸女（比《舞蹈》多一人）以類似《舞蹈》的姿勢在跳舞。尤其是《舞蹈》（更常見的是後文提及的《舞蹈 I》（Dance I)），包含隱約可見的畫作，一共在四幅畫作中登場。馬諦斯經常以畫室為主題，將懸掛或立在畫室裡的其他畫作一併畫進去。由此可知，這幅畫正是馬諦斯使用《舞蹈》的圖案製作赤紅色的石版印刷。數年之後，他使盡渾身解數的力作，主題意義深遠。

關於馬諦斯的藝術論，眾所皆知的是畫家曾提出的「扶手椅論」。這並不是他為了完成大量作品後才提出的理論，而是著手創作《舞蹈》的前一年，也就是一九○八年時為了開辦講座所寫下的《畫家筆記》（Ecrits et Propos Sur l'Art）中的一節：

我的夢想是均衡、純粹又靜謐的藝術，不採用令人憂慮或是在意的主題。對於經商或從事創作等動腦工作的人而言，我的作品如同止痛藥、緩解用腦過度的鎮定劑，或是消除身體疲勞的舒適扶手椅。

這畢竟是馬諦斯的「夢想」。他寫下這段話之前，一九○五年的傑作《開著的窗戶》（Open Window Collioure）等多幅野獸派（Fauvism）代表作都稱不上「均衡、純粹又靜謐」的心靈「扶手椅」。畢竟當時他身陷美術革命的漩渦裡，多方嘗試之下，情緒緊繃，而這些狀態也如實反映在作品上。儘管如此，無論哪一幅畫作，他都企圖以繽紛色彩呈現地上樂園的「生之喜悅」。

《舞蹈》寬三米九一、長二米六，是俄國貿易商謝爾蓋·舒金（Sergei Shchukin）向馬諦斯下單的巨幅壁畫，作為自己莫斯科宅第的裝飾。馬諦斯在前一年一口氣完成的同尺寸原型也很有名，稱為《舞蹈 I》；因此這幅《舞蹈》有時也被稱為《舞蹈 II》（Dance (II)）。也因為紐約

42 世界をつなげ花の輪に，作詞：篠崎正，作曲：箕作秋吉。

《舞蹈》(*Dance*,法國,1910年,
國家隱士廬博物館〔Hermitage Museum〕典藏)

現代藝術博物館（Museum of Modern Art, MoMA）典藏《舞蹈 I》，《舞蹈 I》才廣為人知。二〇〇一年舉辦的「MoMA 名作展」中即展出包括盧梭（Henri Rousseau）《沉睡的吉普賽人》（The Sleeping Gypsy）與馬諦斯等人的眾多畫作，名作琳瑯滿目。

那時，我一段時間沒溫習馬諦斯的畫集，突如其來面對《舞蹈 I》的真跡時遲疑了好一會兒。在真跡之前，居然感受不到舞蹈應有的生命力，這真的是那幅我眼中具有重大意義的作品嗎？我內心「生之喜悅」的原型，不時會想起的作品就是這副模樣嗎？難不成是我擅自在腦海中將它美化了嗎？總而言之，我感到莫名失落，也因此沒再細看馬諦斯的其他作品。畢竟當時還有許多想看的作品。

如同前述說明，本文所介紹的《舞蹈》（《舞蹈 II》）和紐約現代藝術博物館典藏的《舞蹈 I》便是如此迥異，我已無法確定當年欣賞畫冊時究竟是喜歡上哪一幅。至少位於聖彼得堡（Saint Petersburg）的《舞蹈》充滿我期待的生命力。從強烈的色彩、肉體到動感，無一不鮮明強烈。

神奇的是，仔細欣賞完《舞蹈》後再看《舞蹈 I》，又能感受到《舞蹈 I》的出類拔萃。當然我是觀賞畫冊，比較後發現兩者恰恰互補彼此不足之處。例如兩者的共通點是左側女子的身體像一把弓，線條優美；右下角幾乎要跌倒的女子，放開了手卻又努力要牽手的動作「破壞」了秩序，帶來緊張的氣氛。儘管構圖與姿勢相似，印象卻大異其趣。《舞蹈 I》是原型，構圖明顯呈現作者的意圖。五人在畫面所占據的面積比例、十隻手形成的美麗圓圈、襯托五

人的藍天綠地、藍天綠地的配置與對比等等，無一不賞心悅目。然而女性的身體纖細慘白、柔弱無力，像是對裸體舞蹈感到羞赧。相較之下，《舞蹈》大幅強調女子的姿勢、舞蹈動作與色調，藉此彌補《舞蹈 I》缺乏的力量與動感。這些嘗試雖然成功，卻多少犧牲了原本的優美構圖。

比較之後，便能了解馬諦斯企圖達成的境地是多麼困難。二○○四年舉辦的馬諦斯展就如實讓大眾了解，那些二人們眼中了不得的畫作貌似一派輕鬆，其實都是畫家嘔心瀝血的成果；好幾幅傑作連同成品與製作過程的照片一併展示。近年來舉辦的個展多半會事先設定主題或概念，愛畫人非常感激這種極富巧思的安排。

我第一次觀賞的畫家個展便是亨利・馬諦斯。當時是一九五一年，二戰後不久，我剛上高中半年，展覽來到東京與大阪巡迴，之後進駐倉敷的大原美術館，讓我這個從未看過展覽的鄉下小孩居然不需遠赴大城市，就能親炙大師傑作。這場展覽不僅象徵大原財團的文化活力，初次接觸現代藝術就是馬諦斯的真跡，之於我而言也是至高無上的幸福。

馬諦斯的畫作簡潔易懂，美不勝收。他留下許多素描，一條線就能輕輕鬆鬆捕捉女子的臉部，教人驚嘆。看到他習畫時的男子全裸素描也嚇了我一跳，那時我還不知道練習素描的目的是掌握人體結構，以為裸體人像必定是女性。當年的展品包含他操刀設計的玫瑰堂（The Rosary Chapel，位於南法旺斯〔Vence〕）模型，連同彩繪玻璃的大型定稿、壁畫習作與工作照一

併展出，帶領觀眾進入如夢似幻的世界。翻閱代替展覽圖錄的雜誌《EZUWE》臨時增刊號，發現色彩與形狀大膽的一九四七年傑作《粉紅裸婦》(Pink Nude)也是展品之一。

我想世上喜愛馬諦斯的人應該多如牛毛，我也是其中一人。我在多次展覽中接觸到許多真跡，也長期欣賞大原美術館的《馬諦斯小姐》(The Artist's Daughter - Portrait of Mademoiselle Matisse)與普利司通美術館的諸多館藏。出類拔萃的設計感總是吸引人們購入海報和大型複製畫。例如某次看展時買下的《紅色房間》(The Large Interior in Red，一九四八)大型複製畫就掛在家裡的樓梯牆面；我住在能登的小女兒則是在二〇〇四年的馬諦斯展買下《玻里尼西亞的天空》(Polynesia, the sky，剪紙畫，一九四六)等大型複製畫。

思索馬諦斯的魅力之際，我往往想提起宗達、光琳。前者是大膽的色塊與裝飾性，後者是裝飾性與金箔底的效果。猶記岡本太郎在一九五〇年代時評論光琳的《燕子花圖屏風》是「開在真空裡的花」。我年輕時雖認同他的見解，又想反駁：「金箔底不是真空。」金箔會微微反射光線，有時像平面，有時又像水墨畫的留白，分不清楚何處是天空、何處是地面。支撐畫家自由自在描繪而成的對象，又和描繪對象融為一體，強調優美高雅的裝飾性與設計性。從風神雷神、燕子花到紅梅白梅等繪在金箔上的人物花草，甚至是最為抽象的俯視圖《舞樂圖》，都保持具體造形，從未抽象化或是化為圖形。

馬諦斯則使用大量色塊，分不清何處是牆面、何處是地面。然而無論是多麼平面性或裝

飾性的作品，還是利用無人可及的配色引人入勝，以線條構成的人與物從未抽象化，呈現驚人的具體造形。要是畫家缺乏這種造形能力，想必畫不出像一筆畫的優異素描，也做不來那些充滿魅力的剪紙畫。他的作品看似能輕易模仿，實際上卻臻至模仿難以企及的境界。

我突然想起，俵屋宗達《舞樂圖》中最左側就是四個戴面具的伶人圍成圓圈，手牽手在跳舞。

（二〇〇五年五月）

亨利・馬諦斯（Henri Matiss，一八六九～一九五四）

出生於北法的勒卡托康布雷西（Le Cateau-Cambrésis），是雜糧商家的長子。曾任職於巴黎的法律事務所，二十一歲時因盲腸疾病被迫休息一年。母親在他休養之際贈送油畫畫具，因而愛上繪畫。一八九三年進入國立美術學校，師從居斯塔夫・莫羅（Gustave Moreau）。一九〇五年，參加巴黎秋季沙龍，使用原色畫成的《戴帽子的女人》（Woman with a Hat）與《馬諦斯夫人肖像》（Green Stripe）受人矚目，獲得「野獸派」稱號。一九〇七年，在巴黎創立學校培育後進。一九四一年定居旺斯，埋首創作剪紙畫。最後在尼斯（Nice）過世，享年八十四歲。代表作品包括《開著的窗戶》、《生之喜悅》、《粉紅裸婦》與《紅色房間》等。第二次世界大戰之後，親手操刀設計位於旺斯的小聖堂，內部裝修於一九五一年完成，美輪美奐。

法蘭茲・馬克 《林中鹿群II》

由於版面很小，乍看之下可能會以為是抽象畫。但只要多看幾眼，馬上就能察覺右下方一隻可愛的小鹿正沐浴在陽光下；上方是藍紫色的大鹿，兩隻鹿視線的前方是左下角的紅鹿，而紅鹿也回過頭望著牠們。

藍紫色的大鹿背部和交疊的雙腿構成三角形，與紅鹿、小鹿形成三角形構圖，像是在庇護牠們。三隻鹿都跪在地上，互望的雙眸沉穩冷靜，看起來應該是一家子，溫柔凝視小鹿的是母鹿，藍紫色的公鹿是小鹿的父親。

來自左上方的光線斜斜灑落在鹿群身上，中間還有一道從正上方貫穿畫面的明亮光帶。

連同這些光線，各種顏色、線條與型態的織品象徵樹葉、樹林、地面與岩石，與鹿群融為一體，釀造出鹿群棲息森林樹蔭之下的氣氛。相對於三角形構圖的斜線與水平線，處處可見的垂直線條形成近乎樹林的環境，穩定畫面整體，帶給觀者畫中世界不受外界打擾、籠罩在溫

暖日光下的感覺。

畫作完成於一九一四年藝術革命的鼎盛時期，現在似乎可以「鹿群一家子在森林樹蔭下休憩，氣氛悠閒溫馨」來形容。但我覺得這幅畫之所以無可取代，正是來自其獨特的魅力，不同於十九世紀庫爾貝描繪鹿群在森林水潭邊嬉戲這類尋常繪畫。以畢卡索《亞維儂的少女》（Les Demoiselles d'Avignon）為例，要是不了解二十世紀初的藝術革命，畫作的魅力便會減半。不過，這幅畫雖完成於藝術革命之際，卻並非適合說明藝術思潮的範例。法蘭茲·馬克的《林中鹿群 II》（Deer in the Woods II）本身就充滿魅力。

第一項特徵是色彩。畫家以藍紫色描繪雄鹿。當時他已經完成好幾幅藍馬與藍鹿的作品。為什麼選擇使用藍色來描繪雄鹿？他在一九一〇年寫給畫家友人，德國表現主義畫家奧古斯特·馬克（August Macke）的信上如是說明自己對顏色的看法：「藍色代表男性、嚴格與精神；黃色代表女性、溫柔、愉快與性感；紅色代表物質、殘酷與沉重，經常和另外兩個顏色對抗，是應當受到征服的顏色。」

這種略顯唯心主義的色彩觀念並未完全反映他在日後的畫作上，但至少藍鹿是基於這種想法而誕生。

另一個特徵是空間。畫作的抽象色彩強烈，構圖緊密。畫面中不存在客觀角度，既不是描繪森林中鹿群休憩的風景畫，也不是描繪鹿群在休憩，背景是森林。三隻鹿形成的三角構

圖構成畫面，應當位於後方的雄鹿卻顯得壯碩高大，三者並未形成遠近感的空間。父、母、子的關係類似中世紀的宗教畫。然而四周疑似空間的部分與鹿群的關係模糊，畢竟畫家並不打算設定成「空間」，會出現這樣的結果自是理所當然。儘管如此，觀畫時仍在不知不覺中認定是空間，感受身在森林之中的氣氛。明明映入眼簾的是如此巨大清晰的鹿群，觀者卻覺得自己看到了幸福的鹿群隱藏在抽象的森林裡。為什麼會浮現這種感覺呢？

以線條和色塊分割出的畫面不光是呈現圖案的平面，而是層層疊起。象徵森林與植物（光芒）的四周和鹿群，無論是色彩或色塊都相互滲透融合。

視線從三隻鹿移到左上方，會看見一個發光的黃綠色圓形，那是什麼呢？是花朵？豆芽菜？還是路燈？我盯著瞧時，黃綠色圓形突然凹陷，形成教堂挑高的圓形天花板，左側似乎是透過歪曲的方窗射入的光線，下一秒卻又回到鬱鬱蔥蔥的枝葉。這不是漠然觀看，而是嘗試掌握難以釐清的型態時，那一部分在想像中瞬間化為空間與物體。

接著，視線移到母鹿與小鹿的眼神交流，會發現兩隻鹿所在的位置自然地化為一道空間。這是因為母鹿的頸子形成左上到右下的橫帶，營造出遠近感，並且結合紅色與綠色的地面構成水平面，藍色雄鹿也和頭部垂下來的同一種藍色、周遭的綠色融為一體，形成後景。這樣觀察母鹿與小鹿時，幾乎不會注意到雄鹿；觀察雄鹿時卻無法忽略前景的母鹿與小鹿。這樣的安排恰到好處。

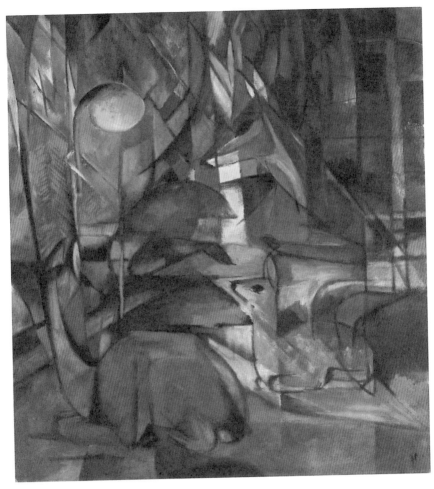

《林中鹿群Ⅱ》（*Deer in the Woods II*，德國，1914年，
卡斯魯赫州立美術館〔Staatliche Kunsthalle Karlsruhe〕典藏）

畫作的核心是藍色雄鹿守護母鹿與小鹿的父性。儘管畫面呈現全家團聚的場景，身為父親的雄鹿依舊擺出巍然屹立的姿態。倘若單純描繪實際的森林場景與鹿群，絕對難以表達出這般意圖。

相較於母鹿和小鹿使用了接近真實動物的色彩，雄鹿卻使用容易融入背景的藍色，下半身模糊不清，巨大的身影君臨畫面。就算不知道馬克的色彩論，有些人還是會將藍鹿視為幻影，也就是神靈的存在。前文引用的色彩論提到藍色代表「精神」，翻譯成英文是「Spiritual」，即「靈魂」之意。觀看雄鹿時所感受到的空間，包括雄鹿背後的黑色樹木與穿透樹林間隙的深紅色光線，那光線正照在雄鹿的藍色後頸之上。

那道深紅色不同於母鹿與地面的紅色，隱含不祥的預感。我想起馬克那句「殘酷與沉重」，是因為知道這幅畫是畫家留下的最後一幅油畫。他完成這幅畫之後，一八一四年八月第一次世界大戰爆發時，旋即與奧古斯特一同從軍，親赴戰場。一年半後，一九一六年三月四日在法國的激戰區凡爾登（Verdun）為國捐軀。他在命喪戰場的當天早上寫信給妻子瑪莉亞：「……今年我應該會回家吧！回到我完整且安心溫暖的家，回到妳身邊，重拾畫筆。我現在身處的畫中充斥無止盡的可怕破壞，思念家鄉的心緒對我而言過於甜蜜，散發無法言盡的香氣」[43]。他為國犧牲時年方三十六。

馬克和瑪莉亞都想要孩子，卻沒能如願，所以兩人養了鹿。馬克非常喜歡動物，除了和

康丁斯基（Wassily Kandinsky）嘗試各類嶄新的表現手法，同時持續以動物為母題創作。他經常表示動物比人類美麗純粹。他筆下的動物畫和《林中鹿群II》相同，不只是對大自然的謳歌，動物也象徵生命，畫面反映出人性及其環境。馬克的畫作偏向抽象，是因為他相信能利用繪畫直接呈現精神。例如《林中鹿群II》以森林和鹿來呈現二十世紀初德國男子心目中的理想家庭，換句話說是創作所謂的「聖家」像。

馬克的代表作是《動物的命運》（Fate of the Animals），標題出同為藍騎士一員的保羅·克利給他的建議。不同於《林中鹿群II》構圖平穩靜謐，散發幸福的氣氛，充滿破壞性的強大力量化身為紅、藍、綠三原色在《動物的命運》的畫面上奔騰，砲火劈開森林，樹木燃燒斷裂，樹幹交錯，露出斷面。馬、鹿、豬與狼等動物縮起身子、慌張得原地駐足後仰。世界鮮血淋漓，痛苦呻吟，瀰漫即將毀滅的末世氛圍。

馬克很可能擁有敏銳的預知能力！一九一五年，他在戰況激烈的戰場上看到寄來的明信片，上頭的圖案正是《動物的命運》。於是他回信給瑪莉亞：「這幅畫簡直是我對於這場恍目驚心又戕害心靈的戰爭的預感！我居然能畫下這種畫，真是難以置信！奇妙的是，模糊的圖案在我眼中卻變得栩栩如生，深深刺激著我。」

43 本篇中馬克的信引述自英文版《法蘭茲·馬克：一八八〇～一九一六》（Franz Marc 1880-1916），蘇珊娜·帕茨（Susanna Partsch），塔森出版社。

他在過世當天寫下殷切的歸鄉之情。倘若不將在戰場上畫的三十六張素描算進去，描繪一家團圓的《林中鹿群II》可說是他的遺作。我深感這是命運的暗示。

儘管如此，他為什麼仍自願從軍？

畫家的唯心主義與理想主義，讓他自願從軍，並且正當化這場戰爭。他將在戰場寫下的散文寄給瑪利亞，囑咐日後要出版成書。這些文章就像他寫給妻子的信，內容都是他認為歐洲已病入膏肓，必須藉由戰爭來排毒。他指出不同國家的人民群起犧牲生命，世界應當能由此獲得淨化；同時嚴厲斥責戰爭是肇因於經濟的說法。在他心目中，他認為戰爭屬於人民，是「歐洲內心的戰爭，對抗看不見的敵手」。

另一方面，他相信德國已然強大到足以擺脫這場戰爭，並且遙想德國霸權勢必掌控全歐洲：「德國人在這場戰爭結束後將走出德國，進入其他國家！倘若我們渴望維持強大和勝利的成果，我們心安理得……需要貫穿未知世界一切的……生命力。如此一來，駕馭歐洲的力量將握在德國人的手裡！」

即便好友奧古斯特在一九一四年十月捐軀，讓他痛苦不已，卻也不曾扭轉他對戰爭的看法。

這是多麼可怕愚蠢又令人心痛的誤解。當時的他怎會如此看待戰爭？隨著戰況日益激烈，殘酷的現實一一浮上眼前，馬克和許多德國的知識分子終於改變了對戰爭的看法。

馬克死後二十一年，也就是一九三七年，他的傑作《藍馬鐘樓》（The Tower of Blue Horses）陳列於納粹舉辦的「頹廢藝術展」，不僅遭到納粹指責「世上怎麼可能會有藍色的馬？」，最終畫作不知去向。馬克一心一意將自身奉獻給「健全的德國精神」，他的作品卻遭逢如此下場，實在是既諷刺又悲哀。

（二○○六年十月）

法蘭茲・馬克（Franz Marc，一八八○～一九一六）

生於德國慕尼黑，父親是畫家。一九○○年進入慕尼黑美術學院，一九○九年觀賞康丁斯基等人組成的新藝術家聯盟展深受感動，結識畫家奧古斯特・馬克，創作以馬、牛、虎、豬與狼等動物為母題的表現主義畫作。一九一一年本欲參加新藝術家聯盟，卻因康丁斯基的作品遭拒，與康丁斯基一同離開，兩人共同編纂宣傳現代美術現況的雜誌《藍騎士》（Blue Rider）。舉辦第一屆藍騎士展。代表作品包括《黃色牝牛》（The Yellow Cow）、《老虎》（The Tiger）、《動物的命運》、《藍馬鐘樓》、《蒂洛爾》（Tyrol）等。

莫迪利亞尼

《綁辮子的少女》

這真是一幅好畫，而且令人雀躍的是這幅傑作就在日本，受人喜愛且眾所皆知。《綁辮子的少女》（Girl with Braids）典藏於名古屋市美術館，各位或許已經知道了，不過這幅畫怎麼也看不膩，歡迎前來多欣賞幾次。

完美的鵝蛋臉、長頸、垂肩、溫和的配色、高超的描線、最低限度又分明的凹凸形狀，以及澈底排除多餘物品的空間所襯托出的立體身軀。這是莫迪利亞尼獨特的造形之美。觀賞這幅畫時，首先受到少女的熱烈眼神吸引。妻子珍妮等人的肖像都是沒有瞳孔的藍色雙眸，無神的眼睛教人印象過於深刻，以至於人們一提到莫迪利亞尼就會想起這些畫作。但其實他畫了瞳孔的作品絕非少數，當中也包括大膽盯著觀眾瞧的裸婦；然而，我從未見過像這名綁辮子的少女般完整呈現如此迫切的眼神。上揚的眉毛，圓睜的眼睛，瞳孔裡還透著光，像在

一幅畫看世界　　188

傾訴什麼，觀者也因此回視畫中人物。這正是所謂的「吸引力」。我家附近的雜貨店玻璃窗上貼了棟方志功、梵谷和這幅畫的複製畫，應該是報紙附的名畫海報。少女的臉蛋總是打從大老遠就吸引我的目光。

畫面背景是牆面與門扇，兩者的界線將畫面一分為二，隱藏在少女身後。正確來說，少女承受頭頂朝左傾斜的門扇直線，所以稍微偏左。無論是細長的脖子、垂肩、攏不上去的額間短髮、遮住左耳的頭髮與左右粗細不一的辮子，都同屬於這一絲絲的傾斜。毛衣高領處的皺褶，以及下方手臂與胸前的縱向皺褶也是如此。左下方的椅背、半腰壁板、門扇上的左肩影子都沒有要阻擋朝左偏的意思，果然畫面是傾斜的。

然而在女孩美麗的鵝蛋臉上，眼睛和鼻子並未隨之傾斜，門扇與身體的左傾則強調了面對面凝視時純真專一的印象。孩子氣的鼻子很棒。突出嘴脣的門牙與兩眼的眼白以鼻子為軸心，形成相互呼應的三角形。左右眼略微不對稱，嘴脣因位置稍微偏左而噘起（可能有點暴牙？）。下巴突起，臉頰紅潤，諸多特徵栩栩如生，就像少女正站在面前凝視我。不，她看的不是我，也不是畫家，而是睜大雙眼凝視自己的內心。倘若要勉強解釋，女孩一雙大眼睛凝視的是今後不得不踏入的「世界」及未知人生。少女內心的躁動增添了畫面的異樣感，這是即將邁入青春期的少女獨特的不安心理。莫迪利亞尼成功描繪出直勾勾瞅著觀者的正面肖像，兩頰紅潤的臉蛋正是被太陽曬紅了肌膚的純樸鄉村女孩的特色，尤其是那些正要長出雀

《綁辮子的少女》（*Girl with Braids*，法國，約1918年，名古屋市美術館典藏）

斑的女孩。略為外翻的嘴脣扭曲，無意露出牙齒卻不自覺嘴脣微啟，這正是青春期的象徵。

每每看到這幅畫，我心頭小鹿就莫名亂撞。回到公寓，爬著階梯，遇上對門跑出這樣的女孩。她一邊踩進運動鞋裡，猛地關上門，我們在走廊擦身而過，她不知道在想什麼，完全沒注意我，一路衝下樓梯。少女露出真摯的表情，紅通通的臉蛋，扁平的辮子前後搖曳，不刻意笑臉迎人，卻莫名討喜。我忘不了她，期待還能再見到她……這幅靜謐的肖像畫，讓我滿足了好幾次期待。

換句話說，《綁辮子的女孩》想要表達的不是圓睜大眼、直盯觀者瞧的少女不經意流露的「表情」，而是只有這種五官的少女才能展現出即將邁入青春期的本性。《莫迪利亞尼》的作者阿爾弗雷德·維爾納（Alfred Werner）對於這幅畫的評價是「清純的臉龐比其他肖像更偏向自然主義」、「眉毛上挑，牙齒的白色與眼珠的硬質白色互相呼應。少女朝氣蓬勃，尚未沾染所處環境的庸俗之氣」。受到「朝氣蓬勃」一詞引導，我再次仔細端詳少女「清純」的臉龐，意識到她那雙炯炯有神的雙眼、扭曲的嘴脣與牙齒、泛紅的臉蛋與堅強有力的下巴。當我注意到健康強壯的一面，再度意識到即將邁入青春期的本性絕非只有「不安」（要是畫面色調偏紅，看起來會更顯「朝氣蓬勃」）。

莫迪利亞尼還以該名少女為模特兒，畫了另一幅畫。儘管背景略為不同，頭上又戴了類

似黑頭巾的貝雷帽，從五官、露出的牙齒和服裝都能一眼看出是同一個女孩（《戴帽子的女孩》〔 *Girl with Hat*，個人收藏〕）。但畫中少女的眼角比《綁辮子的少女》更為上揚，黑眼珠幾乎填滿小小的眼睛，而且稍嫌無神。光從小幅複製畫看不清楚，其實少女貌似快哭出來的模樣，整體氣氛比《綁辮子的少女》更加奇妙，同時強調少女獨特的五官。

「莫迪利亞尼和同時代的朱勒‧帕斯金（Jules Pascin）一樣，很喜歡小孩。」一如此言，莫迪利亞尼於一九一八年逃難至南法、而後回到蒙帕納斯（Quartier du Montparnasse），一共畫了六幅孩童畫，對象都是庶民，畫面滿懷畫家的愛情，賞心悅目。但是畫裡的孩子沒有一個面帶微笑，反而流露一絲寂寞。也正因如此，才擁有深入觀者內心的力量，「莫迪利亞尼筆下的兒童能喚起真正的慈愛心」[45]。我認為這並不單純是反映畫家的悲慘人生心境。他的肖像畫人物散發達觀的氣息，這是他受到塞尚的肖像畫影響，進一步發展的美學信念。

「一九〇七年在巴黎舉辦塞尚回顧展以來，莫迪利亞尼總是將《穿紅背心的男孩》的複製畫帶在身邊。每當聊起塞尚，他都會拿出這幅畫用力親吻。他很清楚自己和塞尚的相近性。」[46] 引述此文的作者又引用畫家好友蘇丁（Chaim Soutine）的說法：

塞尚的人物就像古代最美的雕像，是不看的。但我的人物會看。就算我不畫瞳孔，他們還是會看。只不過他們也像塞尚的人物，肯定人生的沉默。

收錄這段引言的篇章〈肯定人生的沉默〉中，作者克里斯托夫認定莫迪利亞尼必定多次閱讀法國哲學家柏格森（Henri-Louis Bergson）的著作《創造進化論》（*Evolution créatrice*），她引用「生命衝力」（*élan vital*）的概念，並且特別提到「綿延」（*durée*）與「等待」（*attente*），強力主張這兩個概念與莫迪利亞尼「肯定人生的沉默」的關聯：「畫中人物的行為屬於事實，『等待』這個概念最能加以說明。莫迪利亞尼的人物總是在沉思，十指交錯放在膝上，歪著頭，望向左邊或右邊。他們有的是時間。這些人物具體呈現『綿延』，徹底沉潛於內在之中。」

我從沒認真讀過柏格森的著作，不過克里斯托夫所謂「有的是時間」倒是極具說服力。

直視正面的《綁辮子的女孩》和這段文章所描述的典型畫作顯然不同，仍舊具體呈現「綿延」的概念，嘗試同時接受與肯定人生。

我很喜歡法國演員阿努克‧艾梅（Anouk Aimée）、傑拉‧菲利浦（Gérard Philipe）與導演雅克‧貝克（Jacques Becker），以莫迪利亞尼和珍妮為主角的電影《蒙巴爾納斯19號》（*Montparnasse 19*，一九五八）也是我喜歡的作品。但我不曾因此混淆了電影情節與事實，也並未遭受「充滿神話色彩」的莫迪利亞尼傳記所「荼毒」。儘管如此，二〇〇七年舉辦的「莫迪利亞尼和妻子

45 以上引文作者皆為阿爾弗雷德‧維爾納。

46 桃樂絲‧克里斯托夫《莫迪利亞尼》（Doris Krystof, *Modgliani*）‧塔森出版社。

珍妮展」(Bunkamura THE MUSEUM美術館)還是帶給我極大的衝擊。過去對於珍妮‧赫布特尼(Jeanne Hébuterne)的描述往往是「憧憬藝術，略有才情，是巴黎舊城區與蒙巴爾納斯一帶多到不可計數的平凡法國女孩中的一人」[47]，展出的豐富作品也證明她確實是才能敏銳的畫家。

但是珍妮本人的照片與多數肖像畫迥然不同這點，令我感到訝異。莫迪利亞尼的素描精確捕捉到珍妮的五官，描繪時卻明顯透露其目的是在鑽研美學、造形與心理學。

珍妮在第一次世界大戰期間前往南法避難，在當地生下女兒珍妮。可惜的是，莫迪利亞尼不曾畫過懷抱女兒的妻子。不過女兒出生之後，他畫過兩幅抱著嬰兒的女子，這多少和他當上父親有關。畫商茲博羅夫斯基(Léopold Zborowski)是他的摯友，他也為好友畫了七幅肖像畫。他在給這位畫商好友的信上表示：「女兒的成長令我大吃一驚，帶給我平靜與未來的希望。」[48]莫迪利亞尼死於結核病時，小珍妮才一歲兩個月。

為什麼沒有珍妮抱著小珍妮的畫？我想是因為珍妮既要當丈夫的模特兒、照料生病的丈夫、從事家務，稍微得空又忙著畫公寓的窗外風景與入睡的丈夫。為了避免丈夫的結核病傳染給女兒，她只得將女兒全權交給保母。

莫迪利亞尼過世後兩天，珍妮帶著腹中九個月大的孩子跳樓自殺。

（二〇〇七年七月）

亞美迪歐．莫迪利亞尼（Amedeo Modigliani，一八八四～一九二〇）

出生於義大利利弗諾（Livorno）。立志投身美術，在佛羅倫斯、威尼斯習畫，鑽研西恩納畫派（Sienese School）與文藝復興藝術，後於一九〇六年前往巴黎。一邊創作，同時與莫里斯．郁特里羅（Maurice Utrillo）、畢卡索等蒙馬特的藝術夥伴交流，過著放蕩的生活。一九〇九年認識布朗庫西（Constantin Brancusi），嘗試挑戰嶄新雕刻，卻因身體虛弱不得不放棄。一九一四年結識畫商利奧波德．茲博羅夫斯基，接受其援助。一九一七年在貝特威爾畫廊（Galerie Berthe Weill）舉辦生前唯一的個展，卻因作品中的裸婦被認定猥藝，遭警方命令撤下，最終一幅畫也沒賣出去。同年認識了美術學校學生珍妮．赫布特尼。沒多久第一次世界大戰爆發，一九一八年前往南法避難與療養。約一九一九年回到巴黎，作品在倫敦等地嶄露名聲，卻因長年患有結核病與酗酒、濫用藥物等惡習而英年早逝，享年三十五歲。一生幾乎只畫人物畫，不屬於當時藝術革新的任何流派，經常被歸類為「巴黎畫派」（School of Paris），這個畫派是在巴黎大放異彩的外國畫家總稱。

47　大原富枝《Canvas 世界名畫 20　郁特里羅與莫迪利亞尼》中央公論社，一九七四。

48　《岩波世界的巨匠　莫迪利亞尼》，清水敏男譯，岩波書店，一九九六。

保羅・克利

《蛾之舞》

《蛾之舞》（Dance of Moth）是我看到的第一幅克利作品。當然是複製品。我將那幅複製畫找出來，放在桌上欣賞。複製畫來自一九三〇年平凡社出版的《世界美術全集》第三十五集的彩色卷頭畫。我在高中畢業上東京念書之際，割下這副畫，偷偷帶往東京。色彩、亮度與真跡迥然不同，這不是歲月流逝的褪色，而是最初印刷成書時的問題。但這幅畫的可怕就在於，即便如此還是很美。

精裝的《世界美術全集》一共三十六本，在當時是出版界的創舉。不過，每一本只有幾張卷頭畫是彩色頁，剩下的都是黑白頁。這套書和《日本兒童文庫》（ARS）、《漱石全集》（岩波書店）等套書在二戰結束之後，依舊是家裡書櫃的寶物。我家在岡山市空襲時完全燒燬，多虧哥哥當初透過人力拉車運到鄉間，才保全了這些書。介紹西洋畫的別冊卷頭畫還有透納

的《雨、蒸汽和速度：開往西部的鐵路》（Rain, Steam and Speed── The Great Western Railway）。哥哥和我都很喜歡蒸汽車，兩人不住讚嘆，幾度沉迷在這幅畫裡。

打從少年時代，我就因為這幅《蛾之舞》頭一次感受到現代繪畫的嶄新魅力。對我來說，這是一幅重要的畫作，可惜的是近來克利的畫集很少收錄這幅畫；我想這是因為他還有許多吸睛的傑作，出版社考慮後放棄收錄。其實在日本收藏的克利作品中，《蛾之舞》是長久以來最廣為人知之作。我打算在專欄介紹克利時，率先就想到這幅畫。我看過好幾次克利的個展，也在畫冊上欣賞其優秀作品，《蛾之舞》漸漸不再是我最喜愛的克利畫作。但是我想利用現代的印刷技術，讓這幅畫重見天日。我搜尋相關資料時，得知典藏這幅畫的愛知縣美術館已將畫作公開於網站上，重新審視之後，發現這幅畫比我所認知的意涵更為深遠。

《蛾之舞》相較於同時期的畫作，顯得低調而單純，一隻線描的擬人化飛蛾在美麗的深色漸層方格上跳舞。克利的畫作大多尺寸較小，這幅畫也不過長五十公分、寬三十二公分。

飛蛾的線描來自他從一九二二至二三年間，多番嘗試的新技法「油畫複寫」。這種技法是利用油畫顏料和複寫紙，將塗了顏料的那一面疊在水彩畫上，以鐵筆複寫線條，最後再以水彩完成作品。近乎髒汙的圖案據說是轉印時手壓出來的。這幅畫明顯特意使用這種技法，創造拍打翅膀的效果。

中央有一道貫穿天地的光，飛蛾的軀體後仰，拍打翅膀，往上飛翔。但是克利那獨特的六道不同方向的箭頭束縛飛蛾，尤其是指向下方的長箭頭就像一道鉛錘，阻止飛蛾往上飛。牠的頭部後方遭到拉扯，身體後仰，口部閉緊，無法呼吸，反抗的雙眸望向憧憬的天空，空虛徒勞地振翅。這正是飛蛾反抗的瞬間。深綠色部分像是一個「日」字橫向穿過飛蛾身體與周遭，連同其他色塊方格框住飛蛾。細看會發現飛蛾胸口上有根箭，還有傷口，裙子下襬的裝飾是淚珠吧？蛾之舞是往上飛翔的悲傷掙扎嗎？

我不清楚克利想為這幅畫賦予哪些意義。但現在我重新審視這幅畫，不知為何想起一位我非常尊敬的詩人，出身岡山縣的永瀨清子在三十四歲時寫下的詩作〈諸國的仙女〉（河出書房，一九四〇）。

諸國的仙女嫁給漁夫與獵人

永遠無法忘懷

在無邊無際的天空中飛翔的日子

（……）

親情在地，希望在天

《蛾之舞》（*Dance of Moth*・瑞士・1923年・愛知縣美術館典藏）

岸邊與山谷之間充斥美麗的樹木

歲月在不知不覺中流逝

春去冬來，諸國的仙女也隨之老去

日本的女性主義者平塚雷鳥主張：「女性原本是太陽。」原本是太陽的永瀨日日忙於家事、育兒和務農，不禁懷念起「在無邊無際的天空中飛翔的日子」；而她也是發現宮澤賢治詩作《不畏風雨》遺稿的見證人之一。克利筆下的飛蛾像是宮澤賢治《夜鷹之星》中意欲往天上飛的夜鷹，永瀨則不同於詩作中的夜鷹，一如我們這樣的凡人，試圖飛翔卻仍被拉回地面，儘管身體中箭也持續掙扎。順帶一提，這幅畫的英文標題是「Dance of Moth」，原文其實是「Nachtfalter Tanz」，也就是「夜晚的鱗翅目之舞」。夜晚的鱗翅目，換句話說是夜晚的蝴蝶。蛾是夜晚的蝴蝶，令人聯想到夜晚的花蝴蝶──那些須傅粉施朱來討生活的女性。夜鷹在日文的另一個意思是夜晚拉客的私娼，指的也是同一群人；夜晚的鱗翅目拚了命想逃離眼前的處境……但是這幅畫暗示的應是人類之所以為人的條件，也就是更普世的主題。看不出是飛蛾的線描也呈現了克利獨特的幽默感。

克利用色優美，畫作有時近乎詩作或樂曲，兼具童話的如夢似幻與幽默，以及都會的洗鍊品味。我認為他直至今日仍是二十世紀最為人喜愛的畫家，就是基於這些原因。然而多幅

乍看之下時髦現代的畫作，正確來說是貌似如此才更吸引人的畫作，其實隱含深刻的主題。

這幅《蛾之舞》也是如此。

直到這次重新端詳，我才赫然發現《蛾之舞》的主題竟如此沉重。我對於這幅畫的印象，始終來自那張複製的卷頭畫，畫面基調是帶灰的淡紫紅色，沒有象徵黑夜的墨綠色，也不見光亮處，就是一幅「有點可怕，卻莫名有意思的畫作」。另一方面，我印象中的飛蛾與其說是軀體渾圓、翅膀寬大肥厚的蛾類，不如說是急速振動翅膀的吵鬧蚊子。聯想起蚊香的廣告，或是擬人化蚊子腳上的長槍。至於中央朝下的巨大箭頭，我誤以為暗喻飛蛾的決心，或是透過反作用力協助飛蛾上升。就算細細品味，在我眼裡仍不是束縛飛蛾的象徵，而是就算身上被綁了鉛錘也永不放棄，奮力逆勢往上的精神。除此之外，我也幾乎沒注意到穿過腰部的深色橫帶，以為只是為了凸顯後仰的身軀。儘管是同樣的線描，帶給我的印象卻是天差地遠。

我手邊兩本克利的畫冊都收錄了《蛾之舞》，出版時間分別是一九五五年與一九六二年，都在二戰結束之後。兩本皆號稱是色彩貼近真跡的「四色印刷」，如今看來色差相當嚴重，比起真跡色調過深又陰鬱，和紫紅色的彩色卷頭畫簡直是兩碼子事。為什麼我翻閱畫冊時，從未想過重新品味《蛾之舞》這幅畫呢？應該是現在看起來不如其他畫作富有魅力？或許是童年記憶的偏見，只記得是更簡單易懂的畫才對，心生疑慮，卻沒想過再拿出那張彩色卷頭

畫來比較，而是快速翻到下一頁欣賞其他畫作。

真跡看起來究竟是什麼模樣？我前往愛知縣美術館，第一次站在真跡面前，畫作尺寸比我想像得大，卻低調颯爽，值得一看。畫作的暗處不像美術館網站或畫冊上色調那麼沉重，也一無陰鬱感；真跡的藍色部分較前述版本更綠，細節也更清晰。兩年前，我終於有機會造訪收藏最多克利作品的伯恩美術館（Museum of Fine Arts Bern），感受到另一種深刻的滿足。果然畫作就是要看真跡。這幅畫似乎是美術館的鎮館之寶，我在商店買下比真跡尺寸還大的複製海報。翻攪人心的《世界美術全集》卷頭畫則永存在我記憶深處。

我本來打算進一步分享這位我多年喜愛的畫家，保羅‧克利的有趣與難解之處，作品的深度與我親身感受到的魅力。沒想到下筆之後根本沒有餘力介紹。

克利看似一筆畫的線描畫與符號般的線條，乍看之下部分和孩童的戲作幾乎沒兩樣。他與畢卡索等人在簡潔線描的嘗試上，影響後世的漫畫與設計領域相當深遠，然而兩人發展的方向迥異。一般對畢卡索的評語以「猶如孩童的塗鴉」居多，儘管畢卡索幾乎沒受過兒童畫影響。畢卡索從重現現實發展到變形，再從變形發展到簡略，從未捨棄高人一等的造形能力，即是他「厲害」之處；相對於此，克利明顯深受兒童畫啟發，並未將精力投注在變形現實，而是跳過這一點，讓藝術表現接近孩童與遠古時代世界各地民族的普世手法。他將這種畫法

稱做「藝術不是重現可見的事物，而是變不可見為可見」(《創作的信條》，一九二〇)。再加上他

驚人的色彩感，幻想與心理層面油然而生。

我認為克利才是第一個將繪畫推向全世界的西洋畫家。

(二〇〇四年四月)

保羅‧克利 (Paul Klee，一八七九～一九四〇)

出生於瑞士明興布赫塞 (Münchenbuchsee)，童年時在祖母的教養中發現對繪畫的喜愛，也擅長音樂，演奏技術高超，十一歲時成為伯恩市樂團的小提琴手。喜愛文學，寫詩也寫小說。一九〇〇年進入德國慕尼黑美術學校就讀，一九〇三年起創作銅版畫，正式在慕尼黑成為畫家。擔任鋼琴老師的妻子負責家計，克利負責家事和照顧兒子費利克斯 (Felix)。第一次世界大戰時徵召入伍，所幸平安退伍，卻失去了戰友法蘭茲‧馬克。一九二一年，和康丁斯基一同擔任位於威瑪 (Weimar) 的包浩斯 (Bauhaus) 學校教授，一九三一年任教於杜塞道夫美術學校 (Kunstakademie Düsseldorf)，一九三三年因納粹興起而失業，和妻子逃往在瑞士伯恩。之後在伯恩創作不輟，直到過世。代表作品包括《老人》(Senecio)、《水手辛巴達》(Sinbad the Sailor)、《有黃鳥的景觀》(Landscape with Yellow Birds) 與《金魚》(The Golden Fish) 等。

盧奧 《小丑》

許多人都是看了普利司通美術館收藏的《郊區耶穌》(Christ in the Suburbs)之後而愛上盧奧。

背景是月亮照耀在杳無人煙的郊區，白衣男子帶著兩個孩子，渺小的三人佇立不動，像是在祈禱。站在這幅畫前，總覺得內心獲得洗滌，在乾淨無瑕的狀態下返家。盧奧的畫風原本是快速的薄塗，傾訴對於社會的激烈憤怒，這幅畫是蛻變為深沉靜謐、層層厚塗的轉捩點，而且還是打從一開始就厲害到令人驚恐的傑作。美術館五十年前開幕以來，與《郊區基督》齊名的便是本文所介紹的《小丑》(Pierrot)。在我心裡，這兩幅畫是一對連體嬰。

曾有一段時間，我非常憧憬畫中的美女。幾番欣賞之後，儘管我對於畫作的印象有所變化，卻始終認定畫中人物為女性。我當然知道原文名稱「Pierrot」是陽性名詞，卻一點也不覺得那人是男性。或許是因為這幅畫在我心中是菩薩像。

喬治・盧奧號稱二十世紀最知名的宗教畫家，本身也是虔誠的天主教徒。他的畫作多半構圖簡潔，以類似彩繪玻璃的粗黑線條勾勒輪廓，層層厚塗的顏色充滿深度，閃耀美麗的光澤吸引觀者。無論喜愛盧奧哪一幅畫作，主題為何，抑或描繪了什麼，抓住觀者心靈的永遠是令人印象強烈的配色、個別的色彩與複雜質感。這些特質帶來近乎神聖性的感官歡愉，有時又徘徊在類似抽象畫的觀感。許多人認為他筆下的風景花草，無一不蘊含宗教意涵。但所謂宗教意涵又是什麼意思？

盧奧的繪畫主題不是典型的聖經故事，包含《受難》（Passion）等系列作，畫了成千上萬個耶穌基督，卻都不是我們看慣的基督形象；而是融入一般人的生活，有時疼愛孩童、與他人談話，或是像《法庭上的基督》（Christ at the Court of Justice），和民眾一起坐在旁聽席上，凝視偽善的判決結果。以《郊區基督》這幅畫來說，倘若不知道畫作名稱，不會發現巴黎郊景中的點景人物就是耶穌基督。據說盧奧向福島繁太郎說明畫中人物是「住在郊區的窮困家庭」。福島繁太郎是知名的日本收藏家，和盧奧一家交情甚篤。盧奧到了晚年，還畫了幾幅構圖簡單、畫面明亮的黃昏圖，在光明幸福的風景中，點綴眾人與貌似耶穌基督的人物作為陪襯。

我們從盧奧的作品中感受到「宗教」意涵，但宗教指的可是天主教？法國知名美術學者曾經提出質疑：「日本人不信基督教，怎麼看得懂盧奧？」「為什麼會這麼喜歡盧奧？」我倒想反問他：「盧奧的諸多作品真的都和天主教有關嗎？」

《小丑》（*Pierrot*・法國・1925年・石橋財團普利司通美術館典藏）

對於像我這樣不具信仰的日本人而言，無論是米開朗基羅或魯本斯（Peter Rubens），即便是這二名畫家筆下的宗教畫，並不會讓我因此受到感召。所謂讚嘆，純粹是讚嘆作品本身的偉大。無論畫中男子是否威風凜凜坐在天上的寶座，抑或遭人釘上十字架流出鮮血，都不會喚起人們的信仰之心。相較之下，盧奧的畫作雖多半無涉於基督教，卻能喚醒沉睡在人們體內的信仰之心。正因如此，隨著《受難》等眾多傑作經常在日本展出，日本人對於盧奧的愛也日益加深。

為什麼盧奧的畫作隱含如此強大的力量？雖無法簡單說明理由，但重要的是，盧奧筆下風景與人群中的基督就站在我們庶民身邊，與我們一同煩惱憂慮，一同向上天祈禱。我們彷彿在此感受到日本佛祖，引人親近，進而沉浸在他的藝術世界。

《小丑》中的鵝蛋臉就占了長七十五點二公分的畫布一半以上，緊閉眼睛像在忍耐悲痛。觀者與這張大臉正面相對，頓生直面佛像般的感受。畫中的小丑低目垂眉，卻像感知到人們就在他面前。他的悲痛不是為了自己，而是一如佛祖，為了凝視他的人們。

就像我初看這幅畫時，認為畫中人物是女性，許多人也以為菩薩是女性。諸如千手觀音等低目垂眉、合十祈禱的菩薩不是佛，而是菩薩。菩薩不是女性的佛，而是覺悟境界在佛之下，為了追求無上覺悟境界而自主修行者。儘管如此，我認為不只是觀音菩薩，日本許多神佛亦非依據男性思維來普渡眾生，而是基於大慈大悲的母性拯救世人。祂們陪伴在人們身

邊，接納世人，與人類共煩惱悲傷，度過人生。不單是觀音菩薩或地藏菩薩等尚未抵達無上覺悟境界的菩薩，京都永觀堂的回首阿彌陀佛像也為了腳步緩慢的眾生溫柔回眸；運慶雕刻的大日如來像總是低垂慈愛的眉目祈禱。不同於西洋中世紀的耶穌基督像或是東南亞的佛像，總是充滿自信、雙眼圓睜，極富男性氣概；其他地區的佛像大多是冥想或祈禱的姿態，日本的佛像卻往往顯得抽離現實，而且缺乏人味與鮮明的個性，人們看了只能一板一眼地合十祈禱。

盧奧畫了大量以小丑為題的作品，許多人將他筆下的小丑與受辱的耶穌基督相提並論。部分作品的確是如此，卻也有絲毫不帶這類意涵的作品。無論哪一類作品，他筆下的小丑既象徵人類，也象徵耶穌基督。畫家並未留下多幅像這類只有一張臉且垂眉低目面朝觀者之作，就連為詩集《耶穌受難》繪製的插畫《耶穌基督》（Christ）中的基督像，原本也是眼睛睜開的版本。雖有幾幅類似神情的小丑與女丑圖，卻不是正面構圖，憂慮與悲傷並非朝面前之人而去；本文介紹的這幅畫反而成了例外。正因如此，《小丑》和《郊區基督》的相提並論，我實在不認為只是偶然，必定隱含更深層的寓意。畫中的小丑果然是菩薩吧。

喬治・盧奧（Georges Rouault，一八七一～一九五八）

出生於巴黎舊城區，家境貧困，十四歲進入彩繪玻璃工房當學徒。四年後立志當畫家，進入居斯塔夫・莫羅的教室學畫，同學包括馬諦斯等人。擺脫初期的學院派作風後，以深綠色和黑色描繪《妓女》（La Prostituée）與《法官》（Les Juges）等人類醜惡的一面，筆觸激烈，畫風黑暗。一戰後至一九三〇年間，與天主教作家安德烈・蘇阿雷（André Suarès）交流，畫風深受影響，由黑暗迎向黎明。激烈的筆觸化為富宗教意涵的沉穩厚塗，具有深度。除了油畫之外，此時也構思五十八件銅版畫《求主垂憐》（Miserere）。廣義上屬於「表現主義」畫家，精神層面卻突破表現主義，達到獨特的高度。

班‧夏恩　《渴望和平》

少年飢腸轆轆，營養失調，頂著一個木槌般的腦袋瓜，歪著頭，含蓄地伸出手。深沉的黑色大眼凝視眾人，像要傾訴。他想要的真的是食物嗎？

這張海報的傑出，在於觀者能夠感同身受少年對「和平」的渴求。少年骨瘦如柴，是因為缺乏和平。渴望和平卻求之不得，才變得瘦骨嶙峋。他需要營養，真正渴望的卻是和平。

只要看過這張海報就不會忘記，深深刻印在腦海中。班‧夏恩透過這名面黃肌瘦的少年猶如傾訴般的模樣，為世界各地、古往今來因跨國戰爭或內戰而犧牲的孩童、因和平遲未到來而被迫受苦的孩童，以及至今依舊身陷危難的所有孩童代言，道出他們真摯的心願，創造象徵他們的「原像」。我目睹過許多比這名少年更加悲慘的照片，許多孩童瀕死或是已因飢餓死去，例如納粹集中營裡的猶太兒童、美軍鏡頭下的沖繩戰後兒童，以及非洲各地難民營

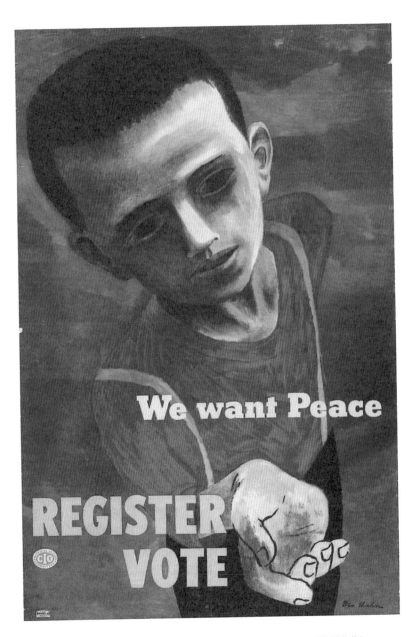

《渴望和平》(*We Want Peace, Register, Vote*，美國，1946年，紐約現代藝術博物館典藏)

Shahn, Ben (1898-1969): We Want Peace, Register, Vote, 1946. New York, Museum of Modern Art (MoMA).
Lithograph of original tempera painting 41 1/4 x 27'Gift of S. S. Spivack 100.1947.

的兒童；其中又以比亞法拉共和國[49]的兒童歷經長期內戰後的照片，帶給我最深刻的衝擊。孩子們沒有伸出手，空洞的雙眸中是放棄一切的眼神。我震驚到無法動彈。每次看到這些照片，我都會將照片裡的身影和班·夏恩的海報重疊，那股「渴望和平」的企求，強烈震撼心靈。

班·夏恩參考了自己在華沙猶太區（Warsaw Ghetto）門口拍攝的照片，繪製出幾幅少年的畫，其中一幅名為《飢餓》（Hunger，一九四二～四三）為海報的原作；另一張《少年》（Boy）背景是一片荒野，披覆黑紗的母親背對觀者，手中摺的是喪服。身旁少年雙手抱胸，一雙大眼睛直勾勾地面對觀者。

第二次世界大戰時，我在（美國的）「戰時新聞局」工作，持續接收在敵國領土濫殺的紀錄與照片。希臘、印度與波蘭等地，處處充斥死屍堆積如山的可怕祕密。還有許多遭到炮擊的悲慘照片，而遭到炮擊的多半是我所熟知且喜愛的地方。無論是卡西諾山（Monte Cassino）或拉溫那（Ravenna），教堂淪為斷垣殘壁，村莊與修道院慘遭摧殘。當時我畫的淨是應當命名為《歐洲》的畫作，作畫時為義大利的慘狀深感痛心。

（班·夏恩《畫之形》〔The Shape of Content〕，一九五七）

如前文所述，班·夏恩在一九四三至四四年以「歐洲」的斷垣殘壁為背景，描繪深陷悲

傷的民眾佇立於廢墟，埋葬他人或沉默度日的樣貌，畫筆滿懷同情（同樣是終身探求人性，我想沒有別的畫家能像他這樣描繪如此大量遭受炮擊的廢墟）。畫面充斥強烈的失落，屬於所謂的「社會派」。他心懷義大利，卻以「歐洲」的情境表現，也就是凝視社會，藉以呈現個人與內心的狀態。戰後，他深化由悲痛而生的獨特抒情風格，風格強調象徵性質的普世價值。象徵戰後重新出發的傑作正是《解放》(Liberation，一九五四)。

一棟五層樓高的公寓遭到嚴重破壞，底部是堆積如山的瓦礫，前景是三個小女孩抓著繩梯，靠離心力在空中快樂飛翔。正中央的女孩面對觀者，臉蛋就像是開頭提及的少年的妹妹。繩梯懸盪在縱向貫穿畫面的紅色鐵桿上，背景的成片天空、建築物與瓦礫一片慘白荒涼，破敗倒塌的公寓像感應到小女孩，添上些許色彩。仔細一瞧，那些顏色其實是因公寓坍塌而暴露在外的壁紙。寒風颼颼，小女孩瘦弱不堪，柱子與梯子都細長如鐵絲。搖搖欲墜的景象瀰漫戰後的頹敗氣圍：儘管戰爭已經結束，百廢仍待舉，看不見未來；終究擺脫了戰爭，希望升起，一切卻得從廢墟起步。這幅畫象徵的不僅是歐洲，也包括化為焦土的日本等所有經歷過戰爭的國家。

《解放》以遭遇戰爭的斷垣殘壁為背景，孩子們在類似鐵桿的物體四周大幅度擺盪。

49 Republic of Biafra，歷史上未受普遍承認的國家，一九七〇年滅亡。

展出這幅畫時，我衷心希望觀者在這幅畫前面停下腳步，還建議策展人在畫框中裝入瑞士製的小型音樂盒，播放約一、兩分鐘的旋律，拉長觀者欣賞畫作的時間。但是展覽負責人認為這個提案品味不足，拒絕了我的提議。但我仍相信所有助力。藝術就是藝術，並不需要設下任何限制。而我可以運用一切助力，無論是文字或音樂，所有派得上用場的都是助力。

（一九五七年訪談，弗朗西絲‧K‧波爾《班‧夏恩》［Frances K. Pohl, Ben Shahn］）

我翻譯這段文字，是因為覺得很有意思。在畫作中加上自己的手寫字，正是班‧夏恩的得意招數。《渴望和平》（We Want Peace, Register, Vote）也透過圖畫與文字相互呼應。海報原作《飢餓》長三十九公分、寬二十五公分50，從尺寸可知，他從一開始就打算將這幅畫製作成海報。但是戰時新聞局並未採用他的作品，而是將這幅畫和另一幅眼光已放到戰後的海報《戰後的充分就業》（Full Employment After the War，一九四四），作為支持小羅斯福（Franklin Roosevelt）組成CIO-PAC（產業組織大會和政治行動委員會）的選舉海報。不僅如此，《渴望和平》實際製作成海報已是

50 依據朱利‧柯林‧史密斯美術館（Jule Collins Smith Museum of Fine Art）的館藏資訊。

《解放》(*Liberation*，美國，1945 年，紐約現代藝術博物館典藏)

Shahn, Ben (1898-1969): Liberation, 1945. New York, Museum of Modern Art (MoMA).
Tempera on cardboard mounted on composition board, 29 3/4 x 40'(75.6 x 101.4 cm).
James Thrall Soby Bequest. 1249.1979.

一九四六年，也就是日本敗戰後和平降臨之際。為什麼班·夏恩要等和平降臨後才完成海報？

班·夏恩是猶太人，八歲時由立陶宛移民美國，納粹大屠殺事件深深衝擊了他的心靈。

他的妻子，同時也是畫家博娜達（Bernarda Brysen）在他死後表示：「班所有的戰爭畫（⋯⋯）無論是義大利或法國，甚至是晚年以日本為主題的畫作，反映的都是納粹大屠殺的殘暴可怕。」班身為猶太人，卻不認為納粹大屠殺僅是猶太人往昔所遭受的苦難。他從不直接描繪屠殺，而是將自己遭受的巨大衝擊，深刻而悲傷地化為引發眾人共鳴的普世危機感。

提到危機感，班·夏恩和大他九歲的日本畫家國吉康雄私交甚篤。國吉康雄和班在差不多時期移居美國。他在戰後的一九四七年畫下《慶典結束》，接受採訪時不禁流露心中的失望：「世界依舊一團混亂。」「我期待新世界到來，終究什麼也沒來。」[51] 即便戰爭時期，美國政府對於勞工團結一致以貫徹民主主義的勢力仍抱持警戒心。記者出身的美術評論家山口泰二即在著作中指出，國吉的名作《誰撕了我的海報》裡的海報，其實就是班·夏恩為戰時新聞局製作的《我們法國工人警告各位：失敗意味奴役、飢餓與死亡》（We French workers warn you — defeat means slavery, starvation, death）。作品在法國被德國入侵之後，透過淪為德軍俘虜的「法國勞工之口」，警告眾人小心法西斯訊息遭受惡意破壞」。小羅斯福死後、大戰結束之際，輿論針對左派大加批判，民眾間的反感、戒心大增；一九五〇年，因美蘇冷戰在美國國內，也就是非美活動調查委員會引發的「紅色恐懼」到達頂點。國吉信仰的民主主義面臨危機，國際紛爭

一觸即發。班・夏恩從事的許多工作，都涉及改善勞工生活與促進團結，也受到激烈抨擊。

大戰結束，《渴望和平》也絲毫不退流行。正因全新的危機浮現，才要喚醒眾人切忌重蹈覆轍。這應該是班・夏恩決心創作的理由。他的先見之明直到二十一世紀仍是明燈，如今回首至為遺憾。

日本人喜愛線描，也喜愛班・夏恩。他親口描述的線條特徵透過詩人亞瑟・賓納德（Arthur Binard）之筆，譯成美麗的「刻在石頭上的線條」。他獨特的畫風吸引眾人，影響了山藤章二等一輩畫家。二〇〇六年出版的《這裡是我家：班・夏恩的第五福龍丸》，故事本身與畫家線條的魅力著實出色。班・夏恩在三十一歲時認清自己「喜歡的就是故事與人類」，晚年的系列作《福龍》（Lucky Dragon，一九五七～六二）持續以圖畫描述社會與人類。前述著作的譯者賓納德將這些畫重重新編排，配上文章，重新提醒世人第五福龍丸與久保山愛吉遭到美國試爆氫彈波及的歷史[52]。賓納德是美國人。我衷心感謝這兩位美國藝術家重現了繼廣島與長崎之後發生的這起悲劇，並且重新喚起世人關注。讀完後記的〈刻在石頭上的線條〉便能概觀班・夏恩的一生。

51 山口泰二《美國藝術與國吉康雄：開拓者的軌跡》（アメリカ美術と国吉康雄：開拓者の軌跡）・NHK BOOKS，二〇〇四。

我手邊有一本一九六五年出版的小書，書名是《甜蜜之歌》(Sweet Was the Song)。這是班送給妻子博娜達的古老聖誕頌歌。翻開書本，一側是手繪的樂譜和英文歌詞，另一側是類似日本平安時代的華麗和紙，紙上畫了奏樂天使、聖母瑪利亞、耶穌基督、花草、鴿子與伯利恆等圖案。高超卓越的線條呈現溫暖高潔的繪畫。班身為猶太人，儘管寫希伯來語時特別美麗，心靈卻是向眾人開放。

班・夏恩（Ben Shahn，一八九八～一九六九）

出生於立陶宛考那斯（Kaunas）。父親是木工。自幼在父親建議下學畫。移民美國後擔任石版印刷工，進入紐約大學（New York University）與國家設計學院（National Academy of Design）習畫。一九二八年起在突尼西亞居住一年，大量寫生，建立個人畫風。一九三二年以凸顯美國司法不公的「薩柯與梵則蒂案」(Sacco and Vanzetti) 為主題，創作一系列共二十三幅畫作，獲得好評。之後跨足壁畫、插畫、雜誌封面、海報、唱片封面等領域。一九五七至五八年於《哈潑雜誌》(Harper's Magazine) 描繪第五福龍丸的報導插畫，發展為系列作品《福龍》。一九六八年以詩人里爾克（Rainer Maria Rilke）的作品《布麗姬的筆記》(The Notebooks of Malte Laurids Brigge) 為主題創造一系列石版畫。

52 一九五四年，美軍在馬紹爾群島進行氫彈試爆，離試爆地點最近的日本鮪魚漁船「第五福龍丸」上二十三名船員均長時間暴露在輻射落塵下，船員久保山愛吉是船上首名因氫爆過世的犧牲者。

畢卡索 《小女孩與蝌蚪 帕洛瑪》

畢卡索的女兒帕洛瑪（Paloma）剛滿五歲時，在院子裡的小池塘看到蝌蚪。她馬上脫了鞋，拿起杯子裝水。蝌蚪游水的模樣奇妙有趣，於是她直盯著小池塘看，表情一派正經，沒人料得到這個野丫頭下一步要做什麼。搞不好手就粗暴地伸進水裡，著實攪動一番。張開的雙手、臉蛋與身軀都符合孩童的形象，生動活潑。

乍看這幅畫，沒有人會說畫家亂畫素描。耳朵與朝下的脖子側面突出於綠襯衫之外，頭髮在腦後綁成一束，下方連著齊劉海的正面臉部。但是不會有人抱怨：這怎麼看怎麼怪、穿著紅褲子的屁股為何會朝向觀者、褲子下兩條粗壯雙腿的位置也很奇怪云云。這是因為畢卡索已廣為周知是變形、分解、破壞與重組的高手，尤其擅長重組不同角度的臉部和四肢軀體。

但是請等一下。

為什麼畢卡索要這麼做？儘管這樣的探討對於這篇文章而言過於沉重，但至少讓我們將問題限定在這幅畫。

「這幅畫的構圖與配色簡單明快，強勁又立體。造形結構穩固，一點也感覺不到變形所致的不自然。而且明明變形得如此誇張，卻翔實捕捉了受蝌蚪吸引、目不轉睛的孩童模樣。」

要是有人這樣說，我會否定這番發言。雖然聽起來像在扯後腿。但就是因為畢卡索採用變形手法，才能翔實捕捉到孩童維妙維肖的模樣。

畢卡索由衷喜愛帕洛瑪玩耍的模樣，看了彷彿也尋回童心。換作攝影師，肯定會多次按下快門，捕捉帕洛瑪的可愛舉止；想必也會拍下她盯著蝌蚪的瞬間吧。但畢竟繪畫不是照片，畢卡索想透過一張畫，留住孩童一刻不得閒的印象，以及當下的感受與時間流逝。他想畫臉蛋，想畫可愛的屁股，還想將自己凝視生氣勃勃的帕洛瑪、與其融為一體的心思一併投射在畫裡。

倘若觀者單純滿足於畢卡索透過畫作呈現的強大造形能力，畫家本人想必會大失所望吧。他希望觀者和自己下筆時一樣，認知到分歧而去的各個元素皆是不同之物，並且因此眼花撩亂，感受逐漸出現的幻覺，感受那些三體驗過的幻覺。

當觀者終於正確區分出頭部與頸部側面，以及朝向觀者的是穿紅褲子的屁股時，眼前會變得眼花撩亂，彷彿感受到帕洛瑪的視線追逐蝌蚪，臉龐從斜後方往前轉，身體卻朝觀者扭

轉的幻覺。不對，是只能看成這樣了；不然就是盯著帕洛瑪的臉蛋和紅褲子，慢慢發現紅屁股的左側化為肩膀，左腿則成了抓蝌蚪而伸出的左手，一一感受小女孩的動作。左手（也就是左腳）和臉部方向一致，十分搭配張開的右手。一旦腦中的輪廓形成，之後再也難以擺脫這種看法。若是短暫移開視線再回到畫上，又恢復原本的感覺。

享受幻覺時，時間猝然流逝，令人徹底迷上這種乍看單純的畫作。畢卡索的畫有時會隱含充滿童趣的機關，很有意思。

說是幻覺，聽起來好像很了不起。其實觀賞更抽象的康丁斯基與米羅（Joan Miró）等人的作品，自然會產生這些單純而原始的幻覺。一撇筆勢像是動物的姿態；色塊驟然凹陷出現進深；摸不清的形象隱隱忽現……可畢卡索不一樣，並未留給觀者過多感受幻覺的餘地。

畢卡索的畫是徹頭徹尾的現實。不對，他大多數畫作並不屬於寫實的現實主義，難以「現實」稱之，但不可否認極為入世。就算他畫下的是自己的夢想或幻覺，成果還是外人眼中的明確形象，具體地湊到觀者眼前。觀者被迫與畫作正面交鋒，難以幻想。官能的肉體也一樣，無論如何分解肉體、加以變形，使成品接近抽象畫或簡單多彩的形狀所組成的畫作，他仍非得將畫面上重組的造形添加新肉體的力量與生命不可。就算重組造形和現實肉體有天壤之別，就算將現實之物視為他物來造形都一樣。畢卡索實際上絕對不會出現的物體與肉體以戲劇化的魄力與感受，化為肉眼可見的造形呈現於畫面。如此一來，因恐懼而尖叫的女性

和哭泣的女性成為恐怖漫畫（遠比一般漫畫富魄力又逼真），做夢的女性和照鏡子的女性結合側面與正面臉部後更顯美麗。要是不想變形重組，他也能畫出相貌端正的美麗人物。在這一點上，果然繼承西班牙血統，不像荷蘭畫家蒙德里安「發現」澈底的抽象畫之後，一個勁兒地追求同一種畫法。畢卡索的四個親生孩子，也都留下了寫實的素描。

畢卡索和第一任妻子奧爾嘉（Olga Khokhlova）生下長子保羅（Paulo，一九二一），和婭特（Marie-Thérèse Walter）生下長女瑪雅（Maya，一九三五），之後和絲吉洛（Françoise Gilot）育有次子克勞德（Claude，一九四七）與次女帕洛瑪（一九四九）。帕洛瑪出生時畢卡索已經六十七歲，這個小女兒和其長子保羅的年齡差距接近父女。

有趣的是，畢卡索描繪每個孩子的手法不盡相同。奧爾嘉拒絕變形，畢卡索當年又正逢所謂的新古典主義時期，所以他讓保羅穿上丑角的服裝，端正的姿勢像拍攝紀念照。保羅很緊張，畢卡索也很緊張；下一個孩子瑪雅則是從襁褓到八歲前後，都輕鬆自在地擔任父親的模特兒。畢卡索為她留下許多成長過程的寫實素描，其間充滿他特殊的變形手法，留下手拿玩具與抱娃娃的系列作品。每幅畫都很沉穩，散發畢卡索對女兒的強烈父愛；最生氣勃勃、也最孩子氣的兩位主角就是克勞德與帕洛瑪。每幅畫都充滿動感，坐不住的調皮孩子配上生動趣味的表情。尤其是帕洛瑪，每幅畫都明顯流露出好勝的個性，光盯著看就感到心花怒放。

《小女孩與蝌蚪　帕洛瑪》（*Paloma Playing with Tadpoles*）便是這類畫作的其中一幅。

《小女孩與蝌蚪　帕洛瑪》

（*Paloma Playing with Tadpoles*，法國，1954年，私人收藏）©Succession Picasso 2022

我在二〇〇〇年國立西洋美術館舉辦的「畢卡索 孩童的世界展」看到這幅畫，畢卡索少年時代到晚年以孩童為主題的畫作齊聚一堂，展覽辦得出色又有趣。

畢卡索擁有超乎巨人般的形象。我不清楚人們究竟多喜愛他，但他在繪畫界可是掀起翻天覆地的革命，毫不在意周遭眼光，描繪難懂又不美的畫作，同時名聲大噪，謂為現代藝術的代名詞。進入二十一世紀，他的作品和時代出現距離，我們大可以擺脫歷史評價與藝術運動的束縛，自由自在欣賞喜歡的作品。畢竟天才畢卡索活到高齡九十一歲，每日畫筆不輟，留下堆積如山（據說約七萬件）的作品。該說是百花齊放還是爭奇鬥豔呢？畫風差異大到說是好幾個人畫的也不奇怪，任誰都能找到自己感興趣的作品。

或許也因此，日本經常舉辦畢卡索展，回回都人山人海。不只是這場「畢卡索 孩童的世界展」，還策畫了情人與時代等主題，多采多姿，果然人人都愛畢卡索，想到這點便令我安心不少。畢卡索是個非常「入世」的人，但極度誇張的變形並不符合現代的療癒風潮。儘管如此，我還是樂見這般驚人的人氣。

畢卡索帶給我最初的衝擊，是我高中時期在大原美術館二樓展廳看見的《骷顱頭與花》（已更名為《有骷顱頭的靜物》[Still Life with Skull]）。展廳裡掛滿西洋名家的傑作，如葛雷柯《聖母領報》（日本第一次辦艾爾・葛雷柯展時最棒的就是這幅畫）、高更的《宜人的土地》（在二

○○三年巴黎舉辦的「大溪地的高更展」中大放異彩）等作。畢卡索這幅《骷顱頭與花》再簡單不過，畫作本身卻強勁有力，非但沒因此減弱氣勢，甚至力壓群雄。要是少了這幅畫，那座展廳不知會變得多貧瘠？

畢卡索果然了不起。

巴勃羅・畢卡索（Pablo Picasso，一八八一～一九七三）

出生於西班牙安達魯西亞（Andalucía）自治區的馬拉加市（Málaga），父親是畫家，母親是名門之後。從小便擅長繪畫，十四歲時以優異成績進入父親任教的巴塞隆納美術學校。少年時期與友人辯論藝術理論，憧憬藝術之都巴黎。一九○○年滿十九歲時，初次造訪巴黎。一九○四年起在巴黎活動。作品分為數個時期，分別是「藍色時期」作品抒情；「立體主義時期」，作品理性解析，與畫家布拉克同獲「革新畫壇」之評；「新古典主義時期」（Neoclassicism）畫風沉穩集大成，否定過去的畫風；創作幻想風格的畫作是受到超現實主義（Surrealism）影響；第二次世界大戰前夕的作品隱含政治主張與舉發，作風顛覆過去的自我，充滿創新力量。代表作品包括《丑角》（Harlequin）、《亞維儂的少女》、《三個音樂家》（Trois Musiciens）與《格爾尼卡》（Guernica）等。

巴爾蒂斯　《房間》

有些畫家的作品，光是稍微瞥到就不想接近。巴爾蒂斯就是這樣的畫家。他筆下單膝跪著、雙腿間看得見內褲的少女異常逼真，看見以這幅畫當封面的畫冊，我一點也不想拿起來翻閱。不過，我最近意外接觸到這幅畫。據說真跡是寬三米三的巨作，我雖只在網上看到小圖，卻依舊從畫中感受到強大的力量。這幅畫會名留青史。怎麼我過去從沒認真欣賞這位畫家的作品呢？

我馬上前往圖書館，借了好幾本畫冊。裡面果然有我討厭的畫；卻也包括本文介紹的《房間》（La Chambre）與《聖安德烈商廊》（The passage of Commerce Saint-André）等充斥奇妙靜謐魅力之作，彷彿時光就此停止。而且這類作品不在少數。他的風景畫也很棒，看了畫冊反而更渴望親炙真跡。畫家和節子夫人於一九六七年結婚以來，耗費十年時間描繪《照黑鏡子的日本女

子》（Japanese Girl with a Black Mirror）等畫作，從線、面到空間，真正的西洋畫家經過千錘百鍊而成的質感到畫中人物姿態，散發驚人的日式風格。從來沒有日本畫家畫過這種畫。

我想應該會有人嘲笑，我居然現在才欣賞巴爾蒂斯。看來我錯過很多美好的事物，但換個角度想，這把年紀還能有所發現，感受新鮮的刺激，未嘗不是一件幸福的事。倘若各位想要透過畫冊欣賞他的畫作，我推薦尚・萊馬利（Jean Leymarie）編寫的大本畫冊《巴爾蒂斯畫集》（Balthus，Skira，一九七八）；書中收錄的作品和解說都深得我心，可以深入了解巴爾蒂斯的精髓。

巴爾蒂斯是個愛作怪的畫家。他在一九三〇年代完成的《吉他課》（The Guitar Lesson）曾被批評猥褻，卻也無法反駁；好幾幅畫都描繪青春期少女「不具展露意識的展露」（渡邊守章），觸發觀者的「興奮」之情，或是將裸體少女主題的畫作命名為《犧牲者》，以致日後關於毫無防備的青春少女題材多半遭人以相同眼光看待。閱讀《房間》的畫評，此類觀點也格外突出。

以下舉幾個畫評為例：「我們正身處於不祥事件落幕後，迎來清晨的現場嗎？躺椅上的人物像是獻忌的犧牲者，陽光灑落其身軀。這是因暴行而持續的性高潮所致使的結果，還是根本什麼事也沒發生過？」[53]「這具人體已是屍體了嗎？還是面對再次遭到汙染的命運，即將恢復意識？」[54]「奇怪的人物毅然拉開窗簾，畫面上還有疑似屍體的裸體，這是慘劇的尾

53 皮耶爾・克洛索夫斯基〈巴爾蒂斯筆下的活人畫〉（Pierre Klossowski, Du tableau vivant dans la peinture de Balthus）。
54 尚・克萊爾〈巴爾蒂斯，或是輪迴〉（Jean Clair, Balthus ou les métempsycoses）。

聲，還是起始？」55「令人毛骨悚然的是，一名奇怪的傭人在彷彿擺飾的貓注目下拉開窗簾。

他是邪惡的化身嗎？姑且不論這奇怪的傢伙，房間裡的人體可說象徵女性遭到犧牲，拋棄在天地之間。」56「這是巴爾蒂斯筆下最情色的畫作之一。」「侏儒般的生物拉開窗簾，照進來的光線愛撫裸體的陰部。」57

諸位又是作何感想呢？女性讀者恐怕會為了男性豐富的「妄想」而啞然失笑吧。

克洛索夫斯基也做出一番評論：「侏儒頂著一張方臉，面無表情，髮型就像騎士的僕役，動作誇張地拉開挑高窗戶的窗簾。他是掌管幼兒時期各類惡行的年邁惡魔，還是藝術家的靈魂配合以僕役的形象出現？」從前面幾則畫評可知，克洛索夫斯基是巴爾蒂斯的親哥哥，他的評論對後人影響至深。相較之下，日本小說家、評論家澀澤龍彥的評論便顯得四平八穩：

「全裸少女還躺在沙發上睡覺，另一名少女卻不顧一切，粗暴地拉開窗簾。」阿貝・卡繆（Albert Camus）則在巴爾蒂斯畫下《房間》數年前舉辦個展之際，寫下一篇介紹文。他在文中承認巴爾蒂斯筆下的少女具備「犧牲」的性質，對於犧牲的詮釋卻迥異於其他評論者。

巴爾蒂斯筆下的少女的確是犧牲者，但是這些犧牲者隱含了深刻的意義（……）這些犧牲者化身為世上已不復存在的純真姿態，交出自己，費盡千辛萬苦擺脫都市與時代的淒慘漩渦，成為毫無瑕疵卻絕對無法觸碰的存在，邁向散發憂鬱與殘酷的樂園，以巴爾

卡繆同時駁斥那些在巴爾蒂斯的畫作投射情色意涵的見解：「畫中隱含的情色引人熱議。然而倘若童年帶有情色，那也是因孩童的漫不經心所致。這般意涵僅是描繪主題時順帶進入畫面的附加產物，而非作畫的主要目的。」

其實我第一次看到這幅畫時，覺得畫面氣氛嚴肅，就像是真相曝光的瞬間，根本沒想到犧牲者這些意涵。窗戶和家具等元素呈現幾何學的清潔感，當下甚至絲毫未感受到不祥的氣息。我想這並不只是因為網路上的版本較小，我之前從未觀賞過巴爾蒂斯的畫作才是主因。但我要先強調，我看到的版本色調明亮，彷彿燦爛的陽光照進室內。倘若整體氣氛陰鬱，或類似塔森出版社那種廉價版本的複製畫，而裸體色調又極度偏紅，我對這幅畫的印象應該會大為改觀。

55 《巴爾蒂斯的優雅生活》，蜻蜓之書，二○○五。
56 本江邦夫《現代美術二 巴爾蒂斯》，講談社，一九九四。
57 吉爾斯·納雷《巴爾蒂斯》（Gilles Neret, Balthus），塔森出版社。

雖然很老套，但要是我的話，會將這幅畫命名為「啟示」（La révélation）。無論何種歐洲語言，「啟示」這個詞都代表「揭開」之意。拉開窗簾的是「藝術家的靈魂」（克洛索夫斯基），少女象徵因純真無瑕而受蠱惑的珍貴事物。而是否要將少女後仰的姿態視為情色意涵，則端視個人觀感。少女單膝立起（巴爾蒂斯筆下少女的標準姿勢），看得出來是在放鬆打盹而非遭受凌辱。就算無意識擺出這個姿勢，還是多少需要施力，否則那隻腳就會無力垂落。

倘若要為單膝立起賦予意義，那道美麗的光便是宙斯的黃金雨。達娜厄與化為黃金雨的宙斯交歡，生下了柏修斯。這幅畫要是命名為《達娜厄》，想必會是相同主題中最美的一幅。

據說巴爾蒂斯作畫時曾考慮將這幅畫命名為「發現義大利沃野的拿破崙」。拿破崙征服義大利之際，的確凌辱了義大利，但是這幅畫仍處於「發現沃野」的階段。

為什麼不能將畫中少女視為達娜厄或維納斯等女性裸體所代表的「美」與「愛」，以及其延伸體現呢？這自然是因為少女後仰的角度太大，反而會讓觀者感受到禁忌的施虐意味。

《房間》(*La Chambre*，法國，1952～1954年，私人收藏)

Painting © Balthus, La Chambre, 1952-54, 布面油畫, Private collection, 270.5×335 cm.

這麼說起來，裸體藝術本來就很奇怪吧？西洋充斥大量裸體畫作，公共場所裸體雕像林立。即便是希臘時代就傳承下來的文化，相較於世界各地還是很怪吧？要說怪的話，馬奈引發眾議的《草地上的午餐》（The Picnic）與巴爾蒂斯偏愛的少女畫，幾乎所有裸體藝術都很奇怪。歐洲遠比日本寒冷，裸體雕像與畫作卻廣受讚譽。難道西方女性總是光著身子嗎？

當然不是，所以才將肉體理想化。回想年輕時得知義大利畫家提齊安諾（Tiziano Vecellio）的《出世與入世之愛》中著衣的維納斯代表入世之愛，出世之愛才是裸體的維納斯，著實吃了一驚。但隨即想起波提切利的《維納斯的誕生》，便立刻接受了。前天我看著佇立在十和田湖畔那尊神似日本女性的裸體雕像《少女像》（日本詩人高村光太郎的雕塑作品），不禁思索日本明治時代以降內化裸體藝術的怪異之處。日本畫家如此輕易接受裸體素描這種西洋畫的訓練方式之際，也一併學習西洋畫的傳統，並且將這些知識都內化了嗎？可以將日本女性的裸體視為「美的規範」、「理想」或「神聖性」的象徵嗎？過去日本畫與雕刻幾乎不曾出現裸體，連春宮畫都鮮少全裸，卻長期以來男女混浴，難道畫家們毫不在意日本傳統嗎？不對，我知道日本的西洋畫家為此苦惱良久。可是為什麼煩惱到這種程度，還得創作裸體藝術？身為觀者的一般民眾又是作何感想？如此這般，不得不說是個巨大的謎團。

最後我想談談遇上這幅畫的契機。我是在某個音樂部落格中，看到二○○七年舞臺劇導演克勞斯·古斯（Claus Guth）在薩爾斯堡音樂節所執導的歌劇《費加洛婚禮》（The Marriage of

Figaro）的節目單上，刊載了好幾幅巴爾蒂斯的畫作，包括本文介紹的《房間》。

莫札特冥誕兩百五十週年，古斯導演的《費加洛婚禮》以豪華陣容初次上演，大獲好評。

二○○八年春天來到日本演出，雖號稱是薩爾斯堡音樂節製作團隊，在日本演出時樂團、指揮和歌手卻全數換人。身為古斯版《費加洛婚禮》的觀眾，我很快就明白他在節目單引用《房間》所隱含的「陰謀」。古斯排除了充滿反抗精神的快活喜劇特質，赤裸裸地強調莫札特喜歌劇中襯托主題的情色要素，試圖將《費加洛婚禮》導成露骨強烈的情愛心理劇，連拉開舞臺布幕的人都軋上一角。我佩服他連細節都考慮周詳，但是他拿手的擴大解釋和過度說明教人退避三舍。不，坦白說，我簡直大為光火。

巴爾蒂斯深愛莫札特，還為莫札特的歌劇《女人皆如此》（*All Women Do It*）設計舞臺布景。

要是他看了古斯執導的《費加洛婚禮》，會有什麼感想呢？但畫家的想法異於常人，搞不好就此樂在其中也說不定。[58]

（二○○八年六月）

58 未註明出處之引述，皆來自阿部良雄和與謝野文子編纂的《巴爾蒂斯》（白水社，二○○一）。

巴爾蒂斯（Balthus，一九〇八～二〇〇一）

波蘭貴族家庭的次子，本名為巴爾塔扎·克洛索夫斯基·德羅拉（Balthasar Klossowski de Rola）。九歲起以貓咪「小光」為主角，描繪四十張插畫，一九二一年由詩人里爾克為其作序出版。一九二五年自學繪畫，直到一九三四年舉辦個展，展出作品包括初期代表作《街道》（La Rue）等，引起矚目。此時與雕刻家賈科梅蒂（Alberto Giacometti）結為好友，兩人終生交流不輟。此後建立獨特的個人藝術世界，作品不限於繪畫，亦跨足舞臺美術與服裝。一九六一年，受友人文化部長安德烈·馬爾羅（André Malraux）任命為駐羅馬法蘭西學院（Académie de France à Rome，梅迪奇別墅〔Villa Medici〕）館長，傾力修復學院。隔年應馬爾羅之邀，初次前往日本，挑選在日本美術展展出的作品，因而結識夫人節子。兩人於一九六七年結婚，白頭偕老。

《睡美人》的動畫藝術

二〇〇六年，東京現代美術館舉辦「迪士尼美術展」，最大的背景畫長一米五二、寬四十六公分，從題材、色彩到裝飾性的形式之美，猶如時髦的屏風畫。畫面細膩，近乎手工藝品。正確來說，屏風畫看不到如此深邃的遠近感，值得一看。在本次展覽，這幅畫應該最受歡迎。長寬比之所以如此誇張，不僅是為了橫向移動攝影機，而是《睡美人》(Sleeping Beauty，一九五九)與當時一般電影相同，採用寬螢幕比例。例如東映電影推出的作品從第二部《少年猿飛佐助》(一九五九)到《龍之子太郎》(一九七九)，幾乎都採用這種規格。這種長寬比的紙張在處理上非常困難，動畫師人人一個頭兩個大。

我曾兩度近距離觀賞這幅畫，一次是一九六〇年，另一次是二〇〇五年；會場分別是《睡美人》於日本上映前舉辦的「動畫藝術 華特・迪士尼 (Walt disney) 展」，以及千葉大學裡

的一個空間。這幅傑作只是電影中的一幕（我後來才知道這是美術指導畫的「概念圖」，以利工作人員掌握場景整體氣氛和畫法），而且世界巡迴展結束後還大方讓畫作直接住進最後一站——日本的大學倉庫。迪士尼實在太偉大了。但我也很在意畫家是否允許迪士尼如此慷慨。

以下是我為了二〇〇六年的展覽所寫的文章。

我從《睡美人》學到的事

迪士尼厥功至偉，一點也不在乎眾人反抗、否定、批判或厭惡。任何人都能活用迪士尼巨大到任何人站在自己的肩膀上也毫不動搖。

・・・

的經驗，開拓屬於自己的前程。

我剛進入動畫製作這一行時，無論是製作端或評論端，所有人都將「對抗迪士尼」、「迪士尼已經退流行了」、「不要模仿迪士尼」掛在嘴邊。當然，世界各地還是充斥熱情的迪士尼迷，民眾間也不見人氣下滑的跡象。但是迪士尼似乎非常在意這些評語。短篇作品《嘟嘟、

嘘嘘、砰砰和咚咚》（Toot Whistle Plunk and Boom）和電視節目《火星與未來》（Mars and Beyond）正是迪士尼端出自己也能跟上潮流的證明，至於長篇作品中有意積極創新的便是《睡美人》。

電影上映之前，先行舉辦《睡美人》的大型展覽（當年的貴重展品典藏於千葉大學，促成東京現代美術館舉辦二〇〇六年的展覽）。那時我剛進東映動畫不久，一得知消息就去看展，並且在展場拜倒於迪士尼的偉大之下。

背景圖是以橫線與縱線，也就是直線組成的樣式與裝飾之美，同時吸收緙織壁毯等藝術品的魅力；人物也是以直線圖像化，排除駢拇枝指，試圖以直線與平面來統一兩者。感覺得到迪士尼為了這部作品煞費苦心，成果卓越超群，令人心悅誠服。迪士尼果然了不起。不過，我看著看著不免擔心了起來：要是轉換成電影，觀眾難道不會覺得過於人工精緻，無法融入故事嗎？相對於以賽璐璐板構成的平面動畫人物，背景不會顯得過於緊密立體嗎？這些人物究竟會如何動作？搭配背景時不顯得衝突嗎？

就在我胡思亂想之際，電影上映了。我看完之後覺得電影的確有趣，卻不如想像中有新意。總而言之，就是熟悉的迪士尼風格。思索之後我很快發現，姑且不論劇情優劣，電影中從空間運用到人物的動作與呈現方式，都一如往常。

迪士尼的動畫師其實想利用陰影來呈現立體感，讓人物躍然紙上。例如《木偶奇遇記》（Pinocchio）為了追求技術的完美無瑕，流血流汗，從背景到人物都做出「類似陰影」的效果。

但是《木偶奇遇記》之後的作品受限於經費，被迫放棄陰影效果。這群動畫師面對限制仍不屈不撓，改成以流暢的動態創造立體感，讓平面的動畫變得栩栩如生。靜止不動時不過是線條與色塊的平面，但是他們深信只要讓線條與色塊活潑地躍動，增添立體感，就能「賦予生命」（Illusion of Life）[59]。因此，即便《睡美人》徹底發揮了這項特色，卻也因稍微將線條修正為直線，仿效現代主義（Modernism）的平面性，以至於予人的印象並未煥然一新。

這究竟該說是好還是壞呢？

以芹川有吾導演的《淘氣王

《睡美人》（引用自概念藝術局部，美國）©Disney

子戰大蛇》（東映動畫，一九六三）為例，這部電影的畫風強烈反映當時的風潮。負責美術的小山禮司認為「形狀（form）」勝於量塊（mass）」，設計人物的森康二傾向簡潔的圖像化，同時僱用了一群年輕的動畫師。眾人興致勃勃，亟欲創新。我身為當時的導演助手，完全可以拍胸脯向諸位保證這群動畫師非常有心。但若問我作品是否貫徹森康二主張的圖像化，我只能說結果和《睡美人》

59 法蘭克・湯瑪斯與奧利・強斯頓合著《生命的幻象：迪士尼動畫》（The Illusion of Life: Disney Animation）・Disney Editions。

類似，做是做了，但是不澈底。森康二身為東映動畫第一位作畫總監，面對大塚康生等逼真取向的動畫師作品，只能做些表面的修改（例如以簡潔的直線呈現髮型與服裝）。

這究竟該說是好還是壞呢？

為何當時全世界都厭惡以弧線呈現的立體感與栩栩如生的動作？就連漫畫家葛林莫（Paul Grimault）的《牧羊女和掃煙囪的人》（The shepherdess and the chimney sweep）[60] 在祖國法國都遭到多名評論家批評作品傾向「迪士尼風格」。過去繪畫世界流行抽象畫時，許多評論家都無視從感覺出發的具象風格。現代人恐怕無法理解所有評論家居然會推崇同一風格，但這年頭不會再出現一家獨大的情況。

我也很想問問當時的評論家，為什麼要否定迪士尼？想透過立體動作塑造角色個性，賦予整體表情，就必須創造具備這些機能的人物；而所謂迪士尼風格，正是先創造出具備這些機能的人物，再行設計，又比所有人都早一步完美達成這一點。因此要利用這二人物來製作動畫，必然會和迪士尼有些相似。

這些人提出否定的意見之前，是否充分了解迪士尼呢？

我對《睡美人》印象最深刻的一幕，是當兩國的國王交談時，小丑卻在附近打轉偷喝酒。圖像化和動態的平衡恰恰到好處，瓦德‧金寶（Ward Kimball，主要動畫師之一）果然厲害。但是要兼顧創新與真實，就必須是能實現這兩者的人物，而且需要完成這兩者的才能。反派角色總

能兼顧兩者，俊男美女和企圖博取觀眾情感的平凡女孩等角色老是做不來。

博蘇斯托（Stephen Bosustow）率領的美國聯合製片公司（United Productions of America, UPA）推出多項作品，包括《瑪德琳》（Madline）、《淘氣ㄅㄥㄅㄥ》（Gerald McBoing-Boing）與《脫線先生》（Mr. Magoo），在眾人眼中是與迪士尼抗衡的代表。當時 UPA 發表長篇動畫《一千零一阿拉伯之夜》（1001 Arabian Nights）之後，令眾人大失所望。評論家此時似乎終於發現，與其批評迪士尼風格，真正的問題存在於故事說得久（也就是必須讓人物與空間躍然紙上，傳神逼真）的「長篇作品」領域。自此之後，反對迪士尼的風潮瞬時灰飛煙滅，之後無論迪士尼如何在圖像化領域創新，持反對意見的評論家再也不關注迪士尼，東映動畫的長篇作也淪為迪士尼支流，遭到這群人無視。長篇動畫被打入冷宮。眾人的目光轉向「藝術動畫」等不見得是迪士尼風格、也不堅持賽璐璐板圖的大量作品，以及蘇聯、捷克與中國等共產主義國家所推出的精采短篇動畫。這些動畫的表現手法多采多姿。

• • •

60 又名《斜眼暴君》，是《國王與鳥》（The King and the Mockingbird）的原作。

我從《睡美人》學到一件很重要的事。這件事與前文提及的立體感和真實有關。

連海報上的動畫人物都會加上陰影，可想而知，迪士尼的動畫師認為就算是賽璐璐動畫也要盡可能創造立體感。直到現在，迪士尼樂園的提袋上印的米老鼠都會畫上漸層陰影，動畫也從賽璐璐板進化到電腦動畫。

可能正是因為如此，《睡美人》中只有公主入睡時才加上漸層的陰影。大概是因為畫面靜止不動，要是不畫陰影就只是一張單調的賽璐璐板圖。陰影部分若隨意加上動態可能淪為四不像，靜止畫面則無需擔心技術問題。

但我看了這張畫之後反而清醒過來。公主不再像真人般躍然紙上，整個畫面只是一張美麗的「圖畫」。原本在沒有陰影的賽璐璐板動畫人物身上感覺到「賦予生命」，卻因為一張有陰影的畫，反而提醒我所看到的一切不過只是張圖畫。一旦賦予了沒有陰影的平面賽璐璐板動畫人物生命，就連一張靜止畫都不能加上陰影；加上陰影反而會殺死人物。可憐的睡美人不只是被紡錘刺到手指，又因為美麗的陰影再死了一次。

除非本來就是當作「畫」來描繪的作品，否則只要使用賽璐璐板的動畫人物，就連海報也不該加上陰影來強調立體感（量塊）。要是畫中有強烈光源又另當別論。我一直如此認為，實務上也是反映自己的看法。我應該是看了《睡美人》才留意到自己是這樣製作動畫。

沒有人會將線描的畫當真，大腦則會自動想像線條背後代表的真實。要是沒辦法刺激觀

眾想像，扁平的賽璐璐板圖又怎麼可能打動人心？

繪卷和浮世繪等日本畫基本上是以輪廓線和色塊呈現人物，藉此刺激觀者想像隱藏在線條與平面背後的真實。我想正是因為日本畫具備類似「賽璐璐板圖」的特徵，而我們深受傳統影響，所以對於如何以平面繪畫打動人心格外敏銳。

既然如此，為什麼吉卜力的作品在迪士尼不給人物加上陰影時，卻給人物加上陰影？這是因為我們對於陰影的定義迥然不同。吉卜力的陰影並不是為了強調量塊的立體感，所以才畫成齊頭式平面，有時還會無視光源。例如人物面對面時雙方都沒有陰影；明明是大中午，光線卻來自左右兩側等情況。陰影不見得是表現立體感或光源方向，主要還是為了消弭人物色塊造成的單調印象。

文藝復興以來，西方畫家透過細膩的陰影與色彩呈現立體感，消除輪廓線，讓人物「躍然紙上」。這可說是史無前例的創舉，追求栩栩如生的傳統，從學畫的第一步就是石膏素描即可見端倪。正因為受傳統影響，迪士尼的動畫師才會想為《睡美人》中睡著的公主加上漸層的陰影吧？為了讓公主更貼近真人，反而忽略了危險的陷阱。

然而動畫人物畢竟不是真人。將不是真人的「動畫裡的公主」畫得像立體的真人，反倒是將公主的「立體動畫人物視為真人」，而不是將「睡著的真人視為公主」，導致最後躍然紙上的成了「物體」。

同樣的問題也出現在《睡美人》卓越的背景上。石牆與樹木等物體都採用細膩的樣式描繪，將這種型態與觸感當作裝飾的「畫」來看美是美矣，放到電影裡卻瀰漫人造感。舉例來說，就是讓混凝土的假景「躍然紙上」。像《白雪公主》和《木偶奇遇記》稍微保留線條的淡彩等柔和的童話故事背景，反而更能讓觀眾信以為真。

在此我要重申前文提及的問題，這是針對需要觀眾投射情感的對象，例如睡美人與樹木等自然景觀，奇幻與有趣的故事、角色則不在此限。

例如現實生活不可能出現的奇特人物、巫婆、滑稽的小丑、擬人化的愉快動物、從未見過的奇異景色與不可思議的建築物等等，愈是逼真愈能讓觀眾信服。因此為這些角色加上陰影，強調立體感，是提升真實性的必要條件。所以從提升真實性的角度來說，許多人喜歡《睡美人》的人工世界一點也不奇怪。因為這個人工世界裡充斥了有趣或美麗的事物供人欣賞。

重新盤點動畫所面臨的困境可知，與其將期望觀眾直接投射情感的主角畫得栩栩如生，不如採用賽璐璐板圖作為刺激觀眾想像真實人物的「手段」。相較之下，反派或是強調個性的丑角人物最好加上陰影來強調立體感，讓他們躍然紙上。

雖然這樣說就像老王賣瓜，但我認為要解決這種格式不統一的最好作法，就是宮崎駿的魔法，也就是採用「區分平面陰影法」的吉卜力作品。「區分平面陰影法」是新藝術運動的

版畫特徵（如慕夏、比里賓﹝Ivan Bilibin﹞、拉松﹝Carl Larsson﹞、里維耶﹝Henri Rivière﹞等人）。新藝術運動深受歌川廣重與歌川國芳等浮世繪畫家影響，保留寫實的立體感之餘，亦成功呈現扁平的畫面。這套作法在不知不覺中流傳回日本。透過這套作法，得以在利用「線條」與「色塊」作為「手段」的圖畫，以及藉由陰影和立體感追求「躍然紙上」的圖畫之間自由來去，無須破壞格式。

說到這裡，諸位可能會湧起一個疑問：為什麼吉卜力作品的背景如此追求真實？這是因為吉卜力作品不單單是描繪現實世界的自然主義，連奇幻類型作品也多半是觀眾直接將感情投射在主角身上的故事。觀看將感情投射在主角身上的作品時，與其說是看主角表演，不如說已在不知不覺中進入作品的世界，陪伴在主角身邊，和主角一同觀看外界。因此當主角說「風景好美」時，必須將風景畫成連主角身旁的觀眾也覺得「真的好美」的逼真景象才行。

但就算畫面再美，也不能讓觀眾覺得只是一幅客觀的「畫」。所以無論是主角身處的環境或風景，都必須「躍然紙上」，逼真到讓觀眾覺得身歷其境。而讓觀眾覺得身歷其境，就是貼近觀眾生活的現實世界，這種「真實」不是繪畫的形式之美，也不是透過作為「手段」的圖畫所想像的真實。

這就是吉卜力動畫，以及一般日本動畫的背景都畫得如此逼真的原因。但是動畫師有必要讓觀眾如此貼近主角嗎？不能就讓觀眾站在客觀的角度，主動將情感投射在主角身上？我

認為這是今後製作動畫的課題之一。

·
·
·

我只看過一次《睡美人》便永生難忘的理由如上所述。這部電影刺激我思考繪畫的形式，如何追求逼真，以及對觀眾心理的複雜影響。相信各位讀完這篇文章應該能明白，現代採用3D電腦動畫製作的動畫電影，也正面臨到相同的課題。

(二〇〇六年八月)

烏爾米拉・傑　《搗米》

我還是學生時，以印度為舞臺的電影《大河》(The River) 首次在日本上映。導演是尚・雷諾瓦，這是他的第一部彩色電影。他在二戰前拍攝的《大幻影》(The Grand Illusion，一九三七) 可謂傑作，另一部作品《下層階級》(The Lower Depths，一九三六) 的安排也十分有意思，我完全拜倒在其魅力之下。因此一聽到《大河》上映，我馬上直奔戲院。比起描述少女纖細懷春之心的主題，大量出現的印度景色與音樂更是新鮮。導演還拍攝放水燈的場景。那個年代沒有電視，想要了解異國風俗生活唯一的手段就是看電影。開頭是兩名女子在水中化開米粉，然後沾取米粉水在地上畫畫。兩人美麗的舉動教我看得入迷，原來印度擁有如此優美的風俗……我早已將電影情節忘得一乾二淨，唯獨這一幕深植腦海。據說「印度女性普遍會將地面清掃乾淨，在地上描繪類似曼荼羅的畫。這是當地的傳統」。[61]

《大河》上映四十年之後，我在東京澀谷的「香菸與鹽博物館」看到印度人當場表演這種風俗。那是一九九八年夏天舉辦的「復甦印度傳統藝術展」。博物館一角布置了一個框，框裡鋪一層土，一名印度人蹲在地上畫圖表演。展覽內容明明很精采，我卻不記得自己是否因印度人的演出而動容。如今也想不起來了。

無論哪一幅展品，都讓我看了心花怒放，眉開眼笑。得知世上有這些畫，讓我往後的人生更加豐富多彩。諸位若想見識這些畫的美好，我建議先瀏覽彌薩羅美術館的網站，「香菸與鹽博物館」網站的「特展、企畫展資料庫」也上傳了過去三次展覽的所有作品。

一九六七至六八年間，印度比哈爾邦⁶²面臨嚴重飢荒。在英迪拉・甘地（Indira Gandhi）率領的印度政府中擔任全印度手工藝局長的普普爾・賈亞卡爾（Pupul Jayakar）女士，著眼於比哈爾邦北部彌薩羅（Mithila）地區三千年來母傳女的傳統——在家中泥牆上作畫。為了協助女性自立與解決饑荒問題，她提供當地女性手抄紙，指導眾人將壁畫改為畫在紙上，這就是彌薩羅畫（馬杜巴尼畫〔Madhubani painting〕）的開端，從此揚名世界，形成新的繪畫藝術。

一九七二年，印度政府有鑑於此項輔導成功，從當地五百多族挑選出人口約四十萬的瓦力族（Warli），輔導族人將壁畫改畫在紙上，培育當地的民俗畫。

以上就是這些民俗畫的誕生經過。一九九八年那場展覽正是推行民俗畫的成果，不同地

區的畫作風格迴異，卻都卓越超群。

「瓦力族認為萬物都有精靈，令人聯想到石牆壁畫的民俗畫恰恰展現了日常生活、神話與精靈等世界。」紅褐色底搭配白色線條的美麗民俗畫，的確容易被認定為「原住民藝術」。畫面相當於一個微觀世界，大自然、生物（動物、魚類和精靈）與人類的日常生活形成完美平衡。畫中人物在微觀世界中是渺小的存在，因而成為一種符號性的存在。儘管如此，畫家筆下的人物姿態相當精準，我愉快地感受著這些人物的生命力。創作者是瓦力族民俗畫的第一人吉維亞・索馬・馬舍（Jivya Soma Mashe），好幾幅簡潔時尚的設計畫都做成明信片，讓人忍不住掏錢購買。

另一方面，彌薩羅畫也是以其第一人甘嘉・戴薇（Ganga Devi）的作品為核心，作品特徵是線條大膽細膩，設計洗煉。彌薩羅畫運用兩種以上的顏色，部分畫作色彩繽紛，分為電影《大河》出現的裝飾畫（類似曼荼羅，用於迎神），以及動物、神話中的神祇與日常生活主題的圖畫。可能因為畫家是女性，畫面大多是打扮華麗的人物，畫面密度遠遠超出瓦力族大量留白的民俗畫，形成強烈對比。部分畫作構圖明快，獅子等動物或神話人物填滿畫面；少數

61 引述自小西正捷《特展　印度教世界的神與人》圖錄，國立民族學博物館編著，一九九一。
62 Bihār，位於印度東北部，毗鄰尼泊爾。

畫作則依照時序描繪人的一生或婚禮，內容細膩精巧。

這些作品都來自位於新潟縣十日町市的彌薩羅美術館，館藏皆為私人收藏，據說這樣的美術館在全球屈指可數。彌薩羅美術館不僅收藏畫作，還邀請畫家前來日本創作。美術館前身是閉校的小學，二○○四年因新潟中越地震災情慘重，近年重新開館。

館長長谷川時夫不僅致力於保存印度民俗畫，同時積極將印度文化介紹到日本。一九七○年代，他還是個名為「泰姬瑪哈旅行團」的樂團成員，卻因為深受甘嘉‧戴薇的獅子畫感動，一頭栽進彌薩羅畫的世界。他將代表獅子鬃毛的新月圖案當作真實的新月，自行將畫作命名為《吞食上弦月的獅子》。甘嘉雖曾提出抗議「我的國家沒人認為獅子會吃月亮」，他仍不假辭色（？）表示：「甘嘉‧戴薇，這頭獅子非常巨大，像宇宙一樣寬廣。所有的星星、太陽、銀河和我們都住在這頭獅子裡。」[63] 原來長谷川是個詩人。一九八九年，夢枕獏以《吞食上弦月的獅子》（早川書房）獲得第十屆科幻小說大獎。他造訪彌薩羅美術館時，看到了以

《搗米》（印度·1980年代·私人收藏）

這幅畫做成的海報，畫作名稱給了他靈感，耗費八年光陰寫成此作。得知這一則逸事，我動了想去瞧瞧的念頭。

本文介紹的是烏爾米拉‧傑的畫作《搗米》。以彌薩羅畫畫來說，畫面可能不夠緊密，至少稱不上典型的彌薩羅作品，若要舉例其實還有更多卓越的畫作。但是這幅畫莫名散發出類似漫畫的歡樂感，那自由明亮的氛圍相當討喜，也是少見的女性日常工作主題。我很驚訝細節如此精緻。女性的頭部到背部的長弧形據說是巨大的頭巾，其他作品中也有類似的圖樣。

觀察畫作細節：左下方兩名女性手拿小小的杵，應該是在椿搗稻穀使其脫殼。兩人手上的杵一上一下，構成交互春搗的動態感覺；右下方的兩人一同以雙腳努力踩著碓梃，另一頭承接物品的女性蹲在地上，伸出右手，應該是要將東西抹平吧？我特別感動於畫家畫出膝蓋示意女子蹲著；中間右側兩人坐著轉石磨，左側女子的右手拿著接下來要輾的穀物，放進石磨中間的洞裡。石磨逆時鐘轉動，容易施力卻不容易累。古代中東人發明石磨後傳到世界各地，所以各處的石磨造型都一樣。

右上方的女子頭上頂甕，手臂上掛著籃子，應該是在回家的路上；左側蹲下的女子以單腳踩住的是什麼呢？原來是拿著立在木臺上的菜刀在切食物；旁邊的房子裡有名女子蹲在爐灶前，爐灶前放了一排柴薪，灶上有兩個鍋子，那是在用手工藝品或鮮花來拜神嗎？其實這是祭祀家中神明的壁龕，在紅布掛上許多裝飾，前方是圓形的土堆，可在土堆插上供奉神明

的各式花卉，一旁便是裝花的提籃；左側臨時小屋的屋簷下，一名女子正蹲在灶前，攪拌灶上鍋子裡烹煮的食物。

空白處的女性小像也有些趣味的細節。左側中間貌似跪坐的兩人抓著彼此的手，沒有戴頭巾，可能是孩童？碓桄上方躺著一個人，可能也是孩童。整幅圖中只有這個人不是側面，而是正面。畫作處處畫了花朵，配上花瓣般的葉片；面對面的鳥類成雙成對，沿著畫繞了一圈。

彌薩羅畫反映出女性畫家離開村莊、走進遼闊外界所獲得的見識，就像現代畫作首次出現電車與公車等大眾交通工具。瓦力族人來到日本，在新潟彌薩羅美術館留下畫作，反映畫家眼中挖土機吃力剷雪的雪國生活。這就是取材自生活的畫作。也反映出這些民俗藝術活在當下，而非文化遺產的象徵。但不可否認的是，我總會不住思索這類民俗畫今後將如何發展，何去何從。

自世界各地挖掘出的民俗藝術，往往是在藝術充滿生命力的鼎盛期。這是創作者最為活躍的時期，作品開花結果。民族音樂風潮與日本的民藝運動也是如此，經歷外人「發現」代

63 引述自長谷川時夫《特展 祈禱的宇宙學：彌薩羅民俗畫的新世界》圖錄，一九九一。

代傳承的藝術並加以發揚光大，當地藝術家獲得鼓勵，感受創作的意義，再將接觸外界所受到的刺激反映在作品上，傳統因而大放異彩。

然而迎接鼎盛期之際，創作者自身與周遭的生活型態隨之變化，逐漸失去原本醞釀於作品上的基礎與風土。作品因而轉為強調既有的形式，原本和生活連結，亦即觸動人心的「純樸」慢慢消失。創作者的身分由無名小卒轉變為知名人士，優秀的才能促使他們躍為「民藝作家」等藝術家的身分。如此一來，世人難以期待作品將如同過往受到「神靈」的力量（外界的零星交流與影響）潛移默化。據說連印度這所謂「悠久的大地」近年來也急遽變化……

寫到這裡我得補充說明，我認為這樣的變化是不可抗拒的潮流，為此感嘆也莫可奈何。

所謂鼎盛期、黃金年代的作品到了這個年代都能加以保存複製，音樂也能藉由錄音技術永久流傳。

但我總覺得莫名寂寞，世間萬物以這樣的速度變化真的好嗎？

（二〇〇七年三月）

木馬藝術 26

一幅畫看世界
與 31 位藝術史上的大師目光交會的瞬間
一枚の絵から　海外編

作　　　者	高畑勳
譯　　　者	陳令嫻
詩詞翻譯	林郁吟
社　　　長	陳蕙慧
副 社 長	陳瀅如
總 編 輯	戴偉傑
特約編輯	周奕君
行銷企畫	陳雅雯・汪佳穎
美術設計	萬勝安
內頁排版	黃暐鵬

出　　　版	木馬文化事業股份有限公司
發　　　行	遠足文化事業股份有限公司（讀書共和國出版集團）
	231 新北市新店區民權路 108-4 號 8 樓
電　　　話	02-22181417
傳　　　真	02-22180727
E - M a i l	service@bookrep.com.tw
郵撥帳號	19588272 木馬文化事業股份有限公司
客服專線	0800221029
法律顧問	華洋法律事務所　蘇文生律師
印　　　刷	前進彩藝有限公司
初版一刷	2022 年 10 月
初版四刷	2023 年 8 月

定　　　價	400 元
I S B N	978-626-314-288-6

有著作權，侵害必究

ICHIMAI NO E KARA: KAIGAI HEN
by Isao Takahata
© 2009, 2018 by Kayoko Takahata
Originally published in 2009 by Iwanami Shoten, Publishers, Tokyo.
This Complex Chinese edition published 2022
by ECUS Publishing House, New Taipei City
by arrangement with Iwanami Shoten, Publishers, Tokyo
through AMANN CO., LTD.

一幅畫看世界／高畑勳著；陳令嫻譯.
－初版.－新北市：木馬文化事業股份有限公司出版：
遠足文化事業股份有限公司發行，2022.10
256 面；14.8×21 公分.－（木馬藝術）
譯自：一枚の絵から　海外編
ISBN 978-626-314-288-6（平裝）
1.CST: 繪畫 2.CST: 藝術評論
901.2　　　　　　　　　111015061